同視域下的藝術文化

科學 × 宗教 × 符碼 × 共時性 × 社會價值

闡釋藝術置於文化流變中的意義與作用

何謂藝術？

藝術是大眾難以理解的高山流水嗎？

所謂藝術，在時代的進程中又扮演哪種角色？

U0059013

—— 主編 ——
覃子安，林之滿，蕭楓

藝術本身並非孤芳自賞的風雅，
以功能性和人文性揭示藝術與文化在歷史和今日的深層意義，
是對美學體系的探索，也是對社會和人性的審視！

目錄

目錄 ━━━━━━━━━━━━━━━━━━━━━━

第一章

文化的含義與內涵

第一章　文化的含義與內涵

　　藝術文化學是將藝術置入社會文化背景中來審視的方法，著眼於對藝術的發生、發展以及它與社會文化之間的關係，解釋人的參與、文化的滲透所包蘊著的持續發展的藝術形態和精神內涵。

　　由於人的參與、社會關係的滲透，藝術正在發生著變化。在肯定人的文化意向的同時，也應將人的存在這一概念理解為在世界之中生存，在文化之中存在。也就是說，人與文化互相塑造、互為因果、同步誕生。反之，文化也對人產生巨大的影響：人決定了文化，反過來也體驗到文化對人的塑造。

　　了解人與文化的相互關係，理解積聚於人的文化本能，人與文化建構能力和對話本性等特點，是為了更好地理解藝術文化本質特徵。理解人與文化的關係，還應從以下幾個方面入手：

　　文化是一種意涵深遠的整體性精神存在。它的意蘊豐富、複雜、歧義亦很多，且相互關聯、相互滲透，因而需要對它進行悉心辨證、審慎梳理。這是藝術認知和理解的前提，也是藝術文化學理論建構的根本組成。

　　文化這一詞語，在人文科學領域是一個出現頻率很高，使用很多的一個普遍而寬泛的概念。據不完全統計，關於文化的定義已有許多。而且，它仍在越來越大的範圍內被提及

和使用，並不斷地衍生新詞新義。

　　時至今日，文化往往與一些互不相干的字詞出乎意料地組合起來，如時下傳媒常使用的酒文化、貿洽會文化、花文化之類，以至於產生種種奇特的意象，這種字詞的復合的大量增加，使本身已經十分複雜的語義範圍（內涵與外延）變得無限擴展，更為繁雜而語義不明。然而，透過這樣一種貌似繁榮華麗的事物表象，不難看出，它們是由於現階段經濟與商業話語的侵入，以及權力話語和意識形態的作用所致。在面對這樣一種豐繁的話境時，更應該對它們進行具體分析、區別對待。所以，由文化的本質切入，對文化機制多加探詢，顯然具有普遍意義，可以說，這也是一種反動，一種重建。

　　文化，在中國古代被視作統治者的施政言法，是與「武功」、「武威」相對立的「文治」和「教化」的總稱。所謂「凡武之興，為不服也。文化不改，然後加誅」（劉向：《說苑·指武》）「文化內輯，武功外悠」（《文選·補之詩》），文化因此也指涉禮樂法度等一整套意指人的思想與制度。從古代文字學上看，文化一詞具有更為古老深邃的涵義。按中國古代文字的意義來解釋，「文」是指人在某種物體上做記號，留下痕跡，或稱之「刻紋」、「畫紋」，使物體上有「紋路」、「紋樣」等等；「化」的本義則為改易、生成、造化，

指事物形態或性質的改變。這裡，文化實際上被理解為一個過程性的行為，這個行為既指涉人有意識地作用自然世界的活動，又包含了原有的自然物根據人的活動改變面貌的秩序，發生了實質性的變化，成為由人的參與，將自然物變為文化物，從自然秩序變為文化秩序的過程。

相較而言，西方的文化一詞的原始意涵又有不同的解釋。在西方，文化最早是指土地耕種，在自然界中勞作收穫的意思。據考證，文化一詞源自古代拉丁文，它的意思包含「培養」、「栽培」、「修治」、「修養」、「修煉」、「教化」等等含義。基於這樣的語義理解，西方有關學者早在十七世紀末，就給文化定義為「人類為使土地肥沃，種植樹木和栽培植物所採取的耕耘和改良措施」。由此引申，從廣義上講，文化一詞開始被用於描述培養、教育、修養等方面，並進而係指人類的行為（及其產品）的全部組成中的一部分。文化透過社會傳播，而不僅是透過遺傳而傳播。

文化在西方作為專用術語，在人類學和社會學的研究中的使用，始於十九世紀中葉。美國人類學家泰勒為此這樣界定：文化是人類在自身的歷史經驗中創造的包羅萬象的複合體，是包括知識、信仰、藝術、道德、法律、習俗和任何人作為一名社會成員而獲得的能力和習慣在內的複雜整體（《原始文化》）。作為二十世紀美國最具影響的女人類學家

露絲・本尼迪克則這樣來為之下定義：（文化）是透過某個民族的活動而表現出來的一種思維和行為方式，一種使這個民族不同於其他任何民族的方式（《文化模式》）。人類學家的文化主義，顯然反映了一種具有普遍而牢靠的認知，和對一個完整體的表述方式的訴求。儘管這多少受特定的民族學和人類學調查的影響，但無論如何它啟示人們，文化映像的和精神寄寓的是歷史發展過程中人類的物質生活和精神力量所構成的圖景、制度和方式。

後來的人文學者將文化細分為三個不同層面，即物質的、制度的和精神的。其中精神文化層面，由人類社會實踐和意識活動中長期孕育出來的價值觀念、審美情趣、思維方式等組成。它指涉人的行為、思想方式及心理特點和世界觀、價值觀所構成的文化深層結構，是文化這一寬泛的概念核心，亦是藝術文化學所關注並需要深入研究的重要內容。

事實上，人類對自然界的事物進行人為的記錄、圖式化的「優化」、改良或有目的地「培植」、「培養」、「教育」的活動，這種活動就很容易地將文化和人類的由「文」而雅、由「文」而化的歷史進程相連繫。這個活動和進程是因人的參與而進行的，並且這種形態是由活動而衍生為對人自身進行訓練、培養、教育的方式，同時也是使人走出野蠻、愚昧的境地，成為文雅、聰明、有教養的文明人必經的歷史

之途。換言之，當人們提出「文化是什麼」這樣一個命題時，實際就已經包含了對人的文化合理性的肯定與承認。文化是什麼，這不僅是屬於人類大範疇的問題，而且，這樣一種提問或思考問題的方法與思路，是唯有人才有的，是人類的本質特徵的重要設定與顯現。

眾所周知，人之所以異於動物就在於人能夠知道他是什麼，他做什麼，在何時、何種程度上能反思自身，並開展以自身為對象，由自己來進行的對自己及其周圍環境加以改造（優化與改良）的活動。

思考使靈魂首先演化為精神。按黑格爾的說法，動物也是富有靈魂的，但動物不能思考，所以不能成為精神體。對於人來說，只有思考才能意識精神之所在，「當精神一走上思想的道路，不陷入虛浮，而能保持著追求真理的意志和勇氣時，它可以立即發現，只有（正確的）方法才能規範思想，指導思想去掌握實質，並保持於實質中」，「思考作為能動性，因而便可稱為自身實現的普遍體。就思考被認作主體而言，便是能思者，存在著能思的主體的簡稱就叫做我」，在此意義上，人的存在正是一個「我」的存在，文化的世界也就是一個由人的存在構就的世界。

正是清晰地意識到「人」的存在這一重要性，長期以來，東西方人文學者都沒有停止過對文化這個概念的闡釋，

他們甚至努力要說明的一點：文化與文明之間是有明確區別的。例如錢穆先生認為：「『文化』、『文明』兩詞，皆自西方移譯而來。此二語應有別，而國人每多混用。大體文明文化，皆指人類群體生活言。文明偏在外，屬物質方面；文化偏在內，屬精神方面。故文明可以向外傳播與接受，文化則由其群體內部精神累積而產生。」進而，他還舉例說到：「既如近代一切工業機械，全由歐美人發明，此正表顯了近代歐美人之文明，亦即其文化的精神。但此等機械，一經發明，便到處可以使用。輪船、火車、電燈、汽車、飛機之類，豈不世界各地都通行了。但此只可說歐美近代的工業文明已傳播到各地，或說各地均已接受了歐美人近代的工業文明，卻不能說近代歐美文化，已在各地傳播或接受。當知產生此項機械者是文化，應用此項機械而造成人生的形形色色是文明，文化可以產出文明來，文明不一定能產出文化來。」

美國學者伯恩斯和雷夫在其所著《世界文明史》一書中，將文化看作是尚未有文字，總的發展水準比較低下的社會或時期，而把文明認為是文化高度發展的產物。他們所說的文明，包括人類歷史各個發展階段的政治、經濟、法律、宗教、哲學、科學、文學、藝術、建築和音樂等諸方面。文化是文明的基礎，或是說是文明的基本內涵，而文明則包括歷史與文化的含義，是高度發展的人類文化。英國學者，藝

第一章　文化的含義與內涵

術批評家克萊史‧貝爾在其名作《文明》中指出：文明的主要特徵是價值觀念和理性思維，而生產的發展、社會分工的出現則是文明產生的必要條件。

康德也曾對文化與文明做明確的區分。他認為人類發展過程中創造的技術性、物質性的事物和精神的各種外化形態都屬於「文明」；而構成人類本質力量的精神的內在性因素才屬於「文化」。文明是外在的形式，文化才是內在的深層本質。黑格爾也說到：「精神之所以能達到這種從自然的無知憂慮和自然的迷失錯誤裡解放出來而得新生，是由於教育，並由於以客觀真理為內容的信仰，而這信仰又是經過精神的驗證而產生的結果。」黑格爾所理解的文化顯然也是精神性的，外在文明形式只是內在的文化精神的結果。

恩格斯在其《反杜林論》、《家庭、國家與私有制的起源》等著作中的解釋與康德、黑格爾有一致之處。他說到：「最初的、從動物分離出來的人，在一切方面是和動物一樣不自由的；但是文化上的每一進步，都是邁向自由的一步。」恩格斯認為文化是人走向自由、文明的內在動因，但他首先將文化理解為人的現實性活動和歷史實踐的結果，這無疑與康德、黑格爾觀點有很大的不同。克萊夫‧貝爾曾有過一句概括性的表述：「文明是思索和教育的結果」，文明是人為的。

毋庸置疑，文化、文明是人創造的，有了人才有文化、文明。比較而言，文化更多反映、表達著人的本質，所以，人的意向性及其指涉範圍、事物，就構成文化（文明）世界的基本結構，同時也成為人類藝術現象世界存在的基礎。無論是共時或歷時，或是指涉外部結構與內在的深層本質，文化與文明顯然是有區別的，但是它們之間的連繫也是顯而易見的。一方面文化與文明互相支持，共同保持於同一個實質之中並反映著人的本質力量；另一方面，作為廣泛的概念，它們的本質的內涵方面實際上具有相近之處，更為重要的是，它們都以人為中心，無論是文化的世界還是文明的世界，它都是一個以人為本的世界，是一個貫徹人的意志、思想、精神的世界。

文化與人的辯證關係

社會是人與人、人與物的組成，人成為社會構成的決定因素。同時，還應該看到，人與文化是互相塑造、互為因果、同步誕生的。一方面，文化是由人也是為人而創造出來的，人是文化的生產者；另一方面，文化也反作用於人。人決定了文化，同樣人也體驗到文化對人的塑造。

研究成果表明：人的生存的基本方式也即文化基礎，是人與物、與他人、與自我共同構成的人與世界的連繫。正如

黑格爾所說的：「為了要接受或承認任何事物為真，必須與那一事物有親密的接觸，或更確切地說，我們必須發現那一事物與我們自身的確定性相一致和相結合，我們必須與對象有親密的接觸，不論用我們的外部感官也好，或是用我們較深邃的心靈和真切的自我意識也好。」

從廣泛的文化意義上來講，人總是在與世界（與物，與他人，與自我）的接觸、交往的活動中從事自己的工作。這就構成一個綿延不斷的曲線動態（或稱系統），這個系統對於人來說好比是一種給定的預設的存在。固然，個人的生命歷程很短暫，他（她）所能創造的成果也是極其有限的，但就文化的基礎而言，則是由整個人類、整個民族，世世代代經歷的經驗和發現所累積起來的，對於個體而言，文化是一種既定的存在。當你來到這個世界上的時候，就必須要求承受和擔當早在你出生之前就已經存留於這個世界上的這種文化基礎與關係，並受其限定和規約。

通常說來，任何人都不可能對前人累積下來的豐富的經驗的發現視而不見，因為，並非每個人都必須天天去面對某種創造力的挑戰，對於多數人來說，他們只需採納先前的創造成果，就足以完成眼下的工作。就像今天多數人正在享用的快捷的資訊網路及便捷的交通工具一樣。人們都有與生俱來的屬於個體的天賦，同時也必須被投入已由祖先累積起來

並傳承下來的某種文化「譜系」中。

在這個意義上，人的生命存在就是由主體意向與現實存在的關係相互扭結而成。一方面是由個體投入到群體中的各種關係中，具有相對的穩定性質；另一方面，個體又顯示出在各種關係中不斷生成的，以確定生命意向的自我意識。這種自我意識既在「既定的」關係之中，又在這種關係之外存在，因而具有自由意志的非固定的性質，它總在人的生命活動本身的人本屬性的驅動下，透過自己的努力或變革，而尋求獲得新關係的可能性，並指向更高追求的目標。這就是人的文化選擇，或者說，是人與文化之間的雙向選擇過程中的流變和超越。正是這種選擇與建構，顯示了人的文化進化和藝術創造，在歷史進程中促進了人與文化的不斷更新，向前發展。

正如各門類藝術如音樂、繪畫、雕塑、建築等都有一個從史前藝術形態、古典藝術形態發展到現代藝術形態的漫長過程，基於人的生命存在的特質，藝術發展最根本的動力在於人類精神力量的作用。它導致了人類情感世界變得愈來愈紛紜複雜和豐富微妙，藝術的形態愈來愈變幻多樣，這些都說明了藝術的進程既忠實於人的生命存在，又是對自身文化的審視和解讀，藝術與人類同樣是進化的、發展的。

由於人與文化的相互作用，各種觀念、情感及社會發展

的總體累積越來越豐富，人類的精神與文化世界在一定的時空裡才有了不同的發展，藝術才反映出迥然不同的內容和面貌。例如文藝復興時期的義大利，人們之所以給予詩人、畫家、雕刻家以至高無上的榮譽，皆因他們認為，在這個世界上，可以稱得上偉大的莫過於對藝術的愛，對精神世界的愛和對自己嚮往的精神世界的寄託，「而支撐這個價值觀念的則是在否定和摧毀了漫長的中世紀對人性的桎梏和束縛之後人的意識的增長，以及更重要的，對人的生命活動的文化意向的肯定和對生命的完整性的體驗。藝術比貿易、政治和戰爭更受尊重。」達文西、米開朗基羅、拉斐爾在那時，受到全義大利人的推崇和敬仰是有道理的，甚至到了頂禮膜拜的程度。

　　克萊夫・貝爾為此說到：「如果人們突然之間，意識到在古代世界人曾經是自己命運的主宰，在今天的新世界裡，人們也能這樣，這有什麼奇怪呢？如果他們意識到人的理性才是真理的唯一鑑定者，人的意志能夠制定並廢除法律和慣例，能夠把似乎是命定的宇宙秩序改變，這又有什麼值得大驚小怪的呢？我還要問，文藝復興時期的義大利人明白了人是萬物的主宰和尺度，因而如醉如狂，當他們看到自己民族中那些創造美、驅散愚昧、流露力量而且連生活條件本身都改造得更加豐富的傑出的典範人物時，幾乎把他們當神崇

拜，這難道還有什麼值得大驚小怪的嗎？（《文明》）」

再如，中國清代初期，水墨畫呈現一派復古之風。以「四王」為代表的主流畫家，判定當日畫道衰微，人心不古：「邇來畫道漸落，古法漸淹」，「畫道頹敝之極」。提出畫壇復興的希望在「師古」。面對畫壇師古之風瀰散，畫家石濤則在其山水畫作上寫下「黃山是我師，我是黃山友」的名句。黃山在石濤的語彙裡，顯然是大自然的代稱，亦即天地造化之代稱。黃山是我師，當指藝術創作需以天地造化為師，而不是僅僅以古人為師，也不是僅僅模擬自然就行。還需要「得筆墨之法」，「筆頭靈氣」，「用情筆墨之中，放懷筆墨之外」。觀察自然，還需要理解自然，神遇而跡化，成為大自然情愫相通的知己，這樣才能創作出真正的藝術作品。

石濤勇於向當下的權威挑戰，以大破大立而師法自然，無不是他對人的生命存在的尊崇和對生命活動的文化意向的看重。其精闢之處在於他發現潛藏於藝術表面之後的一種信念：藝術發展的重要任務是否定業已存在的對人的生命活動的文化意向形成障礙和束縛，藝術唯有忠實於人的生命存在，從人類的本性出發，藝術才是健全的，進步的和充滿生機的。

無數的範例昭示人們：無論是東方或是西方，無論是古代或現代，在各種藝術思想與形式的誕生與嬗變中，藝術總

能以直接或間接的方式獲得人們的某些響應和憧憬，在人與
文化的雙向建構中，成為一種精神本質，沉澱並匯聚於人們
的生存經驗和理想之中。

藝術與文化的交流

　　藝術表達的是人與自然、人與社會、人與宗教、人與科
學之間的關係，藝術在於人參與其中，透過觀察、體驗、概
括、提煉，並運用藝術語言塑造藝術形象，進而為人們呈現
一個嶄新的世界。由此，人們可以從中發現，藝術是豐富的
也是複雜的，藝術及藝術家們賴以存在的這個世界更是如
此。在這樣的認知前提下，應該說，一切藝術文化現象都產
生於對話之中。

　　在藝術實踐活動中，藝術家必須以藝術實踐活動為仲
介，建構一種屬於人與外部世界的對話與表達關係。更甚，
任何一種形而上的抽象理解，都無法抑制藝術家的對話慾
望，不能限制他們表達自身的生命感受的需要。這種慾望作
為人與文化雙向建構的聯結點，本身就是人的生命所潛藏的
文化與精神的本質所在。

　　事實上，藝術的審美活動作為人類實踐的精神超越層
面，是一種創造性的、自由性的活動。人的活動決定了人既
是社會現實存在物，同時又是自由的存在物，他（她）不再

局限於動物之域，也不像動物那樣本能地、無意識地、不自由地適應自然。對自由的嚮往是人的本質特徵，也是人之所以區別於動物的關鍵。「藝術是自由集中展現，它以創造性使人從自由存在中超拔出來，而與未來之境先行接通。」

這是因為，人的存在的社會本體屬性，標示出人類的發展是人與人相互依存、交流的結果。人在社會存在中展現為人的主體性，而主體性展現在人的實踐和創造活動中，主體性即人的創造的產物，這一創造標明人的實踐主體性同樣是沒有止境的。

世界之所以成為人的世界，人在何種程度上成為自由的人，其重要的標識，就是人的本體意識和創造活動在何種程度上使人超越動物性的支配，擺脫日常生存需要的局限和束縛，達到對人的存在的尊嚴和價值的認同和實現。在這個方面，藝術擔負著重要的任務。當社會成為一個暴戾、異化的社會時，當社會存在的人遭受到言語的暴政和意識形態的扭曲時，人為了自由個性的發展，必須與這一社會存在決裂，一個壓制人的創造性和主動性的社會，當它同個人力量的發展相對立的時候，它自然是對「美」的否定，但它卻不能消滅人的個性與才能的自由發展的要求，也不能否定人只有在他們所結成的社會關係中求得個體的個性才能自由發展的、必然的真理；因此，就是在這種情況下，人也不會放棄

對「美」的追求，他會起來反抗這種社會關係，建立新的關係，以求得個體的個性才能的自由發展。

人的自我意識是人直接知覺並必須接受的一個現實性。人的生命存在及其交往、對話關係，同樣也是人必須接受的一個現實性。

也許應該說，人的交往、交流、對話比人的存在更具有屬於人的生命化的本質特徵。因為，生命的特徵就在於它是活生生的交往與對話慾望的文化體。馬克思說：「甚至當我從事科學之類的活動，即從事一種我只是在很少情況下才能同別人直接交往的活動的時候，我也是社會的，因為我是作為人活動的，不僅我的活動所需的材料，甚至思想家用來進行活動的語言本身，都是作為社會的產品給予我的。而且我本身的存在就是社會的活動，因此我從自身所做出的東西，是我從自身為社會做出的，並且意識到我自己是社會的存在物。」人在這樣社會的文化世界中，既要進行人與人、個體與群體、集團與集團之間的交往，更要同自我進行深在的交流。簡言之，既要涉及人與人之間的單向交流，也要進行多人之間甚至數量巨大的群體之間的意向性交流，同時也要在自我存在意義上做哲學化的交流與對話。

可以這麼說，第一種交流、對話，是作為一種與每一個人對話的生活，是基於人與人（包括人與物）之間的「共

在」的關係上的，如同每個人為保持自己的生命狀態得以維持，必須吃飯、穿衣、住房，也就是要承認每一個人都有自己生命存在的權利，個人自身的權利與他人的權利是同等重要的，任何一個人都不能成為他人的決定者，而應成為他人平等的夥伴式的對話者。

第二種交流、對話的意義，在於它既與第一種關係相連繫，又同樣也是以交往的文化世界中的人的存在作基礎，以人本身的主體性和客體性的雙重共有為條件的。顯然，這種交流要來得深刻得多。為此，海德格認為：「自我開放性的顯露、敞開、展開；在這樣的展開中顯現出來並且在這樣的展示中保存與持存」（《形而上學導論》）。這樣，作為存在的本身也就包含著顯露、敞開及保存與持存也即對話的意涵。柏拉圖的「理念」，亞里斯多德的「第一因」，笛卡爾的「自我」等概念的實質，都說明這種自我顯露與敞開、展開，作為存在被表述，存在很早就被當作實體或存在者看待了。

哲學家們都看重人在自我意識層面上的這種文化關係與對話本性，在他們看來，生命是完整的，它有著年齡、自我實現、成熟和生命可能性等形式，作為生命的自我存在也嚮往著成為完整的存在，而只有透過對話，或者說對生命來說是合適的這種內在連繫，生命才能是完整的。

第一章　文化的含義與內涵

　　文化藝術是複雜的，也是深刻的。其根源就在於如此豐富地積聚在人的文化本能也即人與文化的建構能力和對話本性之中。對話性的活動這一狀態，是人的生命存在的根本狀態，是人積極的自我活動和自我行為的實現過程的基本特徵，是人的存在（生存）的根本意義，也是藝術文化活動的根本意義和特徵。當藝術家面對自然時，由於對話的作用，一片自然風景就是一種心境，一種精神化的藝術對象。在畫家筆下，高山或樹木是作為一個欣賞對象與表現對象來看待的，而不是被視為一堆純物質的存在物，它總是在各自不同的對話過程中，顯現各不相同的形象之美，變成一種表現特殊情趣的意象或形象。中國北宋畫家將山水畫得方正挺拔，氣勢逼人，既是從自然捕捉的形態氣勢，更是藝術家自己豁達大度的內心世界表述。彷彿山水變成自己內心悠遠遼闊的嚮往，可以與天地同生死，可以借山水擴大自己的生命理想。元代畫家將山水畫得蕭疏荒寒，彷彿一派不食人間煙火的景象，講述的是逃避人世現實的悲涼與苦悶。那麼，音樂家呢？他們雖然沒有對現實世界做直接的表現，同樣作為表達心靈狀態的藝術，仍以一種隱祕的、間接的方式，溝通著音樂家同聽眾之間的情感交流，從而使人與人之間在生命存在的本質狀態中產生一種對話與交流，達到一種共鳴式的心靈感應。

　　至此可以看到對話和交流已成為人與世界重歸於和諧的
關鍵。這是因為，藝術深刻地講述了人，講述了人的生活、
人的心靈及人的選擇和情感，講述了人在社會中的存在，以
及一切與人有關的整體性。對話既是實指，也是虛指；既是
特指，也是泛指，對話超出藝術領域的關係，同時又最為真
切的反映了藝術這個精神文化領域。可以說，藝術文化的整
個生命，無不滲透著對話關係，藝術是人設入存在的真理。
透過藝術，人使自己的存在敞亮。

 第一章　文化的含義與內涵

第二章
藝術文化與符號學

　　從本質上說，人不僅僅是一種物理和生物的實體，更重要的是一種文化、道德、精神的實體。人其實就是文化的動物，人只有在創造文化的活動中才成為真正意義上的人，也只有在文化活動中，人才能獲得真正的自由。人類創造文化則依賴於符號活動，可以說人是一種符號的動物，一種能夠利用符號去創造文化的動物。「符號化的思維和符號化的行為是人類生活中最富於代表性的特徵。」人類生活的典型特徵，就在於能發明、運用各種符號，從而創造出一個人類文化的符號世界，符號活動功能就是把人與文化聯結起來的媒介：人類文化的各種形式 —— 神話、宗教、語言、藝術、歷史、科學等，都是人以他自身的符號化活動所創造出來的產品。符號是文化的載體，是文化創造與傳承的媒體和媒介。符號的特性制約著每一種文化行為的方式和效應；符號的轉換展現著文化生成演變的規律。文化現象不是孤立的，而是可以解釋的。文化就是一個大的符號體系，存在著一種文化符碼，它規定著人類的社會行為，猶如語言規定著人的說話方式。每種文化都有自己的文化符碼，藝術文化也不例外。藝術就像人類創造的一切文化產品一樣，也是一種符號形式、一種符號語言，要深入地了解藝術文化，就必須考察藝術符號。

　　在此，我們將談及符號學的淵源與發展，對符號學最精

要的部分做較為系統性的整理與說明，並由此走向藝術符號
的研究。關於符號的本質問題，我們由瑞士語言學家索緒
爾（Ferdinand de Saussure）提出的符號能指和所指的二元關
係理論，來了解一個符號的兩面。法國符號學家羅蘭‧巴特
（Roland Barthes）在索緒爾的基礎上提出的「神話系統」，將
索緒爾的觀念延伸為二級符號系統，符號學的角度變得更加
寬廣，可以用來解析符號背後隱含的二層意義。傳播學者費
斯克（John Fiske）與哈特利（John Hartley）延續了巴特對符
號的概念，發展出符號的第三層意義——意識形態。美國哲
學家皮爾斯（Charles Sanders Peirce）將符號分類為圖像、標
誌、象徵三種類型，以詮釋「能指」與「所指」之間的各種
關係。進而我們討論了索緒爾提出的符號和符號系統的幾組
二元關係的概念；組合與聚合、語言和言語、符號和符碼、
共時性和歷時性。在索緒爾和皮爾斯的結構主義語言學和符
號學理論催生下，恩斯特‧卡西勒（Ernst Cassirer）和蘇珊‧
朗格（Susanne Langer）等人創立起了比較系統性、完整的藝
術符號學學說。卡西勒強調藝術可以被定義為一種符號的語
言，但藝術符號不同於其他符號。美國哲學家蘇珊‧朗格繼
承了卡西勒的符號學思想，在理論上進一步完善了藝術符號
學的本體論。我們將由朗格明確藝術的符號本質，談到她把
符號區分為推論的和表現性的兩種形式，並認為藝術符號也

就是表現性形式，且分析了藝術符號的二級表象性、奇異性／他性、有機性等特徵，以此理解藝術文化符碼的約束性與不確定性的特點。應該說，藝術符號學的創立與發展，以其新穎、獨特的研究方法與研究角度，為藝術文化的研究開啟了一條廣大的道路。

符號概述

符號學溯源

「符號」（sign）一詞淵源已久，西方早在古希臘時期就出現了有關符號的思想。古希臘醫學家希波克拉底在《論預後診斷》中把人的體徵，特別是顏面情態，當作信號來看待。透過這種信號所傳遞的資訊，來進行疾病的診斷，這可視為最早的朦朧的符號觀念的表現。之後，柏拉圖、亞里斯多德都曾對符號問題作過論述，如柏拉圖的《克拉底魯》就是討論符號的著作。亞里斯多德說到：「口語是心靈的經驗的符號，而文字則是口語的符號。」古羅馬時期的基督教思想家奧古斯丁（Aurelius Augustinus）認為「符號是這樣一種東西，它使我們想到在這個東西加諸感覺印象之外的某種東西。」意思是說，符號就是用某一種事物來代替另外一種事物，它既是物質對象，也是心理效果。奧古斯丁的符號觀，

直接影響了現代符號學的兩位奠基人 —— 索緒爾和皮爾斯的符號學思想。德國大哲學家康德曾把符號劃分為任意的（藝術的）、自然的和奇蹟的三種。屬於第一種的有：表情符號、文字符號、音符、視覺符號、等級符號、職務符號、榮譽符號、恥辱符號、標點符號等；自然符號有：推證符號（如煙之於火、風信旗之於風等）、紀念符號（如陵園之於死者等）和預測符號（如占卜符號等）；奇蹟的符號主要指天上的徵象和奇觀（如彗星、掠過高空的光球、北極光、日食與月食之於災難、世界的末日等）。黑格爾則把不同的藝術種類看成不同性質的符號，稱建築是一種用「建築材料造成的象徵性符號」，詩歌是一種用聲音造成的「起暗示作用的符號」。到了二十世紀，西方的哲學家、語言學家才創立了系統而完整的現代符號學理論。

　　《易傳》云：「古者包犧氏之王天下也，仰則觀象於天，俯則觀法於地，觀鳥獸之文與地之宜，近取諸身，遠取諸物，於是始作八卦，以通神明之德，以類萬物之情。」這其實就是古代先民「觀物取象」、取法自然創製符號的最初過程。而中國古代漢字「符」確實含有「符號」的意思。所謂「符瑞」，就是指吉祥的徵兆：「符節」和「符契」都是作為信物的符號。老子曾說：「道可道，非常道；名可名，非常名。無名天地之始；有名萬物之母。故常無，欲以觀奇妙；

常有，欲以觀其微。」指出萬物有了指示它們的名稱（符號）之後才能將他們區別開來。後來公孫龍研究命名學的《指物論》，可以說是中國最早的符號學專論。

符號學基本理論概念

（1）能指與所指

　　符號其實是一種相當龐雜的概念。每個人都可能有著不同的定義，甚至在經典著作家那裡也往往有不同的理解。通常的理論都認為符號是傳遞資訊的仲介，是資訊的載體。所以符號必須是物質的，其必須傳遞一種本質上不同於載體本身的資訊以代表其他東西。符號傳遞的資訊應該是一種社會資訊，即社會習慣所約定的、而不是個人賦予的特殊意義。此觀點把符號的物質性和思想性有機地統一起來，因而得到了大多數學者的認可。這種對符號概念的界定方式源自瑞士語言學家索緒爾（Ferdinand de Saussure）的符號能指和所指的二元關係理論。他於西元 1916 年提出，符號（sign）乃是一個包含了能指（signifiant）與所指（signifier）兩個面的實體。在《普通語言學教程》一書中，他指出語言是一個表示觀念的符號系統，每個符號有能指和所指兩重性質。「能指」即語言的聲音印象，「所指」即概念。語言符號連繫的不是事物和名稱，而是概念和聲音印象，所以語言符號純粹是心

理的。以他的話說：「我們建議保留用『符號』這個詞表示整體，用所指和能指分別代替『概念』和『音響形象』。後兩種術語的好處是既能表明它們彼此間的對立，又能表明它們和它們所從屬的整體間的對立。」說明符號實際上是一種關係。

所謂「能指」，就是符號形式，亦即符號的形體：「所指」即是符號內容，也就是符號能指所傳達的思想感情，或曰「意義」。例如：漢語中「蟲」的語音形式即能指是「chong」，是聽覺可以感知的聲音，它的意義是指昆蟲。「chong」這個形式和蟲的意義結合成漢語中「蟲」這個符號，並以此表示客觀世界的「蟲」這個現實事象。可以說符號是能指和所指，亦即形式和內容所構成的二元關係，是一個「不可分解的統一體」，彷彿一枚銀幣，能指與所指分別構成它的兩面，去掉能指，所指就像失去了意義的物質載體而無法存在，沒有所指，能指也就失去了存在價值而只不過是一個無意義的自然物。

但索緒爾指出能指和所指之間沒有必然的關係存在，而是受到社會慣例與法則約定俗成的，因此組成一個符號的能指和所指對應關係是人為的、武斷的、任意的。例如，漢語用 chong 這個聲音來指「蟲」這個概念，英語卻用 insect 或 worm 這個聲音來指這個概念。如果我們的祖先不把「蟲」叫

做 chong，而叫別的什麼，也完全可以。漢語中的 chong 和「蟲」意義之間的結合顯然就是任意約定的。語言中的「蟲」這個詞，與其代表的意義之間並無必然的連繫，各種語言表示「蟲」可用不同的詞。但這樣的符號一經約定，就不能隨意更改。當然符號的這種「任意性原則」不只是說對現成的概念可有任意的能指，更為深層的含義是指每種語言都以「特有的」、「任意的」方式把世界分成不同的概念和範疇，是指所指的任意性或創造性，所指本身是被創造被建構的。語言不是簡單地為已經現成存在的事物或現成存在的概念命名，而是創造自己的所指。所謂浯詞意義的轉變，其實就是所指的轉變。例如漢語中「蟲」在古代泛指所有的動物，現在只是昆蟲的通稱。

（2）外延意義與內含意義

根據索緒爾能指與所指關係的任意性的觀點，符號意義是人為建構的，在理論上，誰都可以建構新的能指和所指。但實際上，並不是所有的人都可以平等地建構能指和所指。歷史上總有一些特權階級，他們擁有建構的優先權，並採取各種手段來讓其他階級認同他們的建構，以維持自身的統治。法國當代傑出的思想家和符號學家羅蘭・巴特（Roland Barthes）的符號學研究從這一方面深化了索緒爾的思想。在巴特看來，索緒爾的「能指＋所指＝符號」只是符號表意的

第一個層次，而將這個層次的符號又作為第二層表意系統的能指時，就會產生一個新的所指，因而他指出符號含有兩層意義。第一層次的意義，稱為外延意義（denotation），即索緒爾所說的能指和所指，以及符號和它所指涉的外在事物之間的關係，是較明顯的符號意義，是可直接被理解、存在於真實生活中的意義，且可直接經由文本的閱讀而得。例如女生與男生在生理上的明顯差異，這個層次的意義，通常不會受社會文化差異的影響。而符號的第二層意義則為內含意義（connotation），其具有隱而不彰的象徵隱喻含意，揭示了或者說更接近事物的真實屬性和事件的真相。

（3）第二層意義 —— 神話（myth）

第二層的內涵意義關注的焦點是符號系統所隱含的文化價值或社會信仰，也就是巴特所指稱的神話（myth）。巴特重視的不是訊息（message）的內容，而是訊息是如何被再現的組織形式（discursive form），他把這種形式稱做神話。換句話說神話（myth）並非從資訊的內容來判斷，而是從資訊的敘述方式來理解。巴特以符號學作為分析神話（myth）的工具，認為資訊是經過一連串的符號選擇過程，再加以組合而來的，因此神話（myth）是先存在於訊息前，又稱之為符號的第二層系統。這一神話（myth）系統兩個相互交錯組合的符號系統組成。第一個符號系統語言－客體（language-ob-

ject）的語言學體系組成，包括形成符號的能指和所指，可稱
為第一級符號系統。第二個符號系統以第一級系統中的能指
和所指的結合，構成其能指，再與自己的所指構成新的符號
系統，稱之為第二級的符號系統。

　　這裡的 1、2、3 是語言符號，其符號意義在作為意象形
式的能指與作為概念的所指的組合關係中表現出來，是語言
學層面上的符號體系展現，構成神話（myth）符號的一級系
統。Ⅰ、Ⅱ、Ⅲ則為神話（myth）符號的二級系統。一級系
統中的符號語言，作為一種言語功能的能指進入二級系統，
與二級系統的所指形成一種新的語言體系。第二級系統中的
能指已經失去了第一級系統中的事物意象的真實性，只具有
事物的抽象形式。由於Ⅰ能指的抽象性和形式化，所以當它
和Ⅱ結合產生Ⅲ時，符號Ⅲ也就具有了抽象性、含糊性和多
義性的特徵。

（4）第三層意義 —— 意識形態

　　後來傳播學者費斯克（John Fiske）與哈特利（John lart-
ley）延續了巴特對符號的概念，發展出符號的第三層意義：
意識形態。從符號最原始的指示對象開始，它所發展出來的
第一層意義就是符號的外延意義，其中包含了索緒爾所發展
出的能指和所指；第二層意義則延伸成為巴特展出的內涵意
義，也包含了文化中的神話；而費斯克特利認為符號最深層

的意義應該來自社會中的意識形態，在這第三層的意義中，人為操控的定義已經遠超過符號當初所代表的原始意義。另外，符號的意義層次越高，則代表該符號的意義越受文化的約束。

(5) 圖像、標誌、象徵

在索緒爾提出符號二元關係理論的同時，美國哲學家皮爾斯（Charles Sanders Peirce）將符號分類為圖像、標誌、象徵三種類型，用以詮釋「能指」與「所指」之間的各種關係：

➤ 圖像（icon）：符號形體與它所標示的符號對象之間具有肖似性，而且標示物與被標示物之間的關係不帶武斷與任意的性質，就如同人在照片中的圖像和本人之間是極相似的，看到照片就像看到他本人一般，這個圖像也就成了代表這個人的符號。這就是說，圖像符號的符形是用肖似的方式來代表對象的。如繪畫、照片、雕塑、模型、圖表等。

➤ 標誌（index）：符號能指與其所指的關係是具體的、現實的，以標誌的形式展現出來，也就是符號與指涉對象之間，具有一種內在的因果關係。它具有連結的功能，透過約定俗成的社會習俗及個人想像的過程，把該符號

的意義擴展成另一種意義。例如敲門聲是某人到來的象徵，煙是火的代表等。

➤ **象徵**（symbol）：符號本身能指與所指的關係是「武斷任意」的，約定俗成的。如玫瑰花是愛情的象徵、與人握手錶示友好的問候。這種現象經由社會背景、文化結構的差異，產生了不同的認知結構。象徵符號自身原本並無意義，它的意義產生自社會習俗，個人可以透過學習的過程得知該符號的意義，例如文字即屬此類符號。語言所使用的是象徵符號，因為其能指與所指是完全專斷的；圖像符號則往往被認定為最合乎邏輯，甚至是表現世界的唯一方法；而標誌符號則需要相同的習慣累積、同樣的社會支援與保存，才能被當成符號來理解。但不論符號是被歸入到哪種類型之中，能指與所指之間的結合方式和習慣都是來自人們所處的社會文化背景。

（6）組合關係和聚合關係

索緒爾與皮爾斯對符號的這種分析有所不同，而著重對符號的差別性加以研究。他認為「使一個符號區別於其他符號的一切，就構成該符號。」差別產生關係，從而構成符號意義系統。符號意義系統裡的每個要素都是在與其他符號系統要素的差別中確立自身意義的。不依靠差別顯示的符號，其自身的內在意義是不存在的。進而索緒爾提出在符號間的

各種形式關係中，有兩種是最基本的，分別稱作組合關係（syntagmatic relation）和聚合關係（paradigmatic relation）。組合關係指由兩個以上相互連續的語言單位組合成的線性關係，是序列之間的關係，這種關係決定兩個單元是否能夠組合在一起。如「月球」就是「月」與「球」組合而成的。聚合關係指語言單位按某些共同點相互連繫的潛在關係，又以符號間的差異為基礎的一種對比關係。如「月球」與「地球」、「皮球」、「月光」、「月份」等符號存在關聯與差異。上述這兩種關係適用於語言分析的各個層次，整個語言系統都可以透過這兩種關係加以解釋。所有的符號都是按照這兩大類關係被連接起來，從而顯示其意義。索緒爾之後的後繼者們，如葉爾姆斯列夫、雅可布遜等人在符號分析方面取得了重要的發展，在一些術語上也有些改變，但是在他們的理論中仍保留了索緒爾關於符號間關係的觀點。

（7）語言與言語

如果說符號是由區別建立的，那麼很明顯，符號必須存在於系統之中：語音必須構成一個系統，我們才能區別這個詞和那個詞，概念也必須坐落在一個概念系統之中。這就是索緒爾所說的「語言系統」或「由形式構成的系統」。和語言（系統）相對的，則是言語。他把語言（langue）定義為符號體系，並歸結為心理現象。語言本質是社會的，但語言研

究純粹是心理的，是一個抽象化了的系統；言語（parole）屬於個人，是具體的（包括生理、物理和心理現象）物質化了的表現形式。也就是說，語言是一個社會約定的符號系統，而言語是個人對語言符號的具體運用，即語言符號的組合。

（8）符碼

言語／語言的二元對立，在符號學上首先就表現為符號訊息／符碼的二元對立，這個二元對立涵蓋了一切符號行為。能指／所指的基本關聯方式是約定俗成的規約性（雖然其中可能有其他關聯的方式）。符號必須包含在系統之內，才能被理解，才能既任意武斷，又傳達明確資訊。在符號系統之中控制能指／所指關係的規則，就稱為符碼（Code）。或者說符碼是預先以某種方式規定好的把能指轉換成所指的規則。如果說符號是各種人為製品或行為，其目的是傳遞意義，那麼符碼則是組織符號和決定符號關係的系統。沒有符碼，符號活動就是沒有深層結構的表層活動，只有一堆對感官的刺激而無規律可循的痕跡，正像失落了電碼本的電報，或失落了詞典和語法的語言，完全不可解。不掌握符碼，就像看一場完全不知其規則的運動比賽，看得見其「熱鬧」，卻看不見其「門道」。

(9) 共時性與歷時性

　　索緒爾認為語言是由各個成分按照一定的規則組合成的一個結構系統，他把系統比作下棋時各個棋子之間的規則系統，棋子就好比語言的詞語符號，下棋規則就好比語言系統的語法。雖然棋子可以由各種不同的質料、不同的顏色做成，但是下棋的規則系統卻總是不變的。棋子的質料和顏色無關緊要，棋子的數目和棋盤格式卻牽一髮而動全身，就會深深影響到下棋的規則 —— 棋法。在一定規則下的棋路又可以是千變萬化，這些變化都必須符合棋子的組合規則。在這一系統思想的指導下，索緒爾把語言學分為「共時語言學」和「歷時語言學」，共時語言學研究作為系統的語言的情況；歷時語言學研究個別語言要素的演變。歷時性，就是一個系統發展的歷史性變化情況（過去-現在-將來）；而共時性，就是在某一特定時刻該系統內部各因素之間的關係。這些因素，可能是經過不同的歷史演變而形成的，甚至屬於不同的「歷史發展階段」。但是，既然它們共存於一個系統之中，那麼它們的歷史演變情況就暫居次要地位；重要的是各因素共時並存而形成的系統關係。還是用下棋為例：系統在某瞬時的情況是由棋子的相互位置關係所決定的，這是共時性：每一步棋都改變這個共時性，使棋局發生歷時的變化。但是，在每一新棋步改變這系統之前，對棋局這系統來說，

重要的是已經落在盤上的棋子之間的關係。共時性與歷時性並不能被視作一對互相對立的概念，我們只能談歷時性中的共時性，每個系統是不斷克服共時性與歷時性的矛盾而形成的，也就是說，系統應當是在歷時性轉化為或表現為一系列的共時性過程中形成的。

藝術符號

　　雖然關於藝術符號的討論歷時悠久，但直到二十世紀，在索緒爾和皮爾斯的結構主義語言學和符號學理論催生下，恩斯特·卡西勒（Ernst Cassirer）和蘇珊·朗格（Susanne Langer）等人才創立起了比較系統、完整的藝術符號學學說。

　　德國哲學家恩斯特·卡西勒沿著康德哲學出發得出了創造性的結論：人類只是透過符號活動才創造出使自身區別於動物的實體，換句話說，人類只有在創造文化的活動中才成為真正意義上的人。符號不僅是記號標出事實，更主要的是作為關於事實的思想。符號是功能性的，人透過製造符號創造了文化，符號使自然世界成為文化世界，使自然人成為文化人。「符號思維和符號活動是人類生活中最富有代表性的特徵，並且人類全部發展都依賴於這種條件。」人、符號、文化是三位一體的東西，透過對符號的認知，人的性質和文化的性質也就迎刃而解了。藝術作為人類生命和心靈的深層

與整體的象徵，只有放在完整的人的本質結構中加以考察，才能揭示和描述其奧祕。既然人類的本質在於文化符號的創造，那麼，人類的藝術在本質上也屬於一種文化符號的創造。

卡西勒強調藝術可以被定義為一種符號的語言，但藝術符號不同於其他符號，比如科學在思想中給我們以秩序；道德在行為中給我們以秩序。藝術則可以在可見、可觸、可聽的外觀的掌握中給我們以秩序。藝術符號的根本特點在於它有直觀形象的感性形式，是在形式中見出的實在，所以同樣是對現實的發現。藝術的發現與科學發現是不同的：科學是對實在的縮寫，藝術是對實在的誇張；科學依賴於同一個抽象過程，藝術是一個持續的具體化過程；科學發現自然的法則，藝術發現自然的形式；科學是理智活動，藝術是情感活動。在偉大的藝術品中，主觀與客觀、再現與表現是統一的，既不是對物理事物的模仿也不只是感情的流露，而是對實在的「再解釋」，解釋不是透過概念而是靠直觀，不是以思想為媒介而是以感性形式為媒介。

美國哲學家蘇珊‧朗格繼承了卡西勒的符號學思想，並在理論上進一步完善了藝術符號學的本體論。她認為，藝術作為一種符號，具有符號的一般意義上的多數特徵。「符號的最主要的功能 —— 亦即將經驗形式化並透過這種形式將經

驗客觀地呈現出來以供人們觀照、邏輯直覺、認知和理解。」
藝術符號同樣具有這種構形功能，即賦予無形的人類的情感
經驗（內在的主觀生活）以形式，從而便於人們的感性知覺
和觀照。符號是人類先天就具有的抽象活動的產物，故而藝
術符號具有某種抽象性，具有某種理性特徵。當然，藝術中
的抽象不同於邏輯學家的抽象，藝術符號的抽象與理性是和
具體的感性對象材料有機地結合在一起的抽象與理性。符號
與其指稱的事物具有形式的相似性或邏輯結構上的一致性，
那麼對藝術符號而言，就是指，藝術符號與人類的內在情感
具有一種邏輯上的類似性，即具有共同的邏輯形式。因此，
藝術符號是一種情感與形式很好地統一在一起的符號。

　　符號不是物質實體，而是一種指稱或傳達，它具有表達
對某一事物看法的功能。藝術符號雖然不像純粹符號那樣傳
達或表現某些事物的概念，但它傳達的是某種情感的概念，
即「藝術意味」。這樣，「形式」為藝術符號的能指，「藝
術意味」就是所指，它們的結合構成了藝術符號。在藝術符
號系統中，形式和意味是一個不可分割的整體，「形式」是
意味的形式，「意味」則是形式的意味。作為藝術符號能指
的「形式」，亦即人們常說的「藝術形象」，它是藝術反映
社會生活的可感性形式，以其光、色、聲、形作用於欣賞者
的感官，給人以栩栩如生的感覺效果。例如文學形象、音樂

形象、舞蹈形象、影視形象等等。藝術符號能指的「形式」同樣具有符號自由選擇的任意性，換句話說，同一主題，藝術家既可以選擇詩歌這個符號系統作為表現，也可以選擇繪畫、音樂或其他任何符號系統作表現。這種形式選擇的自由度正是藝術天才得以發揮的廣闊天地。作為藝術符號所指的「意味」，亦稱「意蘊」，是指藝術品所傳達的審美感情，或曰「審美情感」。它們在很多情況下是不能用語言來表達的，也就是不能準確地翻譯為語言符號。

就能指與所指及其關係來說，藝術符號與一般符號、科學符號相比，具有一定的區別。一般符號的能指是多維的，所指比較單一，且比較確定，例如聽一個人講話，必須同時注意他的其他表現，只有將他所用的語詞與所用的語調、當時的表情、手勢等結合起來，才可能較為確切地掌握其所指，科學符號的能指與所指關係確定。所指與實物又一一對應。藝術符號的能指類似一般符號及科學符號，所不同的是其自身具有獨立的、不容忽視的價值，無論音樂、繪畫還是詩歌，其聲音、線條、色彩、韻律乃至字形、句式排列等都發揮相對獨立的審美功能，也就是說，藝術符號的價值也包含其自身的形式而不僅僅是其含義，一些形式主義者甚至認為這些就是藝術本身。藝術符號本身的形式先於含義直接呈現在人的眼前，被人感受、欣賞，儘管你可能尚不理解符號

的深刻內涵，但僅是其形式構成就可使人產生審美快感，感到心理的愉悅。例如許多西方人不懂中文，但將書法作品掛在家中當作抽象繪畫來欣賞其形式美。如果又能理解書法中文字的意思，那麼審美更深了一步，可這符號的外在形式仍具有獨立的審美意義。藝術符號能指的所指範圍是擴寬的，且能指與所指常常出現對於習慣連繫的錯位，種種比喻、比擬手法的運用造成這種習慣連結的似是而非，如「珠圓玉潤」，其所指並非珠、玉的情狀，往往是指聲音的柔美動聽。從歷時的角度看，科學符號具有超穩定的性質，在古今流傳中基本保持其嚴格規定的內涵與外延；一般符號處於悄悄的不息的流動之中；藝術符號則一方面有意識地繼承規約，另一方面又有意識地打破規約，成為人類生活中最為生氣勃勃、最為絢麗多彩的一種符號形式。

　　作為一種人類文化現象的藝術如同宗教、科學等其他文化樣式一樣，既以符號作為媒介，同時也是一種特殊的符號系統。「藝術符號是一種有點特殊的符號，它雖然具有符號的某些功能，但並不具有符號的全部功能，尤其不能像純粹的符號那樣，去代替另一件事物，也不能與存在於它本身之外的其他事物發生連繫。」對於這種特殊性，朗格以「表象性（presenrational）符號」來加以界定，認為「所謂藝術符號，也就是表現性形式」。她將符號區分為兩種不同的形

式：一種是推論性的形式，另一種是表現性的形式。推論性
（discursive）符號首先用於描述各種具體事物之間的關係、性
質與特徵。它把各個（個別）事物的名稱和符號，按一定的
組合方式排列起來，使之傳達和描述一定的客觀事實狀態，
它具有一種清晰性和確定性，具有一種可推理、可操作的規
劃性。人類符號中可歸屬於推論性符號體系的有科學符號、
邏輯符號、語言符號等，而最為典型的則是語言符號。

　　在人的心靈之中，除了能夠明確地意識到的思想、觀念
等理性內容之外，還存在著大量的難以名狀的、像森林中的
燈火那樣變幻不定的感性經驗，朗格把這種經驗稱為「廣
義的情感」或「內心生活」。對於這樣一類經驗的表現，推
論性的語言符號是無能為力的。「那些真實的生命感受，那
些互相交織和不時地改變其強弱程度的張力，那些一會兒流
動、一會兒又凝固的東西，那些時而爆發、時而消失的慾
望，那些有節奏的自我連續，都是推論性的符號所無法表達
的。主觀世界呈現出來的無數形式以及那無限多變的感性生
活，都是無法用語言符號加以描寫或論述的。」為什麼呢？
這是因為「情感的存在形式與推理性語言所具有的形式在邏
輯上互不對應，這種不對應性就使得任何一種精確無誤的情
感和情緒概念都不可能由文字語言的邏輯形式表現出來。」
於是就只能用表象性符號來表現了。

　　表象性符號是一種與推論性符號相對的符號，它不以推論性和確定性為目的，而主要表現人類的情感領域，具有有機整體性的特點。表象性符號中的一些基本要素離開了其整體結構就沒有獨立的、穩定的意義，如線條、色彩、光線等脫離了一幅畫的整體結構就不再具有獨立的意義。其他的如音樂中的音符、舞蹈中的手勢等，都只有在特定的整體情境中才有含義。推論性符號大多有自己的符號組合規則，而表象性符號元素間的組合併沒有固定的法則，往往具有偶然性和獨創性。這一特點，使表象性符號具有一種神奇的表現力。表象性符號沒有穩定的內涵，它不直接傳達普遍性，因此它往往是不可翻譯的，並且在其自身系統內，很難加以明確的界定。而藝術正屬於表現性的形式，它不具有符號的全部功能，但其意義就在本身，它是生命本身的形式。

　　朗格就藝術符號的這種表現性論述到：「所謂藝術表現，就是對情感概念的顯現或呈現。所謂藝術品，說到底，也就是情感的表現。這種情感表現，也就是邏輯意義上的表現，它所顯示出來的是一種由感知、情緒和那些較為具體的大腦活動痕跡組成的結構，即一種不受個人情緒影響的認知結構。這樣一種表現，實則是一種處於抽象狀態的表現，這種抽象表現也叫符號性的標示，它是藝術品的主要功能，也正是由於這種功能，我才稱一件藝術品為一種『表現性的形

式』。」進而，強調藝術符號的這種表現性絕不同於其他的
表現性。一個純粹的符號，如一個詞，它僅僅是一個記號，
在領會它的意義時，我們的興趣就會超出這個詞本身而指向
它的概念。詞本身僅僅是一個工具，它的意義存在於它自身
之外的地方，一旦我們掌握了它的內涵或識別出某種屬於它
的外延的東西，我們便不再需要這個詞了。而藝術符號則截
然不同，它並不把欣賞者帶往超出了它自身之外的意義中
去。我們直接從藝術符號中掌握到的是浸透著情感的表象，
而不是標示情感的記號。「在我看來，藝術符號的情緒內容
不是標示出來的，而是接合或呈現出來的。一件藝術品總是
給人一種奇特的印象，覺得情感似乎是直接存在於它那美的
或完整的形式之中。一件藝術品總好像浸透著情感、心境或
供它表現的其他具有生命力的經驗。」

　　儘管藝術符號在性質上屬於「表象性符號」，但顯然並
非所有的表象符號都是藝術符號。如那些教學模具和某種事
實的形象圖示。它們屬於表現性符號，但卻並不因此而成為
藝術。藝術作品在性質上固然可以被視為一種「表象性符
號」，但它在構成上並不是初級表象性符號而是二級表象性
符號。因為，作為它的「能指」的符號形式本身，也是由一
個包含著能指與所指兩種符號因素的符號現象所構成。因
此，準確地說，藝術作為符號是一種符號之符號，換言之，

是一種「超級符號」或「復合符號」。正是透過符號疊加的方式，即便是像語言這樣最抽象的推論性符號，也能夠在一定的審美語境中透過它的功能變體而成為一種藝術的符號。譬如「龍」這個詞，當它僅僅以「long」這個語音能指來表示一種身長，有角、腳，能走，能飛，能游泳，能興雲降雨，中國古代傳說中的神異動物的語義所指時，它只是一般的（初級）表象符號。而當這個能指與所指合二為一，成為「龍」這個作為中華民族的象徵的涵義所指的能指時，這個符號也就成了一個具有藝術性表現力的二級表象性符號了。

　　掌握藝術這種作為二級表象符號的性質，有助於我們進一步的了解藝術符號的另一特徵 ── 「奇異性」或「他性」（otherness）。所謂奇異性／他性，就是指藝術這種符號能與現實相分離，從而使其「形式直接訴諸感知，而又有本身之外的功能」。每一件真正的藝術作品都有脫離現實生活的傾向性，這種傾向性，促使它所創造的最直接的效果，是一種離開現實的「他性」。「他性」的重要特點與核心，就是脫離現實：「一種形式，即一種意象，它離開了它的實際背景，而得到了不同的背景。」朗格給予這種「他性」以很高的地位，認為：「脫離現實的他性，是至關重要的因素，它預示著藝術的本質。」她的這一主張，與俄國形式主義美學家什克洛夫斯基的「陌生化」理論有著一致之處。

什克洛夫斯基在他的重要論文《作為手法的藝術》中說到：「那種被稱為藝術的東西的存在正是為了喚回人對生活的感受，使人感受到事物，使石頭更成其為石頭。藝術的目的是使你對事物的感覺如同你所見的視像那樣，而不是如同你所認知的那樣；藝術的手法是事物的『陌生化』手法，是複雜化形成的手法，它增加了感受的難度和時延，既然藝術中的領悟過程是以自身為目的的，它就理應延長；藝術是一種體驗事物之創造的方式，而被創造物在藝術中已無足輕重。」什氏的意思是，藝術的基本功能是對受日常生活的感覺方式支持的習慣化過程起反作用，其目的是要顛倒習慣化的過程，使我們對熟悉的東西「陌生化」。透過「陌生化」，人的意識得到了昇華，重新構造出對「現實」的普遍感受，這樣人們最終可以看見世界而不是糊裡糊塗地承認它。在什氏的眼中，作為手法的「陌生化」，對藝術而言卻具有一種本體論的意義，它是藝術之成為藝術的關鍵所在。什氏「陌生化」的核心是使藝術視像與現實物象相陌生、相分離，也就是朗格所說的與現實相脫離的「他性」核心。可以說這是一條直接指向非常深刻，極其本質的藝術創造力問題的線索。藝術的意義正是透過藝術符號話語的陌生化原則與「真實」的世界相連繫 —— 由於陌生化，原本熟悉的眾所周知習以為常的東西顯得奇怪、陌生、新穎起來，使得人們再次去看

它、欣賞它，反覆咀嚼、體味，思考它。因此在這個意義上，藝術家們對傳統的符號系統、語言牢籠或話語囚所的衝擊、打破與摧毀就變得十二分地重要了起來。

藝術符號的再一個重要特徵是它的「有機性」。朗格認為，在一個藝術作品中，每一成分都不能離開這個有機「結構體」而獨立存在，它不像語言詞彙那樣，每個詞句都有其單獨的意義，所有的詞句加起來就構成整體的意思，詞句之間的組合與替換比較任意，也可以孤立地產生意義（如成語、諺語等）。而在藝術符號中，其成分（要素）總是和整體形象連繫在一起而組成一種全新的創造物。雖然我們可以把其中每一個成分在整體中的作用分析出來，但它們離開了整體就無法單獨賦予每一個成分以意味。朗格以形象的比喻說到：「有誰能夠分清自然界中的有機體的生命有多少是存在於它的肺部，有多少是存在於它的腿部呢？假如我們給它增加一條可以搖動的尾巴，又有誰能夠說出它因此而增加了多少生命呢？因此，藝術符號是一種單一的符號，它的意味並不是各個部分的意義相加而成。」例如一個生物的某一個有機組成部分，一幅畫中的某一塊顏色，一個建築物中的一個片段（如門、窗）離開整體就失去了意義，然而我們卻能在整體中分析出每一部分與片段在這整體中的意義。

朗格將藝術品中那種可以分析的組成部分的符號稱為

「藝術中的符號」，也就是藝術品的創作所使用的符號，或說是「組成要素」。藝術中確有許多符號，它們也確實為藝術作品增添了價值。藝術中的符號是多種多樣的：有簡單的直接符號，也有複雜的非直接符號；有單一的符號，也有相互間縱橫交叉的混合符號；有單義的、清晰的符號，也有多義的、模糊的符號，都作為藝術品的部分進入作品，而且參與創造和接合了作品的有機形式。但是，這些符號的含義並不是整個藝術作品傳達的意味的組成部分，它們只是傳達這種意味的形式的構成成分，或者是這個表現形式的構成成分。這些互相結合在一起的符號所包含的意義，可以增加作品的豐富性、強烈性、重複性、相似性，甚至還可以造成非凡的非現實主義效果或使作品產生出一種全新的平衡作用。「但即使如此，它們起的作用仍然是一般性符號所能造成的作用，它們傳達的意義仍然是超出自身的另外一種東西。」而藝術符號，則是一種具有表現性的符號。它所包含的是一種真正的意味。它並不具有一個真正符號所具有的全部功能，它所能做到的是將經驗加以客觀化或形式化，以便供理性知覺或直覺去掌握。那麼可以說藝術形式＝表現性形式＝藝術符號；藝術中的形式＝非表現性形式＝藝術中的符號。

　　藝術中的符號構成藝術符號的方式，包括形式方面的法則（語法）和內容方面的規則（語義）就稱為藝術符碼。每

一種文化都有自己的符碼，掌握了它，就掌握了文化體系。
藝術文化也有自己的符碼。符碼之為符碼，在於它具有一定
的約束性。這種約束性在藝術活動中主要展現在對藝術傳統
的繼承和對藝術規律的遵循兩方面。問題在於藝術價值的獨
創性和藝術語義的開放性，使得藝術的交際不能憑藉普通符
碼作為它的符碼。顯然，藝術符碼是不能作確定表述的，它
不能理智地規定、掌握，而只在藝術體驗中存在和被掌握。
藝術符碼不具有確定規範，不是既成的規則，而是變動不居
的、藝術創造的產物。這種藝術符碼亦即藝術中的符號構成
藝術符號的方式就是藝術方法或藝術風格。藝術方法包括創
作方法和藝術欣賞所遵循的審美法則。從動態講是藝術方
法，從靜態講是藝術風格，二者是同等的概念。藝術方法創
造藝術風格，藝術風格揭示藝術方法。藝術方法或藝術風格
不是外在規則，而是藝術文化的內在結構。藝術符碼與藝術
符號的整體性是一致的，因而是不可分解的。藝術符碼是不
能自覺掌握、不能用符號表達的，它只存在於藝術理解中。
正如現象學美學家杜夫海納所說：「藝術確有符碼，但這種符
碼既不是確定的，也不是嚴格的，尤其是它只在審美實在的
周圍，在觀眾的經驗和創作者的行為之內起作用。」

　　每一個藝術形象，都可以說是一個有特定涵義的符號或
符號體系。為了理解藝術作品，必須理解藝術形象；而為了

理解藝術形象，又必須理解構成藝術形象的藝術符號。

　　這是一個事物的兩個方面。因此，藝術的符號問題，對於藝術創作和藝術欣賞來說，都是不可忽視的。無疑，藝術符號學應當成為現代藝術理論的一個有機組成部分。在藝術學的當代形態中，離開從符號學的角度闡述藝術語言及其傳達問題，離開對符號在藝術中特殊作用以及創作研究，離開對各種文化系統符號二重結構的揭示，是很難從不同側面去掌握藝術創造和欣賞、語言現象和非語言現象的規律的。任何藝術形象的構成，都有一個以物質傳達手段客觀化、對象化的過程。物質的、感性的因素與精神的、意義的因素的結合，必然帶有符號的成分。每個藝術表述，都構成特定意義的符號體系。從這個意義上說，符號分析是藝術理論不可或缺的。「符號的藝術文化論，對人們理清一切時髦思潮，看準藝術文化現代化之『道』，多方面地去掌握藝術的文化本質與特點，建立全新的學術規範和話語方式，是富有理論價值和意義的。它不僅從研究方法、研究角度來看有許多新穎、獨特之處，而且在藝術觀念上開啟了一條通向廣大的藝術文化理解之路。」

第二章　藝術文化與符號學

第三章

藝術與藝術家

　　藝術家是藝術的創造者，是社會中的特殊階層，是藝術這種精神產品的創造者，沒有藝術家，就沒有藝術創造，也就沒有藝術作品。

　　藝術家是最善於創造性地使用藝術語言來傳達思想、情感、精神的人。藝術家是能出色完成一件或一系列「逼肖」於生命、生活、人類、萬物以致宇宙本源和實質的藝術作品的人。「藝術家是集哲學家、思想家、能工巧匠的境界、品格、本領、才能、技藝於一身的人。」

藝術家的特點

　　什麼是藝術家？在實際生活和藝術理論中，我們都把藝術家看作是與眾不同的人。因為藝術家是創造藝術作品的人，能創造藝術作品的人不是整個人類，而是人類中的一小部分。藝術家屬於特殊人群，具有特殊品性和能力，能夠用藝術這門語言作為表達和交流情感的手段。那麼，藝術家必須具有什麼品性和才能呢？藝術家具有哪些特點呢？

　　首先，藝術家必須是具有敏銳感受、有豐富情感和超常想像力的人。

　　由於藝術生產是一種特殊的精神生產，藝術作品必然要滲透藝術家的主觀因素。在創造過程中，這種主觀因素「物化」為藝術作品和藝術形象。藝術作品則表現了藝術家的內

在精神世界。藝術家自身的感受、情感、思想、心境、願望、志趣等因素，對藝術創作活動有著至關重要的意義。藝術家必須具有對藝術的敏銳感受力、豐富情感和超常的藝術想像力。否則，他的藝術作品則會顯得蒼白無力，沒有藝術感染力。托爾斯泰精闢地指出：「藝術家在自己心裡喚起曾經一度體驗過的感情。在喚起這種感情之後，用動作、線條、色彩、聲音以及言語所表達的形象來傳達出這種感情，使別人也體驗到同樣的感情 —— 這就是藝術的活動。」

　　偉大的畫家、雕刻家和建築家米開朗基羅就是這樣一個具有敏銳感受力、豐富情感和超常想像力的人。在他五十四歲時，佛羅倫薩受到西班牙和教皇軍隊的聯合進攻。米開朗基羅參加了保衛共和國的戰鬥，並被任命為城防衛戍總督。城市在次年陷落。他因此得罪了教皇，被迫遠走他鄉。教皇強迫他建築裝飾麥地奇教堂中克萊孟七世的陵墓工程，方可寬恕他守城之罪。就這樣，米開朗基羅雕刻了《日》、《夜》、《晨》、《暮》四個男女裸體塑像。在《夜》的底座上刻著：只要世上還有苦難和羞恥，睡眠是甜蜜的，要能成為頑石那就更好。一無所見，一無所感，便是我的福氣，因此別驚醒我。啊！說話輕些吧！從這些言辭中我們可以體驗到米開朗基羅內心悲痛失望的情感。有這樣的情感便構思了《夜》這座雕塑，這是一個具有廣泛概括的形象。巨大的

裸體傾斜地臥著，似乎要墜下地去一般，神態彷彿沉浸在噩夢中一樣。《晨》則是醒來了，但似乎還帶著宿夢未醒的神氣，他的目光顯得又驚訝又憤怒，彷彿在說：「睡眠是甜蜜的，為何把我從忘掉現實的境界中驚醒？」《暮》表現了朦朧入睡時的情景，《日》表現了一無用處渾身是力的巨人，彷彿在掙扎。雕塑充分表現了藝術家的悲痛、沮喪、無奈、掙扎的緊張情感。

　　文學家巴金在創作《家》時曾寫到：「我寫《家》的時候，我彷彿在跟這些人一同受苦，一同在魔爪下面掙扎。我陪著那些可愛的年輕生命玩耍，也陪著他們哀哭。」可見藝術家對生活的感受是多麼的敏感，情感是多麼的豐富，想像力是多麼的生動啊！

　　其次，藝術家必須具有豐富的藝術技能和修養。

　　藝術技能是指掌握和運用某一具體藝術種類的專業技術和技法的能力。專業技術包括對工具材料的性能、用途和使用方法的掌握。專業技法指藝術家在創作藝術作品時所必需的具體技巧和方法。如在繪畫創作中，對所用紙張、油布、顏料等材料的性能、用途、使用方法的掌握以及對所用工具的性能、用途和使用方法的掌握。在攝影創作中，對相機的性能、用途、使用方法的掌握就是專業技術問題。

　　各種藝術門類或種類都有專業技能的問題，專業技能要

靠專門的訓練才能掌握。每個藝術家在進行藝術創作前都必須熟練掌握本專業的技能，只有這樣，藝術家才能夠得心應手、隨心所欲地把自己的豐富情感或意象用實際的物質手段表達出來。藝術家如果沒有必要的專業技能，他的情感和意念就無法得到具體的顯現，不能夠恰當表達自己內心的豐富情感。設計師如果沒有必要的繪畫和操作技能，他所設讓的藝術品不能向人們展示視覺效果，他的情感或意念就不可能得到充分的表達。因此，專業技能是藝術家表達情感、創造藝術作品的必要的手段。

藝術家的專業技能存在著優劣高低之別，這對作品中的情感表達的充分或恰當起著極其關鍵的作用。那些能永久打動人心的藝術作品往往都是具有優秀專業技能的藝術家創造出來的。畫竹的人數不勝數，想把竹畫好的人也不計其數，為何清代著名畫家鄭板橋畫的竹能讓人百看不厭讚不絕口？就是由於鄭板橋掌握了熟練的藝術技能和技巧，他運用造型藝術的線條、色彩、形體等藝術語言，把「眼中之竹」和「胸中之竹」變為「手中之竹」。不僅畫家如此，各個藝術種類的藝術家同樣也需要專門的藝術技能和技巧，熟練掌握並運用這門藝術獨特的藝術語言。

既然藝術的專業技能是藝術家表達情感的必要手段，而且專業技能水準的高低直接影響到藝術作品是否充分、得當

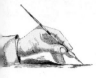

地表達出豐富的情感，那麼，要最充分、詳盡地表達情感，要成為出類拔萃的藝術家，專業技能訓練，新的技巧或手法的探索都是要花費大量的時間，付出相當的代價的，從無到有，從陌生到熟練。藝術家對每一樣新的繪畫工具，對每一樣繪畫語言的創新都要作大膽的嘗試。荷蘭畫家倫勃朗以他特有的「光影」更自由更大膽地表現作品。光影的強弱使作品富有層次感，突出了中心人物和中心思想。他善於用聚光的效果，以強烈的明暗對比來突出主體刻畫形象，具有獨特的個人風格。佛蘭德斯畫家魯本斯的繪畫十分注意明暗對比和色彩的運用、對線條的掌握和使用有獨到之處。他將宏偉華麗的巴洛克藝術風格與尼德蘭民族藝術傳統融為一體，形成了具有浪漫主義傾向的藝術風格。作品形象生動，色彩明亮，裝飾性很強並有一股澎湃的動勢。

專業技能還必須與藝術家的修養全面結合起來。

藝術家是藝術創作的主體，具有特別發達的審美感受能力、形象思維能力和創造能力，具有特殊的藝術技巧和才華以及藝術表現能力。但是，藝術家不是天生的能人，也不是神奇的怪物，更不是上帝的投影。他只是以獨特的工作履行社會職責的公民。因此，無論從正確地了解自己，和自己所從事的工作來說，還是從自覺地履行社會職責來說，藝術家都必須加強自身的修養。藝術家除了需要有一定的技藝技巧

和藝術才能外,還需要藝術家具有一定的文化修養。藝術家的文化修養包括深刻的思想修養、深厚的藝術修養以及自然科學和社會科學等多方面的廣博知識。

藝術家要加強思想修養,樹立進步的世界現。

世界觀在整個藝術創作過程,藝術活動中起著指導作用。世界觀制約著藝術的傾向性、真實性,影響著題材的選擇、提煉和主題的挖掘以及藝術形象的典型性,這直接關係到藝術形式的創造和整個作品的審美價值。世界觀是藝術家的靈魂。一個世界觀水準非常低下,充滿庸俗、錯誤思想的藝術家,絕對不可能深刻地揭示生活的本質,創作出偉大的作品(王朝聞:《美學概論》)。藝術家對生活的認知是否正確,這種認知達到怎樣的高度,最終都要取決於藝術家的世界觀。作者的世界觀是正確的,他就能準確地感應時代潮流,準確地掌握民眾的情感脈搏,積極熱情地歌頌那些代表了時代發展方向的新人新事,回答人民群眾所關注的問題,以飽滿的理性精神召喚起人們參與歷史參與社會的激情,與人民大眾一起推動社會向前進。

魯迅先生的《阿Q正傳》在當時引起極大的社會反響。因為魯迅的立場、態度、感情是民族的,是善意的,是建設性的,是代表進步世界觀的。幾十年過去了,《阿Q正傳》仍然閃爍著奮鬥的光芒,激勵一代又一代年輕人擺脫「精神

第三章 藝術與藝術家

勝利法」，努力建設健康的心理人格，其進步作用和歷史地位是舉世公認的。而與之對立的蘇叔陽的《河殤》，這部作品也對民族心理、民族性格、民族人格進行反思批判，但他的出發點和結論人們卻不敢苟同了。他認為當代中國只有放棄自己的這一套，全盤搬入西方現代文明才能自救，才能繁榮昌盛。甚至認為當年的鴉片戰爭、抗日戰爭、抗美援朝是不應該的。因為他阻礙了西方文明的進入，保護了落後的傳統文明，是中華民族的自我封閉、拒絕開化策略。這種世界觀的作品注定了它成為一部反面教材。

藝術家除了要加強思想修養外，還必須加強藝術文化修養。

藝術創作所必需的知識儲備、技能、技巧鍛鍊和本領的培養，是從事藝術活動的必要前提。加強藝術文化修養，必須了解並熟悉藝術史、藝術經驗、藝術理論，熟練地掌握高度的技能、技術、技巧，具有深厚扎實的基本功，具有精湛的創造能力。只有這樣藝術家在創作時才能遊刃有餘。以一個畫家為例，他應該通曉中外美術史和中國畫史，應該以繪畫理論為中心，一手伸向藝術學、美學、設計學，一手伸向詩論、文論、書論、樂論等等，系統地掌握關於造型藝術的理論體系。只有這樣才能幫助藝術家在全面了解歷史的基礎上，清醒地認知到藝術發展到了什麼階段，要解決的問題是

什麼，並由此確定正確的取向行動。理論研究和創作實踐相輔相成，藝術上會進展很快，而且境界也高。

達文西之所以在繪畫藝術中取得這樣巨大的成就，除了優越的藝術天賦、刻苦地技巧訓練外，同他淵博的科學文化知識也有很大的關係。他除了學習繪畫的技能、技巧外，還學習數學、透視學、光學、解剖學等多方面的科學文化知識，為他後來的藝術創作奠定了深厚廣博的文化基礎。錢鍾書被稱為「清華狂才子，當代一鴻儒」，他的學術貢獻到目前為止是沒有任何一個人可以替代的。他讀書成癖，學識廣博，出口成章。曾經在一次茶會中，有人提及某一位英國詩人，就用優美的英文背誦了那位作者的詩作。提及另一位德國詩人，他就用標準德文背誦了他的一篇作品。再提及一位拉丁詩人，他也能用拉丁文來背誦一段。這些詩人未見得是什麼大詩人，提及的詩作也未必是他們的重要作品，但錢鍾書都能出口流利地背出。可想而知，這樣的文化大家，一出手便會不同凡響。《談藝錄》、《管錐編》、《圍城》等著作震撼學界，「一代鴻儒」、「文化崑崙」的地位也由此確立。

再次，藝術家必須具有特別發達的創作性思維，強烈的創造意識和鮮明的創作個性。

藝術家的生命在於創造。藝術創作是人類一種高級的、特殊的、複雜的精神生產活動。沒行創造就沒有藝術。藝術

第三章　藝術與藝術家

創造就是要不斷超越前人，超越同時代人，以及不斷地超越自己。藝術創作推陳出新的品質，要求藝術家必須具有成熟而強大的創造力。

創造性思維是藝術家創造力的核心。創造性思維是指有創見的思維。從廣義上講，凡是沒有有效的方法可供直接利用，不存在確定的規則可以遵循的思維都屬於創造性思維。它除具有思維的一般屬性外，還具有求異性、發散性、普通性、逆向性、獨立性、批判性等特點。一個優秀的藝術家，他的創造性思維往往都很發達，並且都具有強烈的創造意識。有了創造的意識，藝術家才會有意識地去探索創造的途徑及其可能性，去為藝術創造作積極的準備。

人類豐富的不斷更新的情感要求藝術家不斷創造。人類的感情是無限豐富的，即使是同一題材，所引發的情感也是豐富多樣的。人類情感也是不斷發展和變化的。同一事物在同一時期能引起相同的情感，在不同時代則會引出更多新的情感。這不僅是因為感受這一事物的人不同，也因為同一事物有了新的變化，具有新的含義。除了情感上要求藝術家不斷創造外，藝術欣賞心理也要求藝術家不斷創造。求新、求奇是藝術欣賞心理的特點之一。如果我們看到的水墨畫、油畫、水彩畫、版畫等諸畫種總是以原來的面貌或風格不斷地重複出現，我們就會感到枯燥無味。藝術家若是一味地重複

別人和重複自己，也意味著藝術生命的終結。藝術獨創性是藝術生產的一個重要特徵。

藝術家必須具有鮮明的創作個性。藝術個性是藝術家獨立存在的價值所在。畫家陳逸飛執導的電影《人約黃昏》被稱為一部「畫出來的電影」。他用畫家的眼睛看鏡頭，把劇本中的所有情節在開機前勾勒好草圖。拍戲時，他以苛求的目光緊盯監視器，以畫家的視角看每個鏡頭的拍攝。他畫出連續的示意圖，要將畫面的構圖、用光、運動納入意象中的軌道，使《人約黃昏》成為很具畫家風範的影片。其視覺處理獨具魅力，堪稱電影園中的一朵奇葩。

藝術家是有純正藝術趣味的人。

藝術趣味即審美趣味，也就是人們的審美時尚、興趣以及對藝術美的認知、理解、要求和追尋。它直接影響著藝術家對藝術美的創造和欣賞。有著高尚的藝術趣味、受過良好的審美教育的人，總是將欣賞藝術作品當作崇高的精神快樂。他們遇到低劣、粗俗的作品會本能地抵制與唾棄。更不會為了迎合低級趣味的人的「胃口」而創造出一些低級的作品。看到偉大的作品則會從心靈深處感動和震撼。同時，有著高尚的藝術趣味、受過良好審美教育的人，在創造藝術作品時，又總是按照自己的主觀趣味，將他們對現實生活的審美感受和體驗熔鑄進作品中去。這樣，創造出來的作品就自

然透出比現實更美、更高尚的內蘊或形態。

法國雕塑家羅丹根據維龍的詩《美麗的歐米哀爾》，創造了「醜得如此精美」的《哀米歐爾》。塑造的那個比木乃伊還要皺縮的老妓女正在悲嘆她的衰老的身體。她彎著腰佝踞著。她移動絕望的眼光，在兩乳乾癟的胸膛上，在滿是可怕的皺紋的肚子上，在那滿筋節猶如枯乾的葡萄藤的臂上和腿上，再也無法重現這個妓女當年曾是那樣年輕貌美、容光煥發，現在是衰老得不堪入目。她對她今日的醜陋感到羞恥，正如從前她對她的嬌媚感到驕傲是同樣的程度。他的作品是雄辯的，能激起強烈的印象。在自然中一般人所謂「醜」，在藝術中能變得非常的美。委拉斯開茲畫菲利浦四世的侏儒賽巴斯提恩時，他給他如此感人的眼光，使觀眾看了，立刻明白殘廢者內心的苦痛 —— 為了自己的生存，不得不出賣他作為一個人的尊嚴，而成為一個玩物，一個活傀儡……這個畸形的人，內心的苦痛越是強烈，藝術家的作品越顯得美。

真正的藝術家都有高尚的職業道德。他們在從事自己的工作時，總是能夠做到盡心盡責。以嚴肅的態度對待自己的作品。絕不馬馬虎虎、隨隨便便、粗製濫造不合格的藝術作品來貽害他人。當代著名畫家吳冠中的畫拍賣時達到在世畫家最高拍賣記錄，人們視他的畫為寶貝。但吳冠中卻做出

了「毀畫」的壯舉。為的是不讓一些不夠藝術價值的劣畫招搖過市，欺矇喜愛畫的收藏者。他下決心要毀掉所有不滿意的作品，不願謬種流傳。將有遺憾的次品一批批、一次次張掛起來審查，一次次淘汰。畫在紙上的，無論墨彩、水彩、水粉，他可以把他們撕得粉碎；作在布上的油畫只能用剪刀剪，剪成片片；作在三合板上的就用油畫顏料塗蓋。許多圍觀的鄰居在不解地交談，議論紛紛，甚至認為他正在燒錢。吳冠中毀畫，對藝術作品態度之嚴肅，可見一斑。

藝術家的塑造

怎樣成為藝術家？一個人要想成為藝術家，他必須具備一些特殊素養。除了我們已經說過的藝術家要有豐富情感、想像力、創造性以外，還要有優異的藝術天賦。

藝術天賦，就是指遺傳素養中為藝術創造所必需的「個別差異」那一部分。它在一定程度上規定著某個人適宜不適宜搞藝術和最終能搞出多大成就。實踐證明，僅靠勤奮是成不了藝術家的。那些沒有藝術天賦而主觀地命令自己搞藝術的人，多半是事倍功半。甚至最後終於不得不感嘆自己「不是做藝術的料」。

藝術家還必須勤學苦練，錘煉過硬的專業基本功，只有這樣才能更好的進行藝術創作。

第三章　藝術與藝術家

　　專業基本功包括專業素養中技術性、技巧性、技能性的一些內容。專業基本功是藝術創作的立身之本。只要有了過硬的專業基本功，我們創作起來就能「得心應手」，「意到筆隨」。如果沒有精良的技術手段就不能表現高妙的藝術境界。藝術不僅是思想的產物，也是物質的產物。藝術作品最終是以物質化的形式呈現出來的。光有思想、生活而沒有技巧，就很難把你想要表現的東西表現出來。專業基本功訓練是一個漫長的艱辛過程。

　　畫家黃永玉在展出《風荷》、《白荷》、《金線紅荷》之前，床下捲了近萬張的荷花寫生、白描手卷。黃胄一年畫了二十多刀宣紙。吳冠中畫畫可以坐下去連續十幾個小時不起來，不吃不喝不休息。書法家林散之自謂三句成功偈語：「墨水三千斛」，「青山一萬重」，「大力煎熬八十年」。可見藝術家為了練好基本功付出了很多艱辛。

　　對於藝術家來說天賦是有利條件，對藝術的獻身精神則是必要條件。藝術這位高傲的女神，只有那些用自己的全部生命和忠誠矢志不移執著追求的人，才有可能得到她的垂青。要做一個成功的藝術家，必須對自己的專業刻骨銘心地迷戀，才能進入物我合一的境界。

　　柴可夫斯基在他臨終前請求人們在他死後，把頭顱砍下，製成骷髏骨來作道具，讓演哈姆雷特的人拿著他的頭顱

骨說話，這樣就等於他演了莎戲了。這種為自己所鍾情的藝術而迷戀成痴確實令人敬仰。著名作曲家莫扎特在失去宮廷職位與父親的資助時，生活的困難、經濟的逼迫並沒有使莫扎特意志消沉。他致力於自己的創作，完成了歌劇《後宮誘逃》、《費加洛婚禮》、《唐・璜》等力作。結婚後，九年之中搬了十二次家，生了六個孩子有四個早夭。他多難的家庭導致他不得不常去當鋪典當，或者給朋友寫信頻頻借款，以此能「稍微排除一點世事的煩惱，心情愉快地寫作」。就是在這種情形下，莫扎特忘我地創作了他交響曲創作高峰的最後三部力作。

　　藝術家必須深入生活進行創作，必須累積豐富深刻的生活體念。生活體念對藝術家來說是頭等重要的東西。生活體念為藝術家提供了藝術創作的原料和靈感。我們知道，任何藝術作品都是藝術家對於社會生活的能動反映和藝術創造的產物。黑格爾說：「藝術家創作所依靠的是生活的富裕，而不是抽象的普泛觀念的富裕。在藝術裡不像在哲學裡，創造的材料不是思想而是現實的外在形象。所以藝術家必須置身於這種材料裡，跟它建立親切的關係；他應該看得多，聽得多，而且記得多……得到過很多的經歷，有豐富的生活，然後才能用具體形象把生活中真正深刻的東西表現出來。」

　　畫驢「聖手」黃胄開始畫驢時，只感受到驢的外形，後

來他蹲在田頭地邊和街市旁，成千上萬次觀察驢的動態。熟悉了驢的千姿百態，驢才在筆下活了起來。他畫了幾千頭驢，觀察驢幾十年，等到胸中有了驢的千姿百態，才有了活生生的造型。他說：「出現在畫面上的是生活海洋中的一滴，而這一滴卻是靠生活的累積。」（引自《藝術世界》西元1982 年第二期陸華《黃胄畫驢》）藝術家必須觀察、體驗、感受現實生活。只有生活的火焰燃燒起來，藝術家的強烈感情，豐富的想像和藝術創造的能力，才會放出璀璨奪目的光輝。藝術來自社會生活，社會生活是藝術的泉源，而且是唯一的泉源。

藝術家面對現實生活，都有自己特殊的主觀感受。不同藝術種類的藝術家，常常從生活的不同角度去汲取對自己藝術有用的東西。不同藝術種類的藝術家，儘管他們在描寫現實、反映生活時所運用的物質材料和表現手段不盡相同，卻毫無例外地需要以實際的生活體驗和感受作為藝術創作的依據。

那是否說只有經歷了親身體驗的生活，才能進行有力的創作呢？我們說，藝術家對社會生活體驗可以分為直接體驗與間接體驗兩種。

所謂直接體驗，是指藝術家在生活中親身的所見、所聞、所感、所遇。這些親身經歷往往成為藝術家創作的原材

料，往往激發起藝術家的創作慾望，激發起藝術家生動的想像和豐富的情感。像我們前面所說的作家葉辛，由於他的直接生活體驗，著有許多與之生活體驗有關的書。有許多演員，他們為了能把農民的角色扮演得真實，不惜放棄優越的城市生活，在農村與農民們交流，感受他們的生活氣息，由此取得直接生活體驗。

所謂間接體驗，是指藝術家從他人的言談和著作中所吸取的生活經驗。這些間接的生活體驗往往可以擴大藝術家的視野，拓展藝術家的生活累積，誘發藝術家的創作靈感。古往今來，許多藝術家借助這種間接的生活體驗，創作了大量的藝術作品。即使是同一題材的間接生活體驗，也能創造出不同的不朽作品。史書記載的「昭君出塞」題材，就令許多大家寫出不同的作品。馬致遠寫了充滿哀怨情調的作品《漢宮秋》，表彰王昭君的民族氣節，抨擊漢朝統治者的軟弱無能。郭沫若寫了悲壯的《王昭君》，著力刻畫王昭君倔強的性格。昭君自願下嫁匈奴，表現出了反抗封建專制，爭取人身自由的主題。曹禺寫的《王昭君》則把王昭君處理成一個主動請求出塞的笑盈盈的促進民族團結的女賢人。這三個人，並沒有與昭君共同經歷的生活體驗，卻都依據「昭君出塞」的題材，刻畫了鮮明的昭君形象。一般來講，在藝術家與社會生活的關係中，直接體驗是基本的，它是藝術創作的

基礎。間接體驗是必要的，它是藝術創作的補充。

　　要成為藝術家還必須具備一些現代意識。藝術家是時代的歌手、時代的鏡子、時代的代表，是國家的人才和主人。他應該具備一些現代意識。

　　藝術家首先要有憂患意識，「國家興亡，匹夫有責」，要胸懷大志，刻苦學習，努力工作，密切連繫群眾，替廣大人民群眾代言，反映人民的心聲。不能「兩耳不聞窗外事，一心只把藝術搞」，要掌握藝術資訊，充分合理地運用，把最好的作品展現在人們的眼前。

　　藝術家還必須有專家和學者的意識。任何一門學問、一個課題、一個範疇，只要深鑽細研，都能挖掘出不少值得研究的問題，都有學問存在。馬克思從資本主義社會最普遍、最常見、最細小的「商品」入手，寫出了經典巨著《資本論》。曹雪芹從研究一個破落貴族家庭的興衰和日常生活入手，寫出了世界名著《紅樓夢》。藝術家在多才多能、廣博知識的基礎上，應儘量地把某一課題搞「精」、搞「深」、搞「絕」，力爭成為某一方面的專家。

　　藝術家要有超前與創新意識。凡事豫則立，不豫則廢。「智者之慮事，不在一日，而在百年。」藝術家是時代的弄潮兒，藝術家的本質決定了他必須要有超前的意識。藝術家要有創新意識，不能老跟著前人屁股轉，要勇於創立新學說、

新觀點、新方法。判斷一個人的貢獻，主要不是看他繼承了哪些學說和知識，而主要是看他對人類知識寶庫增添了什麼新學說、新知識。藝術貴在創新，沒有創新就意味著停滯不前，沒有創新就無法在激烈的競爭中獲勝。藝術家既要能謙虛地「繼承傳統」，又要勇敢地革新創造。藝術上的照抄和模仿都是不可取的。

藝術家要有文采意識。有些藝術家專業技巧不錯，但不會寫文章，不會把自己的思想用語言的形式表達出來，不能與更多的人進行交流。古人講「語不驚人死不休」，又講「二句三年得，一吟淚雙流。」可見，古人非常注意文采。藝術家應該注意和鍛鍊自己的文采，把文章寫得人愛看、願看、易看、易懂。這樣，也可以使你的藝術作品更加感染人、影響人、啟發人、教育人。

藝術家的價值展現

藝術家的作用主要是透過自己的藝術作品表現出來。

首先，藝術家表達了人類的豐富的情感。社會的發展帶來了社會分工。社會分工使得藝術家獨立出來，以表達人類豐富的情感 —— 思想、觀念、情趣、趣味為己任。這並不是說只有藝術家才是最富情感的人，而是說藝術家具有表達情感的技能。他能把大多數人想要表達卻難以表達的情感恰當

第三章　藝術與藝術家

地表達出來。

　　黑澤明的影片《生存》中的渡邊堪治，常年任某市政府的市民科長。每天除往文件上蓋章外，無所事事。當他身患絕症，面對死亡的時候，才發現自己的一生過得庸碌無為。在一個玩具廠的女工的啟發下，他利用生命的最後時光，在垃圾遍地的窮街巷附近為兒童修建了一座小公園，並坐在新修公園的鞦韆上，扯著嗓子斷斷續續地唱著一支過時的流行歌：生命是短暫的，熱戀吧姑娘……結束了平常而又不平常的一生。在紛紛揚揚的雪花中，黑澤明把個人生存的境界與人類生存的境界連繫起來，把自我生存的意義和價值與自我之外的世界連繫起來，揭示出頹唐、死亡的原因在於人生的肩上沒有使命，而新生和活力的泉源則恰恰是偉大的而負有使命的愛，從而表達了人們鄙棄平庸無能、歌頌奮鬥精神的豐富情感。

　　藝術家的作用還在於記錄人類的情感。在某種意義上說，人類的藝術史就是人類情感發展變化的歷史。藝術家既是人類情感的表達者，同時又是記錄者。

　　法國十九世紀批判現實主義文學的偉大代表巴爾札克的《人間喜劇》其中一部分風俗研究，展示了法國的私人生活場景。反映了法國大革命勝利後，經拿破崙帝國到歐洲西元1848年革命整個歷史時期的社會生活，展示了各個階層的面

貌。描繪了資產階級為確立自己的地位而採取的種種伎倆。為我們提供了一部當時法國社會全景觀式的卓越歷史畫卷，不僅是有文字的價值，也是我們了解法國那一時期不可多得的參考資料。

波蘭愛國音樂家蕭邦在西元 1831 年離開維也納前往巴黎去的路上，聽到了革命失敗和俄國軍隊攻陷華沙的消息，全城流血，親友被害的畫面一幅幅展現在他面前。蕭邦在精神上受到沉重的打擊，民族的悲劇在他的心靈中激起了劇烈的動盪。在抑制不住的情感衝擊下，蕭邦寫下了他最好的作品。充滿熱烈鬥爭和反抗激情的《革命練習曲》、洶湧澎湃的《d 小調前奏曲》等。記錄了當時抗爭的複雜性和嚴酷性。這都要歸功於人類情感的記錄者 —— 藝術家。

藝術家還具有調劑人類精神的作用。人的情感是豐富複雜的，這些情感積聚在人們心中，需要得到不斷的、順暢的表達和宣洩，需要及時地給予調劑，理順、撫平，以保持平衡。

在日常生活中，我們經常有這樣的體會，經過一天精神緊張的勞累之後，想聽聽音樂，看看畫冊，或者欣賞一段舞蹈，這樣會使高度緊張的精神逐漸平緩下來。原來很煩人的事，會覺得它們並沒有那麼重要。你也完全不必與它們站在同一個層次上論是非輸贏。「會當凌絕頂，一覽眾山小」，

這樣你的心情就會重新回覆寧靜，情緒會重新回覆健康積極。

藝術作為人類精神的調劑品，可以慰藉人們的靈魂，平衡人們的心理，從而造成調劑精神的作用。它可以幫助人們審視自身的孤獨和處境的可悲，幫助人們在痛苦中豐富自己的憐憫心，從而與其他的孤獨的心靈「心心相印」。還可以啟迪人類發現並享受孤寂靈魂中的詩意和詩情，把人類從過於現實功利的境界中提高出來，趨向美，並達到一種藝術境界，使得整個人的精神得到充分的調解。有多少人受過路遙的《平凡的世界》的鼓舞，在生活道路上自強不息。又有多少煩悶不安的人會聽著貝多芬的《第九交響曲》，從中受到一次次靈魂的淨化，一次次情操的昇華，進而煥發出熱愛人民、熱愛生活、熱愛他人、建設大同世界的無窮力量。創作這些藝術品的藝術家們就是司理人類精神調劑的精神工程師。

藝術家在創作藝術作品也就是在創造審美對象，進行審美教育。

審美對象又稱審美客體，是審美主體（欣賞者）欣賞的對象。藝術家創作了藝術作品為人們提供了欣賞美的具體的、集中的、便利的途徑和手段。人類的審美對象是多方面的，美的社會、美的自然、美的生活等都是。它們是零散

的，存在的形式不便於人們欣賞。而藝術家則能創造出具體而集中的藝術作品，這些藝術作品展現的藝術美讓人耳目一新。藝術家透過一定的途徑召喚人們對美的覺悟和發現能力，提高人們欣賞美的水準，引導人們對美的嚮往、追求，啟發人們去進行美的創造。任何一件真正的藝術作品，都應該是對觀賞者閱讀趣味的提拔，是對觀賞者想像力的培養，是對觀賞者精神領域的擴展。它讓觀賞者在審美的同時，產生靈魂的震撼。

藝術家的價值可分為本體價值和社會價值。本體價值是藝術家自身所客觀存在的價值。社會價值是藝術家已經發揮出來的社會價值。本體價值和社會價值既有區別又有連繫。本體價值是基礎，沒有本體價值，社會價值是不長久的。本體價值與社會價值之間有時會出現差異，甚至矛盾。比如梵谷的本體價值很高，但在他生活的年代，他的本體價值沒有發揮出來，社會價值自然就很低。但是後來，人們發現了他卓越的本體價值，不斷開發出他的本體價值，社會價值就越來越大了。我們應當儘量使本體價值與社會價值統一起來。有些人不顧社會現狀的需要，不考慮觀眾的欣賞水準，不考慮藝術的社會價值和社會功能，妄圖創作幾百年以後一鳴驚人的作品，這是不正確的。我們不應該拒絕和迴避現實社會和當今時代對藝術的要求和渴望，閉門造車去創造只有未來

「天國」世界或幻想世界的藝術。協調好本體價值與社會價值的關係是藝術家進行創作的一個值得注意的問題。

第四章

藝術與公眾

　　藝術是人類特殊的精神生產活動，藝術作品是藝術家審美體驗的物化形式，當藝術家創作出一件藝術作品，並不意味著藝術已經誕生與完成，相反僅僅是一個藝術審美歷程的開始。作為一種社會化的產物，藝術離不開特定的社會環境以及社會活動的主體 —— 公眾，藝術需要公眾的參與交流與認同，只有透過公眾以欣賞者的身分進行審美闡釋接受，藝術作品的審美價值與生命意義才能得以實現，在這一審美過程中，作為欣賞者的公眾與藝術家之間處於一種心靈對話狀態。這種狀態是一種交互式的雙向流動，一方面，藝術家創作並提供給公眾進行審美闡釋的藝術文本，另一方面，公眾的審美趣味價值取向又影響著藝術家的藝術創造。

藝術的對話

　　藝術是藝術家創造的精神產品，就像偉大的母親孕育自己的孩子一樣，當藝術家把自己的孩子帶到這個世界以後，藝術這個孩子未來的命運會怎樣？誰在操縱它的命運呢？無數的事實告訴我們，無論藝術以何種形式存在，無論藝術家在他的作品裡寄寓了何等深邃的審美理想，表達怎樣的熱情，儲存多少潛藏的資訊密碼，如果它僅僅是世人公眾未曾謀面的客觀存在，那麼此時的藝術只是一種符號，它的生命與意義無從展現，就我們所熟悉的秦始皇兵馬俑而言，出土

前已在地下沉睡了兩千多年，它的藝術價值也就湮沒了兩千多年，出土後為人們所觀摩鑑賞，其作為藝術的潛在價值與功能才得以顯現；鐘子期因深諳俞伯牙彈奏琴曲之意蘊而為伯牙「知音」，當子期不在人世，伯牙悵然摔琴謝知音，也緣於失去知音後無人理會琴藝的痛苦。歷史上，此類關於藝術際遇的故事不勝枚舉，那麼，藝術、藝術家與藝術公眾之間關係狀況如何呢？

在這裡我們看到，一方面，藝術作品價值的實現需要公眾的積極參與，沒有公眾關注的藝術顯然是缺乏生命力的，充其量只是一堆無意義的物品與軀殼，「一件藝術品，除非作用於人類觀看者，否則就沒有自己的存在或功能。」另一方面，藝術家的藝術創作並不僅僅是為了自娛，更有娛人的目的，藝術家渴望得到藝術公眾的理解與認同，在娛人自娛中完成自我與公眾的審美建構。「藝術給予觀眾和聽眾的效果，絕非偶然或無關緊要的，乃是藝術家所切盼的，藝術家從事創作，不僅為他自己，也為別人，雖則他不能說美的創作目的完全在感動別人，但是論到他所用的形式和傾向，則實在是取決於公眾的 —— 自然，此處的所謂公眾，並非事實上的公眾，只是藝術家想像出來的公眾。無論哪一條藝術品，公眾和作者所占的地位是同樣重要的。」我們可以設想，假如根本沒有讀者，那麼詩人是否會做詩呢？

第四章　藝術與公眾

　　也許有人會認為藝術創造純屬一種個人化行為，藝術家採取何種手段運用何種藝術語言創造何種樣式的藝術形象，都是藝術家自己的事，與別人無關，任何指涉也不能影響藝術家的創作選擇，這種觀點顯然是把藝術與公眾，藝術家與觀眾、讀者、欣賞者割裂開來，漠視藝術的社會屬性與社會功能，「藝術不是一種逃避現實的和虛構的純粹娛樂，它總是保持與現實的緊密連繫，並努力利用自己的影響去改變對現實的知覺。」

　　事實證明社會基礎是藝術創作的活水源頭，藝術為滿足社會需要而產生，藝術作用於現實社會，離開社會環境這一藝術生存土壤談藝術，無疑是釜底抽薪，所謂的藝術自發性並不存在。「嚴格地說來，『個人的藝術』這幾個字，雖則可以想像得出，卻到處不能加以證實。無論什麼時代，無論什麼民族，藝術都是一種社會的表現，假使我們簡單地拿它當作個人的現象，就立刻會不能了解它原來的性質和意義。」我們無法否認藝術創作的個人化指向，但是一個真正的藝術家是不會忽視公眾的存在，在藝術家開始創作之際，公眾的藝術趣味以及對即將塑造的藝術形象類型的可能性反應，都成為藝術家表達嘗試的重要參考值。「當我們看到藝術家不斷朝著非個人性方面努力，朝著為他的作品找到一種不考慮個人的、偏執的、一時的癖好的形式努力，同時總是把那些

最一致的對衝動發生影響的因素作為它的基礎，當我們看到
個人的藝術作品，使藝術家得到滿足而為任何人所不能理解
的作品那麼少。而作品受公眾歡迎的程度對藝術家本人的魅
力那麼始終緊密連繫在一起，很難相信交流的效力不是藝術
家所考慮的那種『恰到好處』的主要部分，儘管他認為是兩
碼事。」藝術透過藝術家豐富的想像力，引領公眾進入一個
美妙而傳奇的感知世界，領受藝術之美的洗禮，讓情感與創
造的力量自由宣泄、盡情爆發。同時作為創作主體和審美對
象的藝術家與藝術作品，不僅期待公眾的認可，而且更企盼
公眾進一步的豐富與創造，正是在公眾的審美體驗中，藝術
作品的內涵意蘊才由此變得豐滿而完整。杜夫海納認為：「作
品的公眾越廣，意義越多，審美對象就越豐富。一切都好像
審美對象變了樣，加大了密度與深度，彷彿它的本質中的某
些東西由於它受到的崇拜而變了。」藝術作品的意義功能只
能由藝術家與公眾共同完成，在公眾與藝術之間的對話交流
中深化延伸。

　　從藝術作品角度看，當一件作品被藝術家創作出來時，
如果沒有進入流通領域成為藝術公眾對話交流的對象，沒有
接受公眾的觀賞、批評與闡釋，那麼它還不能成為嚴格意義
上的藝術品，假使曹雪芹寫完《紅樓夢》不為人們所閱讀、
貝多芬創作的《命運交響樂》未被樂隊所演奏、梵谷畫完

《向日葵》就此塵封於世、黑澤明的《羅生門》沒有進入影院搬上銀幕，也許我們就沒有關於這些小說、音樂、繪畫、電影的藝術概念，因為它們充其量只是手稿、樂譜、畫稿、膠片這樣的物質存在，是一些未完成的半成品，其意義價值功能並不大。就這一點而言，一件藝術品的審美特徵與藝術品性很大程度上是公眾在閱讀欣賞過程中賦予並實現的。

　　從藝術家角度看，藝術家創作完一件作品後，他的審美趣味與藝術追求透過自己所塑造的藝術形象充分的表達出來，「十月懷胎苦，一朝分娩樂」的喜悅心情是不言而喻的，雖然創造的歡樂與痛苦交織在一起，但痛苦只是暫時的，歡樂遠遠多於痛苦，看著自己親手創造的「傑作」，藝術家心裡充滿了成就感，欣喜之餘，藝術家不會僅停留於自我滿足之中，而是希望有更多的人與自己分享快樂，希望自己的作品能為更多的人所接受所理解，希望人們能真正的喜歡它、關愛它、伴隨它一起成長，當然，除了期望得到公眾的認可之外，一個聰明而理智的藝術家需要的不僅是溢美之辭，他仍然渴望聽取來自各方面的批評與評判，因為公眾的眼睛是雪亮的，不同的視角、不同的立場、不同的審美標準對同一件作品的看法自然會存在差異，而這眾說紛紜的訊息回饋，為藝術家全面清醒了解自己的藝術、調整完善藝術創作方向及表現手段以創作出更優秀更精彩的藝術作品提供了

啟發和借鑑作用。在尋覓知音的同時，藝術家同樣企盼在藝術公眾的熱情和主動參與下，充分調動公眾的審美知覺與藝術想像力，讓自己營造的藝術世界更加豐滿富於意義。

　　從藝術公眾角度看，面對一件藝術作品，一個有審美知覺的公眾是不會無動於衷的，首先，作為鑑賞者獲得精神上的滿足與愉悅即審美享受，具體展現在三個方面：其一，「共鳴」。公眾被藝術作品裡的思想感情、藝術形象所深深打動，從而形成審美高峰體驗，與藝術家在情感、趣味、理想達到高度共振與溝通，強烈的共鳴使鑑賞者處於一種如痴如醉的審美情境中；其二，「淨化」。公眾的情感在共鳴中得到調節、慰藉、疏導和昇華，公眾進入藝術作品所營構的審美境界，暫時忘卻塵世的困擾，異化的心靈得到糾正，扭曲的人格獲得昇華，精神上得到極大的解放；其三「頓悟」。這是一種生命智慧的飛躍，公眾在挖掘追尋藝術的深層意蘊中，達到了大徹大悟的審美極境，人生變得豁然開朗，有一種「山窮水復疑無路，柳暗花明又一村」之感。其次，公眾在充分享受藝術作品帶來的審美愉悅之餘，往往會根據自己已有的審美經驗、藝術尺度對作品作出判斷與評價，這種審美評判，也許是有意或無意、自覺或不自覺的，可能是潛意識的審美反應，也可能是超越情感的理智審判，但有一點是肯定的，公眾對藝術作品沒有看法或意見幾乎是不可能的。

第四章　藝術與公眾

最後，對藝術來說極有意義絕不能忽視的是公眾的審美再創造，任何藝術品都是透過塑造特定的藝術形象來傳達藝術家對生活的理解與信念，藝術形像是藝術家觀念化的產物，是心靈的圖式結構，藝術家在創作中有意無意之間留下一些未確定的空白點構造了作品的藝術想像空間，期待藝術公眾的填補擴充引申，公眾以藝術作品為自己的審美對象，但藝術鑑賞並不是消極被動的接受過程，公眾不僅在自己的心靈中「復活」作品的藝術形象，更重要的是公眾在審美知覺中集聚自己以往的閱歷、情感體驗、藝術修養、形象儲備等來補充、豐富、擴展藝術形象，延伸作品的意義功能。經過公眾創造性的審美鑑賞，藝術作品的內在意蘊得到開掘，獲得了新的審美價值，這正是藝術家所企盼的。

從創作到鑑賞這一審美創造過程，藝術與公眾無疑處於一種互惠互利良性合作的對話與交流中，這種對話交流既是顯性也是隱性，是雙向互動的循環流動，不管藝術以何種方式呈現，不管是藝術家還是公眾，自我的意義都需要他者的訴說，自我的存在需要他者的確證，只有在他者的幫助下我才展示自我，認知自我，保持自我，而這一切需要透過對話來實現。當代對話理論大師巴赫金就認為單一的聲音，什麼也結束不了，什麼也解絕不了。兩個聲音才是生命的最低條件、生存的最低條件。這也許是藝術與公眾對話交流的最好註解。

藝術闡釋學

德國藝術史學家格羅塞在《藝術的起源》中認為：「一個藝術作品，他本身不過是一個片段。藝術家的表現必須有觀賞者的概念來補充它才能完成，藝術家所要創造的整個只有在這種情形之下得以存在。在一個能解釋那藝術品所含的意義的人，和一個只能接受那藝術品所昭示的印象的人中間，那藝術品所能發生的效力是根本不同的。」我們知道，藝術家創作一件藝術作品之後，藝術與公眾以各種各樣的方式進行著對話與潛對話，藝術品的意義就是透過對話來完成，藝術家的創作理念、藝術表現、作品的潛在價值，在接受公眾的審美闡釋中得到檢驗與展現，顯然藝術家不是自己創作的裁判員，藝術作品亦不能自我言說，公眾對藝術家與作品的解讀闡釋是藝術審美實現的重要途徑。

闡釋學一詞早在古希臘就已出現，意為解釋即以某物來說明其他事物，中世紀後出於對《聖經》經文、法律內容的考證和意義闡發的需要，形成專門的「釋義學」、「文獻學」。

關於闡釋學主要存在著幾種理論主張，德國哲學家史萊馬赫標舉一般解釋學，希冀透過批評的解釋來揭示某個文本中的作者的原意，認為由於時間距離和歷史環境造成的詞義

變化以及對作者個性心理的不了解而形成的隔膜使解釋必然產生誤解，因此，研究者必須透過批評的解釋來恢覆文本產生的歷史情境和揭示原作者的心理個性，從而達到對作品的真正理解；狄而泰（法國哲學家）則反對僅僅對文本進行消極註釋的做法，認為解釋學的任務在於從作為歷史內容的文獻、作品文本出發，透過「體驗」和理解來復原它們所表徵的原初的生活世界，使解釋者像理解自己一樣去理解他人，解釋學方法的最終目標是要比作者本人理解自己還要好地去理解這個作者，竭力避免解釋的主觀性和相對性，企圖超越意識者本身的歷史特定的生活環境，而掌握文本或歷史事件的真實意義；海德格（德國哲學家）認為理解不可能是客觀的，不可能具有客觀有效性，理解不僅是主觀的，理解本身還受制於決定它的所謂「前理解」。一切解釋都必須產生於一種在先的理解，解釋的目的是為了達到一種新的理解，這種理解可作為進一步解釋的基礎，理解不是去掌握一個事實，而是去理解一種存在的潛在性和可能性。

　　伽達默爾（德國哲學家）將解釋學分成三個領域，即美學領域、歷史領域、語言領域。認為在藝術、歷史、語言中的「真理」的經驗包含著比單純的「方法」更多的豐富性和生動性，並將這些豐富而生動的意義內容納入了一條邏輯道路，提出「理解的歷史性」、「視界融合」、「效果歷史」

等原則。其中理解的歷史性包含三個方面因素：其一，在理解之前已存在的社會歷史因素；其二，理解對象的構成；其三，由社會實踐決定的價值觀。理解的歷史性構成了我們的偏見，所謂偏見指的是理解過程中，人們無法根據某種特殊的客觀立場，超越歷史時空的現實境遇去對本文加以「客觀」理解。偏見未必都是不合理的和錯誤的，理解不僅以偏見為基礎，同時在理解過程中，又會不斷產生新的成見、偏見構成解釋者的特殊視野，理解者與他所要理解的對象都各自具有自己的視界，文本總是含有作者原初的視界，而去對這文本進行理解的人，具有現今的具體時代氛圍中形成的視界，這種由時間間距和歷史情境變化引起的差距是任何理解者都不可能消除的，應在理解過程中將兩種「視界」交融在一起，達到「視界融合」從而使理解者和理解對象都超越原來的視界，達到一個全新的視界，給新的經驗和新的理解提供了可能性，任何視界都是流動生成的，任何理解都是敞開的過程，是一種歷史的參與和對自己視界的超越。文本的意義是和理解者一起處於不斷形成的過程之中，理解意味著對自己陌生之物的理解，透過解釋去消除理解者與理解對象之間的陌生性和疏遠性，克服由於時間間距和歷史情境造成的差距，理解就是一個對話事件，對話使問題得以敞開揭示。

在中國則從孟子開始有闡釋與理解作品的自覺意識，孟

子說：「故說詩者，不以文害辭，不以辭害志。以意逆志，是為得之。」主張以整個作品的文辭之意去領會詩人之志，要設身處地去意會、感受和領悟作者於作品中所要表現的寓意與真諦，反對抓住個別字眼而曲解一句話，反對抓住詩句的表面意思而錯誤地理解作者的原意。孟子還提出「知人論世」說，謂要討論作者所處的時代才可能了解作者以更好地解讀，推測作者原意，「頌其詩，讀其書，不知其人，可乎？是以論其世也」。陶淵明則主張「不求甚解」，認為可不顧作品的原意，唯求適己、會意、自娛、自樂，「好讀書，不求甚解；每有會意，便欣然忘食。」（《五柳先生傳》）追求以心相碰撞，注重適己會意的旨趣和對人生境界的本真體驗。此外還有「斷章取義」、「見仁見智」、「詩無達詁」等強調闡釋者的主觀能動性創造性理論主張，尤其清代學者譚獻《復堂詞話》提出的「作者之用心未必然，而讀者之用心何必不然。」更是充分肯定闡釋者的話語權力。

　　綜上所述，各種各樣的闡釋學理論學說眾采紛呈見解不一，從不同的角度為藝術闡釋理解提供了理論與方法，藝術作品的解釋是一個新的未知的探索過程，對公眾而言，藝術文本都是一種開放性結構，因而對藝術文本的理解闡釋也是一個不斷開放和不斷意義生成的過程，「對一文本或藝術品真正意義的發現是沒有止境的，這實際上是一個無限的過

程。不僅新的誤解被不斷克服，而使真義得從遮蔽它的那些
事件中敞亮，而且新的理解也不斷湧現，並揭示出全新的意
義。」公眾的體驗和理解是藝術作品本真意義的揭示，而且
藝術作品的意義是依賴於理解者的理解傳導。藝術品超越於
產生它的那個時代，在不同的時代中被重新理解，產生新的
意義。同一藝術文本的無限多樣的意義只能在審美理解的嬗
變過程中得到確證，審美理解並不需要對作品原意的復原，
也無法復原，需要的是一種創造性的審美態度，每個人都處
於一定的時代氛圍，具有各自的文化傳統和獨特的生存境
況，因此，每個人對藝術的理解無疑都會烙上自己的個性和
存在的印跡。藝術作品所具有的永恆魅力與價值並不在於文
本的高不可攀和無法超越，而是在於公眾對它永無止境的闡
釋理解，公眾的理解不僅有個體性傾向，而且每個公眾或多
或少都具有共同性。理解始終是在歷史中進行的，公眾不可
能超越處身其中的傳統，以一個純粹主體的身分去理解藝術
文本，傳統是理解的基本條件和現實基礎，理解不可避免存
在著偏見，並在理解的過程中不斷檢驗、調整和修正，不斷
產生新的成見，傳統決定我們，我們也決定傳統；理解是一
種本體敞開的活動，向未來敞開的過程，理解會隨時間的推
移、情境的變化而發展，一個藝術文本在成為公眾的理解對
象時才獲得某種意義，而這種意義在他人或後人的理解中又

會產生新的意義，這是一個永無止境的意義創造過程。因此我們認為公眾的理解具有普遍性、歷史性和創造性等特點。

　　根據理解的特性和實際情況，公眾對藝術的闡釋理解主要有如下幾種類型：

- **還原型闡釋**：闡釋者努力追尋藝術文本作者的原意，盡可能恢復或還原文本所表徵的本真意蘊，迴避闡釋的主觀性和相對性，主張「述而不作」，對所闡釋的對象和已有的闡釋不增添任何新的意義，是一種翻譯註解式解讀，這種闡釋不能使藝術文本發生意義增殖。

- **增衍型闡釋**：闡釋者對藝術作品進行有限度的闡釋發展，在探尋闡釋對象本意和原有闡釋的基礎上疊加增補新的意義，有所引申有所發揮，一定程度上使藝術文本產生意義增值。

- **創造型闡釋**：這是一種充分發揮闡釋者主觀能動性創造性的解讀方式，闡釋者具有開闊的視野、敏銳的審美知覺力和深厚的學養累積，能夠超越慣常思維方式的羈束與局限，從獨特的視角切入藝術文本的內核，拓展本文的無窮意蘊，架構起一個全新的審美闡釋空間。這種闡釋可能超越、消解甚至推翻已有的闡釋，需要有相當的創新勇氣和獨具慧眼的才識，以掃蕩一切陳腐成見，鼎新革故、開風氣之先。

公眾的闡釋脫離不了特定的具體情境,受各種內外環境條件因素的影響,自然免不了因人而異存在許多不同,闡釋的方式儘管多樣但基本可歸屬於以上三種類型。

闡釋學注重從人與社會的內在連繫,從現實的歷史發展中探究藝術文本的真義,為公眾的審美鑑賞和藝術價值評判提供了全新的視角,拓展了公眾與藝術對話的空間。在闡釋學的基礎上,姚斯和伊塞爾(德國文學理論家)提出了以人的接受活動為中心的接受美學、接受理論新體系,導致了文學藝術研究中心的轉移,即由過去以文本為中心置換成以讀者為中心,從而使文學藝術研究的趨向發生了根本性轉變。從接受美學理論的角度來看,藝術作品的審美價值並不是客觀的,而是與公眾的價值體驗相連繫,一部新的文藝作品,不可能在資訊真空中以絕對新的姿態展示自身,而是透過預示,暗示、特徵顯示,預先為公眾提示出一種特殊的接受,喚醒公眾以往閱讀鑑賞的記憶,將公眾導入特定的審美體驗中,喚醒他的期待,公眾的這種期待便在鑑賞中激發、改變、重新定向、實現等。藝術渴求公眾的鑑賞閱讀,希冀與公眾進行對話,藝術作品不是一個與公眾無涉的自足客體,藝術家創作藝術不是藝術活動的終點也不是目的,藝術是為公眾而作,一件未被鑑賞閱讀的藝術作品僅僅只是一種「可能的存在」,只有在公眾的鑑賞過程中它才能轉化為「現實

的存在」，就像一部樂譜必須透過演奏者的演奏和公眾的聆聽鑑賞，才具體化為活生生流動著的音樂，其審美價值才得以實現。「一部文學作品，並不是一個自身獨立，向每一個時代的每一讀者均提供同樣的觀點的客體。它不是一尊紀念碑，形而上學地展示其超越時代的本質。它更多地像一部管絃樂譜，在其演奏中不斷獲得讀者的反響，使文本從詞的物質形態中解放出來，成為一種當代的存在。」在鑑賞過程中，公眾充分調動主體的能動性，激活自己的想像力、直觀能力，體驗能力和感悟力，透過對作品符號的解碼、解譯，把藝術家所創造的藝術形象蘊涵的豐富內容再現出來，加以充分的理解體驗，而且滲入自己的人格、氣質和生命意識，重新創造出各具特色的藝術形象，甚至能夠對原初的藝術形象進行挖掘、開拓、補充、再創造，見人之所未見，言人之所不能言，體會到藝術家創造這個藝術形象時不曾說出，甚至不曾想到的東西，深化原來並不深刻的東西，從而使形象更為豐富、鮮明、突出。作為藝術接受的參與者，公眾不可能是以洛克所假定的那種「白板」意識來作出反應的純淨的個體。公眾總是從他所受的教育、所處的地位境況、他的生活體驗閱歷、性格氣質和審美趣味、他的人生觀、價值觀出發去鑑賞闡釋藝術，任何藝術作品都具有未定性，是一個多層面的未完成的圖式結構，它的存在本身也是一個「召喚結

構」，具有很多「空白點」，當公眾將自己的體驗和獨特的生命意義置入作品，透過活生生的體驗對作品進行具體化，將作品中的空白處填充起來時，作品就不是獨立自為的，而是相對的、為我的，作品成為我的作品，作品的藝術世界成為我的世界，成為我的生命意義的投射和揭示。不同的藝術鑑賞者在作品中投入不同的情和理，就會產生不同的審美接受和意義闡釋，即使是同一個鑑賞者也可能因時間的流逝、體驗的加深、時代變遷、心境和環境的變遷對同一個藝術作品的理解發生變異，他所領會、所賦予作品的意義也會發生很大的變化，托馬斯‧芒羅就認為「在教堂裡、在舞廳中、軍事檢閱時或在科學實驗中，分別去體驗某段音樂，效果會是非常不同的。」魯迅先生說同一部《紅樓夢》：「經學家看見《易》，道學家看見淫，才子看見纏綿，革命家看見排滿，流言家看見宮闈祕事。」自從有了達文西的《蒙娜麗莎》之後，人們對蒙娜麗莎那神祕的微笑的詮釋與揣測就再也沒有停止過，迄今也沒有一個定論。一部作品的潛在意義不會也不可能為某一時代的藝術公眾所窮盡，只有在不斷發展的接受過程中才能逐步為公眾所發掘、闡釋出新的意義。因此，「一千個讀者有一千個哈姆雷特」。藝術作品溝通了藝術家與公眾這兩個主體世界，從本質上說，藝術活動就是一種尋求對話（心靈對話）的活動，即使在藝術家的審美體

驗、藝術創作的過程中，藝術家與公眾兩者之間也進行著潛對話，公眾與藝術家透過作品富有個性化的對話中獲得了自我人格力量的確證，自我精神由此照亮。

　　藝術接受活動是一種藝術形象再創造活動，是藝術品的永恆創造的過程，歷代藝術公眾把自己富於個性、民族性、時代性的審美體驗賦予了藝術品，從而對作品作出特殊的闡釋，這種闡釋又成為後代接受的基礎，並影響著後代人們的藝術接受，經過不斷的重新闡釋和積澱，使作品內蘊不斷創化，建構，賦予藝術品以永恆的藝術魅力。

藝術的價值

　　藝術作品在藝術家創作完成之後，要實現審美價值和意義，必須借助流通媒介由藝術家之手轉而進入公眾的審美視域，接受公眾的評判，公眾與藝術之間進行對話或潛對話。公眾對藝術作品進行闡釋與接受，公眾從藝術中所獲得審美愉悅，從本質上講，這都屬於藝術消費。消費既有精神性的也有物質性的，我們聽音樂、看電影、閱讀詩歌小說、觀賞一幅字畫、一件雕塑等藝術品是消費；購買收藏一張影片、一本書，一幅字畫、一件藝術品，也是消費。自有藝術創作、藝術品的存在，就有藝術消費行為，藝術消費無處不在，只不過消費的方式不盡相同，藝術心理學告訴我們，沒

有一個藝術家的藝術創造僅僅是為了孤芳自賞,公眾是任何藝術潛在或現實的消費人群,對藝術的評判而言,公眾最有發言權,在消費時代,公眾的影響力更是不容忽視,那麼從消費角度考察,公眾與藝術的關係如何呢?

　　其一,公眾的審美趣味價值取向影響藝術創作指向。馬克思說過:「沒有需要,就沒有生產」,生產是為了滿足需要,換句話說,需要什麼就生產什麼。英國古典經濟學家亞當·斯密認為消費是所有生產的唯一歸宿和目的。藝術家進行藝術創作時,一方面竭盡自己的所有才智進行藝術探索創造,在作品中表達自己的審美和藝術追求,塑造有審美價值的藝術形象;另一方面,他渴盼自己的作品能為公眾所喜歡接受,希望自己的藝術追求能為公眾所理解、欣賞與肯定,從而實現作品的價值,包括藝術價值、社會價值、經濟價值,其中經濟價值不容忽視,商品化市場化的社會裡,藝術經濟價值的實現對藝術家進行再創作是一個重要保證書,藝術創作上的利益追求亦在情理之中,「人們為了能夠創造歷史,必須能夠生活,但是為了生活,首先就需要衣、食、住以及其他東西。」「任何人如果不同時為了自己的某種需要和為了這種需要的器官做事,他就什麼也不能做。」在消費時代,消費者就是上帝,藝術創作審美取向上迎合消費者的審美趣味似乎在所難免,「揚州八怪」創作上求奇趨怪變雅

為俗，畸怪放縱，冷僻奇詭的筆墨情趣正是鹽商崇尚新奇怪誕的趣味與「揚州八怪」奇異不俗的個性合力的結果。面對鹽商，鄭板橋曾發出如此感慨：「學者當自樹其幟。凡米鹽船算之事，聽氣候於商人，未聞文章學問，亦聽候於商人者也。吾揚之士，奔走躞碟於其們，以其一言之是為欣戚，其損士品而喪士氣，真不可複述矣。」歷史上各科舉時代出現的傚法主考官當權者書風的「趨時貴書」，清朝士人書家取悅帝王喜好而致趙董書風盛行，皆因功名利祿的誘惑，藝術創作為公眾趣好所牽引，毫無疑問，藝術商品化是大勢所趨，公眾藝術審美趣味對藝術家藝術創作的影響是不可抗拒的，只是隱與顯、強與弱以及表現方式的差別。

其二，公眾是藝術生存發展的主體和動力所在，同時藝術也培養公眾的審美趣味。馬克思認為人與自然是相互依存的，一方面人透過生產勞動改造自然，使之適應自身的目的；另一方面，透過這一過程，人不僅使自己的本質力量對象化，而且在改變自然的同時改變自身。藝術家藝術創作離不開他生活的環境與社會關係，他首先是公眾中的一員，然後才是藝術家的身分，藝術價值意義又是需要透過公眾的參與介入來完成，公眾始終是藝術活動創造的主體和根本動力所在，公眾對藝術的態度方式不是一個簡單的占有、使用、消耗，而且也是一個自身的再生產過程，「閱讀經驗能使人

們從一種日常生活的慣性、偏見和困境中解放出來。在接受活動中，藝術給予人們一種對世界的全新感覺。從宗教和社會的束縛下解放出來，使他們看到尚未實現的可能性，為他們開闢新的願望、要求和目標，為他們打開未來經驗之途。」人的本質、人的需要、意識能力並不是一成不變的，而是伴隨著他創造的對象化世界的發展而不斷發展，隨行人創造的「自然」變得越來越豐富，人自身的主體性也就變得越來越豐富。公眾在藝術鑑賞接受中耳濡目染，不知不覺地受到潛移默化的影響和改造，因此消費的過程也是人的氣質的培養過程，藝術消費的培養鑄造了公眾的審美趣味與審美視界。而公眾審美趣味、審美鑑賞力的提升，有助於更好地理解藝術，更進一步地促進了藝術的良性發展創造。克羅采曾不無深意地說：「要了解但丁，就要把自己提高到但丁的水準。」馬克思也說過，對於沒有音樂感的耳朵來說，最美的音樂也毫無意義的。

其三，藝術消費是公眾對藝術意義和自我身分的建構與確證。藝術作品的意義和價值是透過公眾的消費來實現，藝術消費的意義是多維的，一方面展現在消費過程中的藝術審美以及由此而來的審美享受，另一方面對很多人來說，購買消費藝術作品，完全是在於獲取藝術作品的潛在意義，或收藏、懸掛裝飾以炫耀財富、顯示品味地位，並透過這一行

第四章　藝術與公眾

為確認與周圍人群階層的社會關係，從而獲得身分認同；或以藝術作品為媒介手段，購買並不是為了收藏擁有，其目的是將藝術作品作為禮物贈品饋贈他人以期建立和鞏固社會交往關係；而針對特定人的購買（比如名人名家字畫、藝術品），此時作品好壞是否有藝術價值並不重要，重要的是作品背後潛藏的意義，行為本身是「醉翁之意不在酒」，作品作者的符號意義遠遠超出作品的藝術價值，比如畢加索不經意的草稿速寫，即使本身藝術價值並不高，仍倍覺珍貴，只因是畢氏所為。白謙慎教授在研究傅山的書法時，認為「在傅山生活的那個年代，他的名字已成為了一種具有文化影響力和社會功能的象徵符號。不但書寫人需要這個名字，中間人（如戴廷栻）和受書人也需要這個名字。這個名字便在不同的場合（文化品生存的、周轉的、消費的場合）發揮著不同的功能。在許多場合，這個名字已不必和藝術水準掛鉤。藝術水準的重要性已讓位於這個名字所具有的多重象徵意義。在家中掛一張傅山先生的字，對那些真正喜歡書法的人們，它自然會成為欣賞品評的對象；對那些喜歡附庸文雅而被傅山視為『俗物』的人來說，它向來人昭示自己的「高雅情趣」；對一個山西文化圈的人來說，它不但意味著主人和這位山西文化界的祭酒的特殊關係，它還代表著山西和全國士林的關係，因為在清初，凡過境太原的文人騷客，幾乎沒

有不拜訪傅山的；對那些研究學術的人來說，不但這張字本身就代表著淵博的學問，它還和這樣一系列的名字相關聯：孫奇逢、顧炎武、朱彝尊、閻若璩……；對那些清政府中的漢族官員來說，它展示的是他們和明遺民們之間割捨不斷的關係，出仕異族政權的愧疚，也因為有了這層關係而獲得某種程度的補償。」藝術消費自古有之，雖不盡相同，但有一點是不可否認的，即藝術品或者藝術消費行為本身對人的自我意識的形成，對建構人的身分感都具有特別的作用和功能。在消費時代，不同的消費者出發點各不相似，但無不都在尋求各自的功用價值和意義實現，此時，藝術作為文化商品的消費主要是功用意義的消費，是「文比的滲透的」消費，是一種概念的消費，一種玩弄意義的遊戲消費。

其四，藝術的生命在於創造，藝術要能夠超越公眾的視界，要有很強的前瞻性和探索性。公眾對藝術作品的接受總是充滿期待，當公眾的鑑賞感受與自己的期待觀界一致，公眾便感到作品缺乏新意和刺激力而索然寡味，相反，作品意味大出意料之外，超出期待視野，便感到振奮，這種新體驗便豐富和拓展了新的期待視野。藝術演變史表明，公眾在藝術接受活動中，總是對舊形式的作品加以揚棄，對新形式的作品加以激賞，新形式幫助人們突破日常感覺的習以為常性，藝術作品需要與公眾的期待視野保持一定的審美距離，

第四章　藝術與公眾

藝術拒絕平庸，只有不斷的創造才能保持對公眾的吸引力。一方面，藝術家既要考慮公眾的審美需求，尊重公眾的審美趣味喜好，又不能去一味迎合公眾的審美趣味，滿足於投其所好，「差不多每一個偉大藝術的創作，都不是投合而是要反抗流行的時尚。差不多每一個偉大的藝術家都不是被公眾推選而反被他們所擯棄；……偉大的藝術品往往是受神恩保護的女王而不是受公眾恩待的奴隸。」公眾是藝術的鏡子，但公眾也有自身的局限。公眾的具體消費行為不可避免地受到各種社會和文化因素，包括他所屬的社會階層的趣味、流行的時尚、廣告與傳媒等等的支配和左右，使他常常在不知不覺中就已經淪為各種社會控制力量的俘虜，公眾身上不同程度上存在著審美從眾心理，也可能存在認知的盲點，藝術家必須超越公眾的審美視界，擺脫非藝術因素對藝術創作的影響。

另一方面，傳統的依附性與慣性的強大，使藝術創作的審美突圍舉步維艱，既不能脫離「範式」的制約，又要超越「範式」的束縛，似乎是一個悖論，然這正是藝術發展的兩難命題。「每一種真正的創造和發明，必定要打破早已確定的秩序。最基本的藝術創造必須從已有的知識庫藏中汲取營養，但又必須得到每一個藝術家之創造活動的豐富。一些看去極不合理的藝術『新術語』突然出現在一向『舒適、愜

意』的藝術世界，必然會引起一般大眾的不知所措，因而
需要一段時間的吸收和消化。」「若無新變，不能代雄」，
創造需要勇氣，探索失敗在所難免，藝術家要經得住挑戰與
考驗，任何創新都可能不被公眾所理解接受，都可能伴隨著
寂寞孤獨缺乏知音的痛苦。而創造的樂趣、意義也許正在
於此。

　　英國學者麥可‧費瑟斯通在論及後現代主義藝術時認
為：「藝術與日常生活之間的界限被消解了，高雅文化與大眾
文化之間層次分明的差異消彌了；人們沉溺於折衷主義於符
碼混合之繁雜風格之中；贗品、東拼西湊的大雜燴、反諷、
戲虐充斥於市，對文化表面的『無深度』感到歡欣鼓舞；藝
術生產者的原創性特徵衰微了；還有，僅存的一個假設：藝
術不過是重複。」消費時代的藝術、藝術的生態環境已經發
生很大的變化。消費社會是一個文化影像、資訊、記號、符
號泛濫的世俗物質社會，我們可以明顯地感受到生活的各個
方面都變得越來越圖像化符號化了。商品越來越多，人被物
品包圍著，人透過消費物品來感受自己的存在，人們對外觀
的關注對眼睛所看到的東西越來越挑剔。圖像的泛濫以及各
種各樣符號形式充斥我們的視線，視覺不斷受到外界景觀式
樣的轟炸，刺激無處不在，人們的視覺反應反而變得麻痺鈍
化，一方面是視覺的過度放牧，另一方面人們期望超脫平庸

的心理要求有增無減，饑渴和匱乏感依然存在。

　　藝術在消費情境下，日常生活以審美的方式在呈現，一般的審美形式已激不起感動，創造新的審美範式，是一個不可迴避的社會性需求，然而藝術審美範式的改變不是一個簡單的新奇時尚個性的花樣翻新，藝術本身的深度挖掘和原創開拓，始終是藝術生存發展的根本保證，藝術是人類心靈的結構圖式，其情感力量與理性智慧不應在形式追求中消解。藝術、藝術家隨時接受公眾的一個又一個挑戰。

第五章
藝術與社會

藝術在社會中的位置

藝術與社會生活

　　藝術來源於生活，並反映社會生活，藝術起源於「勞動」。「勞動說」認為藝術產生的根本動力和原因，在於人類的實踐活動，尤其是占主導地位的物質生產實踐活動。這是對藝術產生根本原因最具影響的揭示。

　　反映中國詩歌的起源和勞動兩者關係的事例，如西漢時代的典籍《淮南子・道應訓》裡的記載：今夫舉大木者，前呼「邪許」，後亦應之，此舉重勸力之歌也。這句話的意思是：許多人一起抬大木頭，用喊號子協調大家的步伐，鼓勵大家出力，號子很有節奏。如果在號子中加進一些內容有趣的話，那就是原始詩歌了。魯迅曾把這種喊著「杭育杭育」聲音的勞動號子稱作最早的詩歌，並風趣地說這就是「杭育杭育」派。《公羊傳・宣公十五年》註釋裡提出了「饑者歌其食，勞者歌其事」的觀點，非常質樸的表達出詩歌的起源和勞動的關聯。

　　十九世紀末葉以來，在歐洲大陸許多民族學家與藝術史家中，就廣為流傳藝術起源於「勞動」的理論，代表人物有芬蘭藝術學家希爾恩、俄國的普列漢洛夫以及德國的恩格斯。希爾恩在《藝術的起源》中就曾經列出專章來論述藝術

與勞動的關係；俄國普列漢諾夫在《沒有地址的信》中，透過對原始音樂、原始歌舞、原始繪畫的分析，以大量人種學、民族學、人類學和民俗學的文獻證明，系統地論述了藝術的起源及其發展問題，討論「勞動先於藝術」的實例，他的主要觀點是：「藝術發展是和生產力發展有著因果連繫的，雖然並非總是直接的連繫。」

　　普列漢諾夫發展了藝術社會學。「某個社會的形體，是和一定的經濟組織不可避免的，合法的一致著，而在這社會的形體裡所包含的藝術的意識形態的上層建築底一定的典型（type）和形式，也不可避免的地，合法的地一致著。」普列漢諾夫認為，「藝術是一種社會現象。」他從生物學角度來探討美的起源，進而到社會學，說明美感與社會生活的關係，批判了形式主義的美學。普列漢諾夫的研究說明，社會人之看事物和現象，最初是從功利底觀點的，到後來才移到審美的觀點去。在一切人類所以為美的東西，就在於他有用於為了生存而和自然以及別的社會人生的爭鬥上有著意義的東西。功用由理性而被認知，但美則憑直感底能力而被認知。

　　恩格斯指出，「首先是勞動，然後是語言和勞動一起，成為兩個最主要的推動力，在它們的影響下，動物的腦髓就逐漸地變成了人的腦髓。」他的這一觀點用來解釋詩歌的起源成為很重要的論據之一。德國的畢歇爾在《勞動與節奏》

中指出，勞動、音樂和詩歌最初是三位一體地連繫著的，它們的基礎是勞動。梅森認為最原始的詩歌是勞動詩歌，其目的是為了加強勞動的效果。德索在《美學與藝術理論》中也談到了詩歌與勞動的關係，但他認為勞動詩歌的目的不是為了加強勞動，而是為了使勞動變得更輕鬆。

　　原始藝術與勞動生產的緊密連繫展現在它所描寫的內容上，如原始氏族的洞穴壁畫，無論是分在歐洲的還是分在非洲、澳洲的，都有一個共同的題材 —— 動物：野牛、野豬、鹿、野馬或者狒狒、孔雀、河馬、大象、雁等，這些都是原始人的主要狩獵對象，是他們賴以生存發展的主要食物來源，正因為如此，他們才會對這些動物的特徵掌握得那樣精細準確，刻畫得栩栩如生。如西班牙阿爾塔米拉（Altamira）原始洞窟壁畫 ——《野牛》、法國拉斯科（Lascaux）洞窟 ——《攻擊人的受傷野牛》、《中國馬》（因像漢朝馬雕塑造型而名）；有的壁畫還直接描繪狩獵的場面，如愛斯基摩人的狩獵舞蹈是他們獵取海豹時的動作的逼真再現；而原始氏族用來裝飾和美化自己的東西，也多是動物身上的羽毛、角或尾巴。如出土於中國原始社會良渚文化時期的神像紋冠狀玉飾上出現運用陰線刻的技法表現的人面形象，這時的原始人已經掌握嫻熟的技巧，巧妙運用幾何曲線來表現部族的圖騰或者英雄形象。

　　唐代張彥遠提出，最高等的藝術品格是自然，以下是神、妙、精、謹細。他說：「夫失於自然而後神，失於神而後妙，失於妙而後精，精之為病也而成謹細。自然者，為上品之上；神者，為上品之中；妙音，為上品之下；精者，為中品之上；謹而細者，為中品之中。余今立此五等，以包六法。」絕大多數畫家和畫論家堅持認為繪畫藝術具有不同於尋常生活的特殊品格，越是優秀的藝術，越是異於尋常生活。而且他們認為，繪畫藝術之所以異於生活，重要原因之一是畫家異於常人。中國古籍中的一些記述也反映出藝術與生產勞動之間的密切關係。如《呂氏春秋·古樂》小載：「昔葛天氏之樂，三人操牛尾、投足以歌八闋。」大意是三個人手持牛尾巴，邊跳舞邊唱歌，歌詞有八段。《禮記·郊特性》載有一首《蠟辭》：士返其宅，水歸其壑，昆蟲勿作，草木歸其澤。這也表達了對於風調雨順的願望。

　　總之，藝術的產生經歷了一個由實用到審美、以巫術為仲介、以勞動為前提的漫長歷史發展過程，其中也滲透著人類模仿的需要、表現的衝動和遊戲的本能。藝術的發生雖然是多元決定的，但是，巫術說與勞動說更為重要。從根本上講，藝術的起源最終應歸結為人類的實踐活動。事實上，巫術在原始社會中同樣是人類的一種實踐活動。歸根結底，藝術的產生和發展來自人類的社會實踐活動，藝術是人類文化

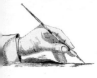

第五章　藝術與社會

發展歷史進程中的必然產物，藝術的起源應當是原始社會中
一個相當漫長的歷史過程。

藝術與社會生產

　　藝術，不僅是一種社會意識形態，還是一種生產形態。
從社會生產實踐的角度看待和考察人類和人類的一切活動。
「正是在改造對象世界中，人才真正地證明自己是類存在
物。這種生產是人的能動的類生活。通過這種生產，自然界
才表現為他的作品和他的現實。因此，勞動是人的類生活的
具象化：人不僅像在意識中那樣理智地複現自己，而且能
動地、現實地發現自己，從而在他所創造的世界中直觀自
身。」

　　首先，藝術生產的本質不再是簡單的滿足個體或者是社
會的基本物質消耗，而轉入到精神層面的消耗。

　　再次，藝術生產從產品形態的載體上來看，藝術作品所
帶給人精神層面上的審美享受和娛樂成為有別於其他物質產
品的最大之處。如文學作品的價值不是展現在書籍的裝幀和
紙張的印刷過程而在於語言所表達的內容：音樂作品的流傳
不在於載體的形式，而是留在不同個體的旋律；美術作品如
架上繪畫則透過不同介質的顏料來表現光、色、影所呈現出
的視覺世界；電影透過聲、光、個體組合的表演連接起一個

感官的虛擬世界，受眾則透過利用現代化的科學技術等來享受電影所帶來的視覺衝擊。

　　最後，藝術生產的過程不同於其他物質生產。在藝術作品產生的過程中，創作主體的構思、立意都離不開物質技術過程的承載。俗話說得好：工欲善其事，必先利其器。沒有任何一個藝術生產的種類脫離了社會，脫離了廣泛的物質基礎和技術手段而獨立存在。創作主體只有在豐富的物質技術手段之上將個體豐富的創作意識和想法有機地融合在一起，藝術生產才真正展現其特殊的魅力。

藝術與接受環境

　　「藝術世界」的概念首先是由丹托在一篇題為《藝術世界》的論文中提出的。著名美學家迪基繼承了這一概念，並在一個更為寬泛的基礎上對其進行了重新闡釋和發揮，他用「藝術世界」來指藝術品賴以存在的龐大社會制度。藝術世界這一觀點不僅展現了藝術接受的社會環境，還指出了藝術世界中特有的客觀規律和不同於物質生產的運行機制。在藝術世界中，處在藝術刨作主體的藝術家，位於藝術接收和欣賞的特殊觀眾如批評家、媒體評論員、博物館研究員、藝術教育人群等，以及處在藝術品流通中的特殊營銷人群和收藏人員。在這三個大範圍的人群和行業流通中，藝術世界在與

社會、文化、政治、道德、自然環境之間形成了特殊的藝術規則和交流體制。在這個體制中，出現了多元化的藝術創作人、藝術評論人、藝術商人和收藏者，同時也培育了「看不見的」藝術審美氛圍和品鑑的水準程度。

　　藝術世界中的特有的規則和評價標準，在馬克思主義的藝術生產觀的指引下，從來都不會脫離社會這一複雜而又相互關聯的物質和精神基礎。在這個複雜的客觀環境中，藝術的評價從來都和社會歷史、人文環境、哲學精神、自然科學、技術發展成為一個相互關聯的整體。藝術世界不僅是一個綜合的精神意識層面，在整個世界的經濟發展以及人類改造自然的過程中，藝術世界給予了豐富的人類關懷。從藝術生產到藝術世界這是一個有機的整體，在這個整體中，藝術世界的豐富性和多樣化的關係得到了充分的展現。

（1）藝術創造主體

　　藝術家是藝術作品的創造者。藝術家在藝術生產的過程中與社會生活發生了異常緊密的關聯。藝術家是處在不同階層、文化層次上的獨立個體，在享受藝術創作充分的自由時，還要受到來自社會各個環節的正面或者側面的影響。藝術家作為一種社會特殊的職業，在其漫長的演變過程中受到了社會分工、社會階級變革、特定歷史條件的制約。藝術家在其創作過程中不僅能展現其所處特定歷史時段的社會風

貌，而且還可以展現出其社會總的環境和文化影響。藝術家作為社會中具有特殊審美情趣的一小部分人，藝術家的審美超前現象成為展現藝術家價值的一個非常重要的風向標。這個相對的價值展現和藝術家所處的社會環境、商業運作氛圍、文化水準是分不開的，所以對於一個藝術家社會價值的評價來說，應放在整個社會發展的大背景中來展現，不能簡單用一個標準，如商業價值來衡量藝術家的存在價值。這種不完整的評價標準往往會產生一些社會遺憾，最典型的藝術家的事例應首推大家熟知的荷蘭畫家梵谷。

社會生活對於藝術創作者而言提供了豐富的創作動力和素材資源。「讀萬卷書，行萬里路」在讀書人心中成為一個很實用的話語。在藝術家對於藝術生活直接與間接的體驗和考察中，藝術家們「……普遍是那樣易於興奮……他們對於色彩與音調世界的愛，對於不落俗套的人的愛表現出了一種極強的適應性。他們的藝術從他們為生活所深深感動的一種被動狀態下湧現出來；從那種最終找到了應用與形式的模糊的渴望中湧現出來。」

（2）藝術機構

藝術接受的社會環境 —— 藝術世界中的流通環節中有各種藝術機構，包括：美術展覽館、博物館、畫廊等展覽和收藏機構，可以說它們是「藝術世界」中最為重要的美術接受的社

會仲介機構，它們的功能也最能說明美術的接受方式與其他藝術種類接受方式的差別。比如說，對於文學傳播而言，最為重要的藝術機構是出版社和書店，並且文學閱讀活動只要有一定的條件，任何場合都可進行。而美術作品的接受方式則不一樣，它的原創性使其區別文學作品的可複製性和非原創性。所以，美術接受的有效方式是對美術原作的欣賞，這意味著，美術欣賞的大眾接受必須在特定的展覽場所進行。

在藝術機構中，美術出版社在美術傳播、美術教育等行為中起著展覽館所不能替代的重要作用。從美術作品的接受角度看，復製品雖然不能使接受者感受到原作本身完整的原創力，但是復製品則能使常人欣賞到受條件限制而不能看到的原作，這無疑為美術作品的普及和社會文化生活的滲透創造了條件。除此之外的藝術機構還有與藝術市場相關的機構如音樂廳、電影院、拍賣所、古董市場以及相關的藝術教育公共空間等。

藝術教育機構，有美術、音樂、舞蹈、戲劇、電影、文學等專門院校。中小學的美術、音樂、舞蹈等相關藝術教育在藝術傳播和教育過程中扮演著重要角色。藝術發展的歷史證明，自藝術教育進入藝術世界以來，每一時代的藝術教育和傳播都不同程度地受到學院的影響。

（3）社會環節（藝術接受）

人們對藝術作品的接受必須透過藝術世界進行認知和了解，我們將對藝術接受具體的社會過程和環節進行闡釋。

展覽館

展覽館是藝術創作和社會連繫最緊密的公共展示空間，它是藝術接受和傳播的重要的公共活動空間。對於視覺造型藝術家而言，這是被社會了解、認知、熟悉、接受過程的第一步；從大眾接受角度看，展覽館是他們了解、感受當代視覺藝術作品的最初環節；了解、感受視覺藝術發展趨勢和潮流的最廣大的接受平臺。展覽館接受各種藝術作品種類的廣泛度以及參觀展覽受眾的普遍性成為展覽館最具公共空間性的特殊場館。這是展覽館區別於博物館的地方，由於這一區別，展覽館在接受和傳播藝術方面，其覆蓋面是最大的，選擇的標準也是最寬容的。這是因為展覽館所接受的不僅是藝術作品，還可以是商業產品；在展覽館展出的藝術家並不一定是已經成為大師的藝術家的藝術作品，而可以是那些來自社會各個層面的藝術工作者的作品。這種可能性要求展覽館盡可能選擇各種風格、藝術類型、藝術流派的視覺作品，並為藝術上具有探索性、實驗性的藝術作品提供傳播機會，以便使廣大的藝術接受者能真正地在「百花齊放」的藝術作品面前發揮自己接受的主動性，也就是說，展覽館必須有一個

相對廣泛的藝術接受和展示能力，有相對廣泛的藝術接受者、欣賞者，有相對廣泛的藝術創作群。

展覽館在建築史中相對有名的建築為英國十九世紀中期工業革命中的水晶宮。這是建在英國倫敦海德公園裡面一座由玻璃和鋼鐵建構的皇家展覽館，在西元 1851 年首次展出了英國大工業革命時期的工業成就以及相關商品。由於這次水晶宮博覽會成就了英國設計界在探討設計藝術的形式和功能問題的一場美學運動 —— 英國工藝美術運動，大型的國際博覽會從此接踵而至。如西元 1898 年的巴黎博覽會，為了紀念法國革命一百週年，西元 1900 年的法國巴黎博覽會為法國新藝術運動留下了「1900 風格」，西元 1925 年的巴黎國際現代藝術暨工業博覽會代表了藝術裝飾風格的極限。諸如此類的展覽會為藝術世界的流通和傳播營造了融洽的公共活動空間。

新聞媒介

在藝術接受的環節中，新聞媒介成為藝術接受、教育、傳播這個過程中的非常重要的通道和評價方式。這裡所說的新聞媒介包括傳統紙媒媒體、電臺、電視、電影、網路以及現在流行的電信溝通方式。新聞媒介對於接受大眾的影響首先在於它的新聞性，即它可以準確、及時地向接受者報導，介紹在什麼時間、什麼地點、舉辦哪種類型的藝術作品展覽。有些報導還可以與評論相結合，對展覽和藝術作品從各

個角度進行新聞性的評價。其次，新聞媒介的傳播和評論還有特定的記錄作用，對於藝術史家來說，他們中有一部分還會有歷史文獻價值。再者，對於部分藝術接受者來說，媒體的主要作用在於激發他們去欣賞展覽中原作的興趣和熱情。媒體最直接的作用是擴大展覽和作品在社會文化中的影響。

出版社

藝術作品存在的特點在於它的原創性。除了文學、音樂、版畫、能透過有限複製而不失其原創的審美價值外，其他種類的藝術作品在原創性的含義上，其審美價值都是獨一無二的，這種特徵雖然能以展覽的形式給予保證，並能使作品有一定的接受面，但是它的傳播和接受的範圍是有限的。出版社（包括專業性雜誌），正好可以彌補這一缺陷。如果說展覽館是視覺藝術作品在接受方面大眾化的第一步的話，那麼出版社透過對藝術作品的複製發行，則可以說是藝術接受大眾化的完成。如前所述，圖像複製對於接受來況是有很大局限的。因為印刷機器等因素的參與，原作中許多精彩的東西就會喪失一些，從而影響藝術接受的水準。

出版社對藝術接受另一方面的影響表現在：它可以把藝術理論家、批評家、藝術史家對藝術世界的思考，對藝術史及藝術作品的闡釋、理解所寫成的著作出版發行，給廣大接受者以指導。

第五章　藝術與社會

　　在藝術接受中，包含著理性的思考，受到各種觀念的調節和引導。這意味著藝術接受在展示載體上呈現出多樣的方式和種類、事實上，在接受藝術作品的過程中，我們的視覺和身體方面的知覺總是與語言的理解方式交織在一起的。沒有這一點，藝術作品的深層意蘊和透過歷史文化積澱起來的審美趣味部將蕩然無存。正是在這一意義上，藝術出版社能廣泛而又深刻地影響美術接受活動。

博物館

　　「博物館的任務是在那些孤立的作品之間建立有意義的連繫」，豪澤爾的這句話值得我們思考。「如果機械地理解，博物館的功能似乎有一種僭越的色彩，這種工作好像應該是由藝術史家和藝術評論家來承擔的。我的理解是，它表明了『展示』本身的詮釋性意義和功能不是透過話語，而是透過行為：『集中』與『給人看』，從而改變作品原初的存在方式，使孤立狀態變為交流、呼應狀態；它還隱含地表明了對孤立狀態的拒斥、對一切試圖使事物處於孤立狀態的用心的揭露。」自杜威以來，西方思想界和美術界，不管是在理論上還是在實踐上都存在著一股反美術博物館、美術展覽館的潮流。杜威認為，美術博物館和美術展覽館割斷了觀眾與他們實際生活經驗的連續性。現代和後現代美術，如波普藝術、行為藝術、環境藝術等都突破了美術展覽館和博物館那

堵牆的限制而直接與人類當下的生活方式相結合，強調接受者直接參與美術作品的創造過程的重要意義，從而能使接受者的生活經驗與藝術感受之間保持內在的一致性和連續性。

但是博物館對於特定地區、特定族群、特定社會歷史條件的人文環境有著舉足輕重的文化地位。在這個特殊公共展示空間裡，博物館所展示以及收藏的藝術品是對於一個地區人類心智歷程的集中展示和呈現，這對於多元文化下的今天，博物館的社會文化價值和歷史傳承越來越得到重視，這種風尚從政府到民間以及個人、企業，開辦博物館成為了一種新的社會文化現象。如美國著名的古根漢博物館創辦於西元 1937 年，位於紐約曼哈頓第五大道，陳列企業家 S·R· 古根漢收藏的歐美現代藝術作品。古根漢博物館分在紐約、威尼斯、西班牙畢爾包、拉斯威加斯、柏林這五個城市。

藝術市場

藝術生產的兩重性決定了藝術作品與商業以及社會審美趣味之間錯綜複雜的關係。藝術作品在進入傳播和流通的環節時，商業的營銷手段成為藝術品進入普通大眾人群的最有效的手段和途徑。藝術品在社會上的流通不僅可以影響特定地區的文化氛圍，同時一個地區文化氛圍的提升對於本地居民文化素養的提升也有直接的影響。隨著藝術品流通範圍以及渠道的多樣化和資訊化，隨之而生的藝術商業仲介機構也

第五章　藝術與社會

相繼誕生，如畫廊、拍賣公司、古董交易公司、手工作坊、歌舞劇團、經濟仲介公司、影視傳播公司等機構在今天的生活中日益被大眾熟知。在資訊技術層出不窮的今天，網路經營、網上交易的平臺越來越被普通平民所接受。在今天藝術市場儘管多元化和多樣性，但是隨著藝術市場銷售種類的細分、接受與購買人群越來越出現兩極分化的趨勢，在高端和低端這兩個範圍的藝術市場中，每個人在銷售、消費中享受藝術品所帶來的精神和物質的雙重享受。

藝術市場的秩序化為藝術家、藝術批評者、藝術收藏家、藝術接受者和教育對象直接感受和體驗藝術作品營造良好的社會運作氛圍。有序的藝術市場不僅滿足了經濟的需要，同時也豐富了大眾對於藝術的審美，在消費和娛樂中提高對於藝術的鑑賞水準，這對處於意識形態的藝術生產的深入發展造成良好的促進作用。

藝術市場如同其他仲介體制一樣，既聯結也隔離藝術家與接受者的關係。這樣一來可以使藝術創作者能較自由地創作並處置自己的作品；還能擺脫昔日藝術資助人、長期僱傭者、直接合約者和藝術活動支持者對他們創作的干涉和控制；同時也使藝術家與接受者之間更為平等的交換關係成為可能。藝術市場的負麵價值也是有的，如購買者往往更願意出錢買那些與傳統樣式和傳統的審美趣味相吻合的美術作

品。這就限制了許多藝術家的創造性，僵化了藝術市場的活躍性。

　　藝術素養教育以及師範院校的普及性藝術教育方面。這種教育能影響整個社會藝術作品的審美接受能力。其次是透過培養專業藝術創作人才來傳承藝術種類以及創新未來之態勢。新一代藝術家的出現，必然反映新生力量的所思所想以及社會焦點問題，從而以一種時尚的形式來間接影響藝術接受者的審美趣味。藝術院校作為不同門類、特殊專業藝術知識、藝術作品傳播的仲介，有三點是與上述那些仲介環節不同的：「第一，它有一套行之有效和系統的教育方式，能使接受者在循序漸進的教育過程中獲得有關的藝術知識和欣賞藝術作品的方法。第二是強制性。對於接受者來說，是否去藝術博物館、藝術展覽館觀賞藝術作品，完全取決於內在的需要和對藝術的興趣程度。但學校的藝術教育則不一樣，它有固定的時間和場所，有相應的強制性紀律促使接受者學習到相應的知識。第三是基礎性。學校中的藝術教育是從人類已有的藝術傳統中精選出精華的部分傳授給藝術接受者的。這樣，接受者在學校中學到的往往是那些有關藝術和藝術作品的最基本，也是最重要的知識。它的作用莊於為接受者未來接觸大量複雜的、風格各異的藝術作品提供一些必備的條件。」

　　包浩斯作為世界現代藝術設計學校成為藝術院校中的傑

出典範之一。這所學校成立於西元 1919 年，全稱為德國建築與實用美術學校，由德國建築師 W‧格羅皮烏斯把撒克遜大公藝術學院和撒克遜大公工藝美術學校合併而創立的一所設計學校。校址最初在德國魏瑪，後遷至德紹，最後移往柏林。包浩斯由德語 Hausbau（房屋建造）一詞顛倒而成。該校在訓練學生方面既注重藝術又注重工藝技術，主張各門藝術的結合。它追求創造現代的綜合建築藝術，並認為工業設計應該服務於大量生產，現代設計家要為大多數人生產實用美觀的物品，而不是為少數富有的特權階層生產奢侈晶。這種教學體系及指導思想，對歐美各國都具有很大影響。西元 1933 年包浩斯被納粹關閉，但其思想和觀念卻得到繼續傳播。

藝術的社會功能與作用

審美認知作用

　　審美認知作用主要是指人們透過藝術鑑賞活動，可以更加深刻地了解自然、觀察社會、洞知歷史、反思人生。

　　藝術創作對於社會、歷史、人生具有審美能動反映。由於藝術創作活動具有反映與創造統一、再現與表現統一、主體與客體統一等特性，透過其藝術種類的承載形式，能夠以

藝術特有的形象性和審美性來更加深刻地揭示社會、歷史、人生之間的真諦和內涵，具有反映社會生活中睿智的心智歷程和美學潮流，運用生動感人的主體形象，展示豐富的人生和人類征服和改造自然的能力。

　　藝術反映社會生活，大至天體、宇宙、精神世界，小至細胞的自然現象，藝術創作過程和藝術作品也同樣具有傳播審美認知作用。藝術審美可以促進人們對於無窮宇宙和繁複多樣的自然現象的探索和追求。

審美教育作用

　　審美教育作用主要展現出人們在藝術欣賞、接受這一過程中，受到藝術作品形象和內涵的聯想與感知，在藝術接受者內心引起真、善、美的思索並得到啟迪，在真實生活中找到榜樣，對於事物的看法和認知得以提高，在潛移默化的移情作用下，引起人的思想、感情、理想、追求發生深刻的變化，從而引導人們正確地理解和認知生活，樹立正確的人生觀和世界觀。藝術的審美教育作用，以藝術作品或者是複製品為媒介，在有經驗並受過系統訓練的藝術家、媒體、教師的幫助和引導下，使接受者感受與領悟博大深厚的藝術人文精神。

　　美育理論體系的建立，包括「美育」（即「審美教育」）

概念，由十八世紀德國美學家席勒正式提出。席勒在《美育書簡》中，首次提出了「美育」這一概念，系統性闡述了他的美育思想。席勒不限於僅僅從道德教育特殊方式的角度來看待美育，而是從自然與人、感性與理性等基本哲學命題出發，從改變近代人的存在方式，使人重新獲得自由、和諧、全面的發展，實現人性的復歸這一更加廣闊的領域來論述美育。

「以情感人」是藝術審美教育的方式之一。以情感人，是利用藝術作品鮮明的主體形象，透過藝術接收過程中的聯想和移情，在藝術受眾的心理產生共鳴或者是情感上不謀而合。藝術作品透過主體形象來承載藝術家的內心情感，透過藝術技法和方式的綜合運用來展現藝術作品背後難以言傳的意味，在觀者的體驗和感悟中發現作品中的情景，這是欣賞過程中的一個階段。藝術審美教育是以潤物細無聲的方式來感動觀者，讓觀者融入到藝術作品中去。

「潛移默化」是藝術審美教育的方式之二。藝術接受者對於藝術作品的體悟，往往不是瞬間的直覺感應，而是在體會中潛移默化的感受藝術作品的意境和情趣，進而影響個人的思想情趣和狀態。在莊子筆下，讚美庖丁神遇而解牛，津人操舟而為神，梓慶志四肢而為鐻，描述了他們超越實用功利後出神入化的審美創作過程，並認為這是主體長期的實踐

和潛移默化的體悟而達到的境界。如此飄逸而清淨的狀態只有在莊子筆下的人物用最平常的勞作呈現出栩栩如生的另一個境界。

　　寓教於樂作為藝術審美教育的一種理想境界，是很多藝術家以及藝術評論家、觀賞者極力要達到的狀態。「寓教於樂」是由古羅馬的文藝理論家賀拉斯最早提出來的。他說：「詩人的願望應該是給人益處和樂趣，他寫的東西給人快感，同時對生活有幫助……寓教於樂，既勸寓讀者，又使他喜愛，才能符合眾望。」這一狀態說明藝術審美活動和社會各個環節，如文化、政治、經濟發生關聯，並對藝術觀者的內心以及生活狀態產生重要的影響，如果藝術審美可以達到這個層面，大眾文化修養和鑑賞能力的提高則有了重要的教育手段和方法。

審美娛樂作用

　　藝術的審美娛樂作用，主要是指在藝術欣賞活動過程中，人們的審美需要被滿足，獲得精神享受和審美薰陶。審美娛樂不僅僅在於感官的滿足，更重要的是在於對於內心以及生活狀態和情趣的滿足。樂在其中，悠然自樂，這是東方人品鑑過程中的一種飄逸、清淨的情景和意趣。不同的藝術門類因其特徵的不同，所以在審美娛樂方面所展現出來的特

第五章　藝術與社會

徵也是不一樣的。比如文學作品的閱讀、音樂會的欣賞、電
影的觀賞、美術館中美術作品的欣賞、古玩市場中的品鑑和
把玩，在不同的審美狀態下，審美活動後所呈現的娛樂結果
和表現形態以及在不同觀賞個體心理產生的狀態都是不一
樣的。

審美活動從神聖的意識形態走近人們的日常生活，成為
人們調整生活狀態的一種方式，這種審美現象日益明顯。
1950 年代以來，音樂療法逐漸引起各國醫學界和音樂工作
者的興趣和重視，美、英等國先後創辦了各種音樂醫療的刊
物，運用音樂來治療某些病症，並在這方面進行了一系列研
究工作。

藝術教育

藝術教育是美育的核心，其根本目標是培養全面發展的
人。藝術教育不僅要授之以魚，更要授之以漁。藝術教育承
載的是對於人品行和修養的提升，而不只是陷於形式和填鴨
式的技法訓練。

藝術教育實施的途徑不僅僅是依賴單純的中小學教育和
專業學院的開辦，藝術教育的途徑和傳達的方法應是社會整
體的責任。不僅僅要在教育範疇內有效的開展藝術教育，還
要在社會各個階層、不同文化背景、不同生存環境中開展藝

術教育，充分利用全社會的資源來展開對於藝術教育的關
懷，人人都有責，人人都是老師，人人都是學生。只有這
樣，一個社會的藝術水準才能達到理想的狀態。

當然藝術教育如同藝術創作一樣也是有其自身的規則和
評價標準。除了藝術專業學院畢業的學生、以藝術為生的職
業藝術家、藝術評論者可以勝任藝術教育的職業外，在今天
日益發達的媒體宣傳中，媒體、網路、廣告在藝術教育的普
及化中也扮演著相當重要的角色。這些從業人員自身的文化
修養以及他們創作設計的作品，在社會傳達中的側重點和表
現形式的不同，對於青年一代的藝術接受者產生的影響也不
同。比如在電視中具有暴利和色情傾向的電視劇對於青少年
是否有益，網路遊戲中對於未成年人意志力的挑戰，這都是
藝術教育在社會複雜的大環境中出現的新問題。

藝術教育因其接受對象的不同可以分為：專業的學院式
的藝術教育，針對青少年素養教育中的藝術普及教育，針對
一般民眾的藝術常識普及宣傳。藝術教育作為美育的核心，
它的理想化目標是培養全面發展的人，以此來豐富人的想像
力，發展人的感知力，加深人的理解力，增強人的創造力，
培養藝術、文化、道德全面發展的人。藝術教育的根本任務
和目標，就是培養全面發展的人才。具體可以從這樣幾個方
面來理解：

一是宣傳藝術的基本常識，提高人們對於的藝術的理解力。

二是利用藝術普及教育健全未來青少年的審美心理結構，充分發揮青年一代的想像力和創造力。作為中小學素養教育之重的藝術教育在整個教育階段中有著特殊地位與作用。利用這一時段和中小學的文化知識的學習，可以培養青年一代健全的審美心理結構，豐富的想像力和無限的創造力。這不僅僅是學一樣樂器、唱一首歌、跳一個舞、畫一幅畫這樣單純的技法學習，而是要在這個階段中樹立藝術的品格和對於藝術的接受與審美能力，積極培養未成年人的藝術氣質和領悟力。

三是陶冶人的情感，培養健全的人格。列寧曾經說過：「沒有人的情感，就從來沒有也不可能有人對於真理的追求。」由於藝術是審美情感的集中展現，因而，藝術教育對於人的情感培養與提高，有著特別重要的作用。歷來的思想家、藝術家們，都十分重視藝術對於人的情感陶冶和淨化作用，強調透過藝術教育來培養人們美好、和諧的情感和心靈，從而實現完美人格的建構。藝術教育作為美育的核心內容和主要手段，正是透過以情感人、以情動人的方法，陶冶人的情操，美化人的心靈，使人進入更高的精神境界，成為一個具有高尚情操的人。這既是一個人獲得全面發展的保證，也是社會實現全面進步的基礎。

藝術與哲學

從茹毛飲血的原始社會開始，人類擁有了自身的歷史和文明，在遠古石器的研磨與碰撞上我們的祖先萌生了自己的思想。不同的人有著不同的世界觀，更有著不同的審美觀：朱熹是理學的創始人，他有自己的世界觀；阿里斯多芬是古希臘偉大的歌劇家，他也有自己的審美情趣；儘管這些人都不是哲學家，但是他們個人思想體系的確立卻是在哲學的推動下完成的。

哲學是人類理性思維的最高形式，而藝術則是人類感性思維的最高形式，他們相互關聯，又彼此影響，構成了人類精神王國的兩座高峰。研究和分析藝術與其他精神文化之間的相互關係，是以思辨的形式來加深我們對於藝術的理解和認知，而作為人類理性思維最高形式的哲學其要對作為人類感性思維最高形式的藝術產生影響，必然要經過美學這一仲介。

美學的仲介作用

或許人人對於美都有某種特殊的感知力，但卻不能說人人都理解美。普通人在個人服飾、家庭裝飾或詩歌和繪畫的選擇方面都有很高的鑑賞力，一旦讓他們來闡發一下藝術是什麼，或者降低一個層次讓他們來解釋一下為什麼說這件東

西是「美」的，而另一件東西是「醜」的時候，他們就頗感為難。就連具有熟練創作技巧和準確判斷力的藝術家，他們在生活藝術方面可謂是手段高明，應付自如，使人驚奇不已，然而對於自己的作品欣賞，卻常常令人奇怪地缺乏明晰的見解。更有甚者常常替自己辯護，名曰：「美這種東西太奇妙了，簡直不可思議，人們怎麼能把一種虛無縹緲的事物澄清為明確而固定的觀念呢？」的確，對部分人來說，用「大音稀聲，大象無形」的辦法來避開概念的解釋是再好不過的方法。但是畢竟藝術走過了漫長的里程，要求善於思考的人們長期不去表述他們對美的興趣和人類其他興趣之間的關係，以便確定美在生活中的地位，那是辦不到的。於是，出現了像「雪萊」和「錫德尼」這樣的人來闡述詩歌與科學的關係；又出現了托爾斯泰這樣的人來思考整個藝術的性質。繼而，在研究人類心理活動知、情、意方面，哲學系統又相對出現了漏洞，因為在研究「知」或「理性認知」的有邏輯學；研究「意志」的有倫理學；而研究「情感」即「混亂的感性認知」卻一直還沒有一門相應的學科。直到西元 1753 年德國哲學家鮑姆加登才設立了這樣一門相應的學科，叫做「埃斯特惕克」（Aesthetik），這個字照希臘字根的原意看，是「感覺學」。鮑姆加登在《美學》的第一章裡就這樣寫到：「美學的對象就是感性認知的完善。正確指導怎樣以

正確的方式去思考，是作為研究高級認知方式的科學，即高級認知論的邏輯學；美，是作為研究低級認知方式去思考的科學。」鮑姆加登把美學看作與邏輯是相對立的，美學研究的是具體的感性思維或形象思維。後來，黑格爾曾一度指出「埃斯特惕克」這個名稱不恰當，用「卡力斯惕克」（Kallistik）才符合「美學」的意義。但同時黑格爾發現用「卡力斯惕克」還是不妥，因為「所指的科學所討論的並非一般的美，而是藝術的美」。最後黑格爾索性將美學稱之為「藝術哲學」，就是用理性的方法來研究感性認知的一門科學，這就更加明確的指出美學在藝術與哲學之間的橋梁作用。

當然，美學的研究範圍和對象並不僅僅限於藝術，美學的研究對象即包括藝術美，又包括自然美和其他一切的美，以及審美主客體關係和審美意識等具有普遍型的一般規律，儘管美學的範圍和對象十分的廣泛，它包括客觀世界的美和人對客觀世界的美的反映的全部領域，但作為審美意識的集中展現，藝術畢竟是美學研究的主要對象。

而研究哲學對於藝術的影響，恰恰要經過美學這一仲介來進行。古往今來，許多著名的哲學家，常常也是對藝術發展產生重要影響的美學家。古希臘的「畢達哥拉斯學派」是一群數學和物理學家，他們以理性的數學和聲學的觀點去研究音樂，探求什麼樣的數量比例才能產生美的效果，得出

了一個經驗性的形式規範 —— 這就是後來著名的「黃金分割」；畢達哥拉斯學派的「美即和諧」的觀點也被推廣到建築、雕刻、繪畫等其他藝術領域，對藝術創作和藝術鑑賞作出了巨大的貢獻。美學史家阿斯木斯在《古代思想家論藝術》的序論中評論這種概念說，「音樂和諧的概念原只是對一種藝術領域研究的結果，畢達哥拉斯把他推廣到了全宇宙中去……」再如，孔子是偉大的哲學家，他所提出的以「禮」、「樂」為中心的美學思想，並用「興、觀、群、怨」等範疇對詩的特點和功用作了概括，要求作到美與善的統一。文與質的統一，這對後來整個封建時代的藝術發展產生了極大的影響。

哲學與藝術的辯證關係

　　哲學對藝術的影響，首先表現在對藝術家的影響上。藝術家作為藝術創作的主體之一，在進行藝術創作活動時，總會自覺不自覺的受到特定哲學思潮的影響，並透過自己的藝術作品表現流露出來。東晉畫家顧愷之，其審美思想就深受魏晉玄學中簡約玄澹、超然絕俗的魏晉學風的影響，他在藝術創作中所追求的「傳神寫照，以形寫神」的畫境，要求超越人的外表形體，掌握人的內在生活情趣和個性，延續了先秦兩漢時期「形」、「神」的關係，拓展了魏晉玄學中「精

神之於形骸，猶國之有君」、「神形分殊本玄學」的立足點，
而「妙得遷想」命題不僅要求作畫者去發現、捕捉對象，更
要突破有限的形體，通向無限的「妙」、「氣」恰恰吻合了
老子「道」中的無規定性和無限性的一面。

　　哲學對藝術的影響，還表現在它能造成促進藝術思潮的
形成的作用。存在主義哲學形成於 1920 年代，是西方現代
哲學中的重要學派之一。它首先流行於第一次世界大戰後成
為戰敗國的德國，這次戰爭在社會經濟、政治、精神文化的
各個方面，都給德國社會造成了巨大的創傷。隨之而來的又
是西元 1920 年的歐洲經濟危機，在這種社會環境下自然導
致了焦慮、悲觀和絕望，對傳統價值的懷疑，個人的孤獨和
文化的危機意識。作為西方近代文化精神支柱的理性主義、
人文主義、個人主義、進化論被看作古典主義和過時的價值
體系而受到摒棄，於是存在主義哲學應運而生，它所帶來
的直接產物便是西方 1930 年代至 1970 年代存在主義文學思
潮，以沙特、卡繆、卡夫卡為代表的「垮掉的一派」、「廢
墟」文學、「荒誕派」創作出了一大批具有新時代意識的
文學作品。如：卡繆的《局外人》（西元 1942）、《鼠疫》
（西元 1947），沙特的《嘔吐》（西元 1938）、《牆》（西元
1939），貝克特的《等待果陀》）等。這些作品大量採用象徵
性的手法，突出表現人的異化問題，為現代西方文化精神向

頹廢和悲觀主義的轉折，作了一種神祕的預言，對現代派文學產生了極其深刻的影響。可以大膽地說，世界上種種藝術思潮的誕生都有一定的哲學淵源，但卻具有不同的哲學基礎。

當然，哲學對藝術的影響是相對的，並不是每個藝術家都在自己的作品中表露哲學觀點，更不是每個藝術作品都非得具有哲理性。

與此同時，藝術也對哲學產生影響。南北朝的文學藝術在吸收魏晉玄學思想的同時也對其產生深刻影響。《世說新語》是南朝劉義慶編著的一部記錄魏晉士大夫言行的散文集子。它以大量具體、生動的材料，反映了魏晉時代士大夫的審美品味和風尚。從書中大量的人物對話裡我們可以看到，魏晉士大夫對於自然、人生、藝術的態度，往往表現出一種形而上的追求。他們往往傾向於突破有限的物象，追求一種玄遠、玄妙的境界。而這種打破有限物象，感受無限宇宙的玄遠境界則正是魏晉玄學的主要哲學命題：「得意忘象，得像忘言。」所以，《世說新語》雖是一部散文集子卻冥冥之中宣揚了魏晉時期的美學思潮。此外，還有宗炳的《畫山水序》、謝赫的《古畫品論》、劉勰的《文心雕龍》、鐘嶸的《詩品》等等。這些著作大多是文藝學和文學批評的著作，但是都包含有豐富的美學內容，因此，對於當時的哲學思潮起了一定的傳播作用。

(1) 中國古典哲學與中國古代藝術

一個民族、時代和社會的藝術，總是深深的植根於這個民族、時代與社會的哲學基礎之中。源遠流長、博大精深的中國哲學，歷經幾千年的演化，孕育出光輝燦爛、絢麗多彩的中國傳統藝術，構造出迥異於歐洲藝術理論的概念和範疇。

中國傳統美學，是以儒家思想為主體的中華傳統美學。它的悠久歷史根源在於「非酒神型」的禮樂傳承，它的基本的觀點、範疇，所要解決的問題，以及所包含的一切矛盾，都全然蘊涵在中國傳統的「禮樂」根基中。從而，如何處理社會與自然、情感與形式，如何理解自然的人化和人的自然化，成為中華美學的重心所在，從遠古的禮樂、孔孟的仁義、莊生的逍遙、屈子的深情和禪宗的形而上追索，都不約而同的追尋以直覺的方式去了解萬物的本質或宇宙的整體，在中國傳統的美學中既有以「悟」為代表的審美直覺方式，又有以「和」為代表的審美辨證思維方式。所以，當你翻閱哲學、文藝和倫理政治的鴻篇巨著時，都會雲游於某種莫名的心理主義之上，這種心理主義不是某種經驗科學的對象，而是以情感為本體的哲學命題。這個本體不是道德，不是理智，不是露水情緣，不能逢場作戲，而只能是一種發自肺腑的情感宣泄。它既「超越」又內在，既是感性，卻又超感

性，是一種審美上的形而上學。

正是由於這種「樂而不淫，哀而不傷，怨而不怒」的中庸哲學理念，使得中西藝術哲學的範疇之間出現了一條巨大的鴻溝。中國古典美學極力強調美與善的統一，注重藝術的倫理價值，在創作中直接以塑造、陶冶、建造人化的情感為基礎和目標；而西方傳統美學則強調美與真的統一，注重藝術的認知價值，把再現生活圖景喚起人們的認知而引起情感作為最終目的。

中國傳統美學排斥了各種過分強烈的悲傷、憤怒、憂愁、喜悅等種種感性情慾的展現。因此在傳統美學裡所有的藝術活動都離不開與自然界的和諧，藝術家們不斷主張冷靜的反思和自我的克制，人們也都不經意開始抵制各種動物本能欲求的泛濫，極力的使對象人化、社會化；情慾、食慾、性慾等也變得含糊其辭，人的情感開始顯露出規範和制度化；同時現實中「超我」原則的過早出現，使得個體生命中強烈的情感、狂暴的安樂、屠殺、泯滅、怪、醜等難以接受的藝術形式便通通被排除了。故而中國的藝術和美學總會令人覺得沒有充分地發揮出表情的效力，無論是快樂或是哀傷都沒有發揮得淋漓盡致，「半吞半吐，欲語還休」。的確，中國傳統美學和藝術都只屬於一種獨特的「意圖模式」，無論是音樂中所追求的節奏、旋律、反覆或是詩歌中「一唱三

嘆」的慣例和模本，都是在不停地提煉一款最美的程式和類型，而這種美的純粹形式最終還是在錘煉和塑造人的情感，這便是中國傳統美學的精髓。

中國傳統美學對於藝術的影響是巨大的，它遍及藝術的各個流派、領域和思潮，而且突出反映在一些中國特有的傳統藝術門類中。例如：中國的古典建築具有獨特的民族特色，其形式從不模仿自然，而是巧妙地吸取自然的樣式來進行置，古代建築樣式裡的各種「借景」、「分景」、「隔景」等處理空間的方法就是受到了傳統哲學裡「天人合一」思想的啟發而創造出來的。

「天人合一」是中國古代特殊的哲學觀。在古代，先哲們習慣於將「天」、「人」放在一起加以思考，認為宇宙之根本原理，亦即人生的根本準則；宇宙自然之理，是人生社會之在天上的返照；人生社會之理又是宇宙自然之理在地上的俗化。正所謂「天亦人之曾祖父也。此人之所以乃上類天也，人之形體，化天數而成；人之血氣，化天志而仁；人之德行，化天理而義；人之好惡，化天之暖清；人之喜怒，化天之寒暑；人之受命，化天之四時；人生有喜怒哀眉樂之答，春秋冬夏之類也。」

這種「自然的人化，人化的自然」的民族文化心理模式，可以說是深深地植入了炎黃子孫的靈魂骨髓。每每提

及宇宙，往往從人的生理心理深處便附會到：「天亦有喜怒之氣，哀樂之心，與人相副。」而再談及人生，又要到天那裡去尋找根源，「人之身，首坌而員，象天容也發，象星辰也。耳目戾戾，象日月也。鼻口呼吸，像風氣也。胸中達和，象抻明也。腹胞實虛，象百物也。」真可謂「有天地，然後有萬物；有萬物，然後有男女；有男女，然後有夫婦；有夫婦，然後有父子；有父子，然後有君臣；有君臣，然後有上下；有上下，然後禮儀有所錯；彌綸天地，無所不包，天人相類，天人相通，天道亦即人道，天地人只一道也。」

那麼，在這個天人統一體中，在天面前，到底有沒有人的位置呢？或者說，在人面前，天的形象又是如何呢？中國古代儒道兩家均為「天人合一」說。不過，儒家一般主張天「小」人「大」，亦即「有為」說，也稱「入世」說；以「有為」、「入世」追求「天人合一」的人生境界、道德境界，實現人的存在階值，而道家一般主張天「大」人「小」說，亦即「無為」說、「出世」說，以「無為而無不為」，追求「天人合一」的人生境界。

儒道兩家的「天人合一」說，在哲學文化上對中國古代建築文化的影響尤為深刻持久。它們各自在中國古代建築美與自然美之關係上占有一定的份量，古代的宮廷、壇廟、官邸、陵寢建築等往往偏重於受到傳統儒家規範的影響，其建築美學性格強調平面的中軸線、對稱群體安排，其倫理觀

念、等級思想相當強烈，這類建築也十分注重建築與自然環境的「有機」統一，但由於這類建築的人為因素與資訊十分觸目，成了積極地改變自然景觀的一種現實、明朗的建築美。一般而言，園林建築，尤其文人園林建築，則偏重於受到傳統道家情思的濡染，其安排靈活多樣，在大膽的捨棄了中軸線的建築理念之後，設計師們模山範水，竭力的使用人工借景、分景的方式，來追求以小見大，景有限而意無窮的人生意境，使建築形象完全消融在人化的自然與天趣的自然之中。

那麼主張天「大」人小，崇尚自然的道家園林建築裡卻大量的使用了人為的借景和隔景方式，何也？因為，道家雖然主張「無為」，同時卻認為「無為」即「無不為」，因「無為」而「無不為」。道家的「無為」，顯然並非出於對大自然盲目的全人格的恐懼，而在將「無為」與「無不為」（即「有為」）劃了等號。當然，這種「有為」與儒家相比，並不主要表現在改造、改變自然的實際行為中，而是在某種意念之中。這便是深受道家情思薰陶的園林建築等沒有走向迷狂的一個文化心理根源。另一方面，就「無為」而言，既然主張放棄人為的努力，似乎與真正的審美無緣，然而，在觀念中摒棄實用功利與種種雜念，「無為而無不為」又是一種超脫的典型的審美心理。於是，便形成了一種奇觀，園林建築美的意境是「悠然意遠而又怡然自足的」。它是超脫

第五章　藝術與社會

的，但又不是出世的，正如美學家宗白華所說的：「它是講求空靈的，但又是極寫實的。以氣韻生動為理想，但又要充滿著靈氣。一言以蔽之，是最超越自然而又最切近自然，是世界心靈化的藝術，而同時也是自然的本身。」

可見，中國古代建築深受儒、道「天人合一」的審美理想與人生追求的影響，展現出了一種「有機」的、「模糊」的自然美，一方面它表達了人對自然的占有；但另一方面也將人為的景觀植入自然之中，達到了一種人與萬物的和諧。正如中國古代繪畫與自然之關係那樣，它一般「既不是以世界為有限的圓滿的現實而崇拜模仿，也不是向客觀世界作無盡的追求，煩悶苦惱，徬徨不安；它所表現的精神是一種深沉靜默與無限的自然、無限的時空的渾然融化、體合為一」。傳統美學予以中國建築的啟示是靜謐的，有機的，中國古代建築在儒、道、佛的影響下所形成的性格也是獨特的，那就是順著自然法則既吮吸無窮時空於建築之美，又在建築之美中透露出與人生境界相和諧的自然野趣。

「非禮勿視，非禮勿聽，非禮勿言，非禮勿動……」禮和樂作為封建的主要思想基柱，它最為直觀的展現就是以孔子為代表的儒家學派對於古典音樂的影響。在音樂美學史上，是孔子首先區分了音樂的內容美與形式美，並提出了兩者的統一。據《論語‧八佾》介紹，孔子在評論《韶》與《武》

兩部經典性樂舞時，做出了不同的評判。謂《韶》為「盡善矣，又盡美也」，《武》則為「盡美矣，未盡善也」。《韶》《武》兩書裡提出的是樂舞的政治、道德標準（「善」）與藝術形式標準（「美」）的區分，並且是以「善」為評價音樂藝術作品最基本的審美評價標準。在書中，孔子強調了人類社會的進步與發展中道德力量對於音樂創作的首要作用。於是，在這種「盡善盡美」的音樂審美標準下，孔子提出了一套完整的樂教思想，這對於中國古代音樂教育及其發展做出了巨大的貢獻。

首先，孔子在興辦私學時，是以禮樂為其教學的主體部分的。根據《論語》的記錄，孔子的教育內容，在教學科目上，包括禮、樂、射、御、書、數六項；在教材上，是以《詩》、《書》、《禮》、《樂》、《易》、《春秋》這「六書」為基本教材的。「志於道，據於德，依於仁，游於藝，興於詩，立於禮，成於樂。」在這裡，「樂」的完成，顯然是孔子教育完成的最後階段。在此之前，受教者透過學習《詩》（其中包括絃歌頌誦），在內心修養、情感意象等方面得到培養和陶冶，再加上心智聰慧（「智」）與意志體魄（「勇」）這些「成人」的必要條件，又在禮的學習中學會各種社會禮儀、行為規範，在行為修養、人際交流等方面得到培養和陶冶，外在與內在修養兩方面同時受到教育，最後才

成於「樂」的。所以，中國的古典音樂在直接訴諸人的內在「心」、「情」的同時也離不開與「禮」的相輔相成，即所謂的「發乎情，而止於禮、樂」。

其次，孔子在哲學思想上主張的「和而不同」、倫理學思想上主張的「禮之用，和為貴」、「中和且平」，以及品評人物時的「過猶不及」思想都直接的促成了「樂從和」思想的形成。孔子在藝術審美與人生實踐中講的「和」，是一種符合其「中庸」哲學思想的觀念意識，有「中和」的性質。這一思想在音樂審美教育上的主張，就是要求音樂的表現，應當是「樂而不淫，哀而不傷」（《論語‧八佾》）。他要求音樂的情感表現要有所節制，適度而不過分，使音樂審美的內在情感體驗與外在表現都保持在「中和」的狀態，這同時也要求音樂以及整個藝術創作過程都不能只是個體情感的自我表現，而應當與整個宇宙和人際關係相互溝通、協調、均衡。

此外，孔子對於樂教的影響，還展現在他對教育對象「有教無類」的規定上。「有教無類」的本質，就是在教育對象上，無有貴族與平民、華夏與華夷之分。一反原來「禮不下庶人」的規定，突破了周代樂教中的等級制，是樂教史上的重要之舉。「有教無類」的教育思想，展現了孔子從事樂教的道德觀念。「有教無類」之舉擴大了社會受教育面，

變「無教」為「有教」，在音樂教育史上具有劃時代的意義。從其教學實踐上看，孔子將一些「貧而賤」的人造就「顯士」，是適應當時文化更新、學術下移的時代潮流的，為士族階層的崛起並由此開始在歷史舞臺上發揮其重要作用客觀上做了必要的準備。孔子的學生中，屬於「貧而賤」階層的成員，有顏淵、子華、子路、樊遲、曾參、閔子騫、子張、子夏以及雖「家累千金」卻仍屬「鄙人」的子貢等，「七十二賢」中，絕大部分是原屬「無教」的人，孔子施教於這些人，並且將他們培養成天下列士，對於樂教作出了不可磨滅的貢獻。

　　中國古典美學對於藝術的影響還突出表現在一些特有的藝術門類中。

　　譬如書法藝術就是中國特有的一種傳統藝術形式，它是文字產生之後，人們透過漢字的點畫結構、行次章法等造型原理，來表現人的意境情操和審美品味的藝術形式。中國書法史的演變經歷一個從文字崇拜到藝術自覺的階段，而造成這種嬗變最大的因素就是中國的古典易學思想。

　　「八卦」是易學的主要原理，相傳是伏羲所創，用草作符號，排列成八種形式，用以卜筮，去決疑難，據近年的出土文物研究，八卦的始用期可推至殷商。雖然八卦的應用可斷定是在周以前，但它真正成為一個具有規模的體系卻是周

代完成的，這個體系便是著名的《周易》。「易學八卦」的基本觀念，是由兩條線來表現的，一條是實線，即「▬」，叫陽爻；一條是虛線，即「▬▬」，叫陰爻。由這兩個觀念符號，作上、中、下三個位置交錯排列，就產生了不同的「卦」。而所謂太極，則是宇宙渾然未分、超現實的意念，太極生出二儀，也就是陰、陽。從此，宇宙萬物萬事，也便再由陰、陽生化而出。所以，陰、陽二爻，是哲學觀念的符號，而上、中、下三個位置，則是人自身與外物（大、地）的象徵，八卦發展的這個程式，是古人對自然宇宙、人倫關係、事物變化原理的觀念寄託。

《周易》所提出的八卦，是一種玄妙的思維模式，它的精神理念直接把書法藝術帶入了一種理性的創作框架。不僅如此，卦在一定歷史階段還代行了文字的使命，直到文字日漸興起後，二者才在形式上殊途異趣了，但玄祕的易學精神卻貫注到了以文字作素材而成立的書法中。這也使得書法與其他藝術之區別，不僅僅在於形式，而更多的是在於精神意境上的區別。例如：紙上畫一朵盛開的牡丹，則其時空皆已界定，是不能無限延展的；書法則不然，它源自彩陶之線紋，與卦的爻線一脈相承，本身就是抽象的，是觀念的表徵，所以也就沒有了時、空之涯垠，不論古人、今人在欣賞書法作品時，都可由思想作無限的遐思。古典哲學精神的這

種注入是深及骨髓的，書法藝術也因此變得越發理性，這種理性蠕呻，不僅因為形式之遠離物象，更因它在胎育期中，即與卦的形式及精神交融了，它是玄祕難解的「太極」元氣的產兒，是易卦的直系之裔，更是直至今日仍有生命靈光的「符號藝術」。

中國古典哲學對於藝術的巨大影響既展現在作家和作品中，也展現在對於某些藝術流派的影響，如中國文學史上的「正始玄言詩派」，在魏晉時期流傳了近百年時間，這些玄言詩以老莊玄理為主要內容，有明顯脫離現實的傾向，也是哲學和藝術生硬的結合。中國哲學 —— 美學對藝術的巨大影響，更是展現在歷代的詩文理論、繪畫理論、戲劇理論和書法理論等等之中，形成了意境、意象、元氣、虛實、理趣、風骨、神韻等許多中國藝術特有的範疇和命題，直接對藝術的創作和欣賞產生重要的影響。此外，中國美學的三大主流 —— 儒家、道家和禪宗都以各自不同的哲學思想影響著中國藝術，互相對立又互相補充，使得這種影響更加錯綜複雜，需要我們從多彩多姿的藝術作品中去仔細辨析。

(2) 西方現代哲學與西方現代派藝術

在藝術與哲學的相互關係中，另一個典型的現象便是西方現代哲學與西方現代派藝術的緊密連繫。

現代西方哲學始於十九世紀中葉，十九世紀是人類社會

歷史發展中的重大轉折時期，是人類走向歷史新紀元的開始。十八世紀以來，生產關係經過幾百年的發展，在歐洲主要國家取代了封建主義生產關係的地位。資產階級經過與封建地主階級百餘年的競爭和較量，先後在歐洲一些主要國家登上了政治統治寶座。英國、法國以及其他一些資本主義國家，先後發生了產業革命，促進了生產力的迅速發展。資產階級在它不到一百年的階級統治中所創造的生產力，比過去一切時代創造的全部生產力還要大、還要多。十九世紀中葉及以後，隨著資產階級統治地位的確立和鞏固，資本主義經濟的發展，資本主義的基本矛盾以及由此規定的大大小小的矛盾尖銳地暴露出來。在這個新的歷史條件下，反映資產階級革命時期的古典資產階級哲學已經走到盡頭，思想家們陷入了願望與可能、義務與權利、慾望與自責之間的矛盾。為了尋找擺脫矛盾的出路，許多唯心主義思想家便轉向美學，企圖在藝術、在美的享受中找回生活中所失去的和諧，於是流派紛呈的現代西方哲學應運而生。

　　西方現代哲學派別林立，理論體系相當龐雜，幾乎每一派都有不同於其他派別的見解，就是同一學派的哲學家，在具體觀點上也往往各異，但是，從現代西方哲學主要思潮整體來考察，相對於西方近代哲學，它又有自己的基本特徵。

　　首先，現代西方哲學，關注並深化了對人的問題的研

究，人本主義各流派，都把人的問題作為自己哲學的對象和主題，或者作為自己哲學的重要內容之一。與近代西方哲學不同，後者主要是在人與神的關係中高揚了人的價值和意義；而前者則是在人與非人世界的關係中，闡明了人的價值、地位和作用。人本主義思潮的始創者叔本華，齊克果及其後繼者，要求哲學擺脫外在自然界的誘惑，探索人和世界的真正的內在本性，維護人的價值和尊嚴。他們把人的本質或者看成是「生存意志」（叔本華），或者看成是「精神的自我」（齊克果），或者看成是「權力意志」（尼采），或者看成是「生命衝動」（柏格森）等，並且認為，人的本質決定人的存在，同時也決定人以外的世界的存在。現代西方哲學中影響較大的存在主義，也把人的價值和地位、生活和遭遇、自由和命運等問題作為重要問題進行研究，並建立了一種以人為中心的本體論，這種本體論不是由人的存在直接派生出世界的存在，而是由人的存在來揭示世界的存在，並賦予世界存在以意義。存在主義者大都認為，人的存在具有超越性。對這種超越性，沙特則解釋為超出人的現在而面向未來。人最初只是作為一種純粹主觀性而存在，人的本質是由作為主觀性的人自己選擇和造就的，選擇和造就就是自由。

其次，現代西方哲學一反以往西方哲學理性主義傳統，

著墨於非理性的研究。意志主義、生命哲學、存在主義、歷史主義學派等，對諸如意志、情緒、奇想、靈感、直覺等非理性因素，在認知和科學中的作用，從自己的哲學立場上作了肯定的回答。批判理性主義者波普認為，「靈感」是一種非理性的，非邏輯的東西，突如其來、神祕莫測。他對「靈感」的性質和特徵作了概括。現象學家胡塞爾把「直觀」分為兩類，一是「經驗的直觀」，一是「本質的直觀」，即一種不能對之進行邏輯分析的「本質的洞察」，這些思想都直接反映了現代派哲學家對於現實狀況的認知，那就是沒有人類幻想、激情、靈感、直覺的參與，認知和科學都是不可能的。

西方現代哲學是西方社會中基本已經喪失革命進取性的資產階級的物質生活、精神生活和政治生活的現實及其發展趨勢的反映，它誇大了非理性因素的作用，貶低或否認理性的意義，走上了非理性主義的道路。意志上義者叔本華甚至認為，「理念」是意志的直接客體，而要認知理念，掌握事物的本質，不能靠理性，必須靠直覺。哲學家柏格森也認為，要掌握「真正的實在」（生命衝動），只有依靠探求真理的唯一方法即非理性的直覺。總而言之，西方現代哲學在本體論上，大多是具有唯心主義色彩；在認知論上大多具有非理性主義色彩；在人生哲學上大多具有頹廢主義的色彩。

　　西方現代派藝術萌芽於十九世紀中期，產生於十九世紀末，兩次世界大戰之後，隨著資本主義矛盾的日益激化，人們的精神危機日益嚴重，種種弊端的暴露使得西方現代派藝術的內容和形式發生了很多變化。由於西方現代哲學中大量主觀唯心主義的影響，西方現代藝術的創作團體也由過去的單一藝術流派發展成眾多流派，譬如：象徵主義、野獸派、超現實主義、表現主義、意識流派、立體派、未來派、達達派、荒誕主義等前所未有的文藝流派。西方現代派藝術將現代非理性的哲學思想作為其藝術創作的理論依據，在叔本華的唯意志論、尼采的超人哲學、佛洛伊德的精神分析學以及柏格森的生命哲學等的影響下，西方現代藝術開始將藝術表現和再現的對象轉向社會的陰暗面，並把物質社會裡各種蛻變衰敗後的異形和人類本能的妄想視為社會危機與精神危機的縮影。在一定程度上反映了對資本主義社會的懷疑與絕望，暴露出了資本主義社會的種種弊病。不過惡劣的社會環境並沒有讓現代派的藝術家去挖掘真正的社會根源，正如匈牙利批評家盧卡奇所說的：「藝術家們仍然停留在他們的直覺之上，而不去挖掘本質，不去挖掘他們的經歷同社會現實生活的真正連繫，挖掘被掩蓋了的引起這些經歷的客觀原因，以及把這些經歷同社會客觀現實連繫起來的媒介。相反，他們都是從直覺出發，自發的確立了自己的藝術風格。」

西方現代藝術是以西方現代派哲學作為其創作的思想根源，一方面，西方現代派的文學藝術形式常常被藝術家用來展現其哲學思想，例如：尼采、柏格森、齊克果、海德格、沙特等人，他們的一些作品都具有濃郁的哲學意味；另一方面，西方現代派文學藝術由於擁有眾多的讀者和觀眾，又反過來擴大和深化了西方現代哲學的影響。

克羅采是近代資產階級中一個發生廣泛影響的哲學家，他繼承並發展了維柯的美學思想，之後又把維柯關於形象思維的學說發展為他的「直覺表現說」，這個學說成為了後來西方頹廢時代的「為藝術而藝術」創作思潮的有力辯護。

在哲學與藝術統一的觀點上，克羅采是做出巨大貢獻的人。他認為：「概念必含直覺，必以直覺為基礎，所以哲學也相應的包含藝術，以藝術為基礎，一個哲學家必同時有幾分是藝術家，其學術著作都必同時是一件藝術作品。」而在對藝術本體的新一輪研究裡，克羅采哲學體系對於藝術的影響我們把他概括為三個方面。

首先，在克羅采眼裡：「藝術不是物理的事實」。所謂「物理的事實」是指還未受到直覺或心靈綜合作用的客觀存在的事物，包括粗糙的自然和人工製作品的物理的或機械的方面。所以這個否定又包含兩個否定，一個是否定「自然美」，一個是否認藝術美可以單從作品的物理方面見出。另

外，否定藝術的「物理的美」，就是否定藝術傳達媒介（如
線條、顏色、聲音或文字符號之類）可以單憑它們本身而
美，這是可以理解的，甚至是可以接受的。不過克羅采還更
進一步，從否定傳達媒介的「物理美」，進而否定藝術傳達
是藝術活動。我們一般都把藝術創造分為兩個階段：前一階
段是構思，例如把一部小說的計劃先在心中想好；後一階段
是表現或傳達，例如把大致已構思好的小說寫在紙上。克羅
采把直覺（構思）本身就已看成表現，構思完成了，藝術作
品便已在心裡完成，至於把已在心裡完成的作品「外觀」出
來，給旁人看或給自己後來看，就只像把樂調灌音到留聲機
片上，這種活動只是實踐活動而不是藝術活動，它所產生的
也不是藝術作品，而是藝術作品的「備忘錄」，仍只是一種
「物理的事實」。一個詩人只是一個自言自語者，作為藝術
家，他沒有傳達他的作品的必要，克羅采的這種觀點後來也
被一部分藝術家所接受，1960～1970 年代相繼出現的方案主
義和觀念主義思潮都或多或少的受其影響。

其次，克羅采認為：「藝術不是功利的活動」。「藝術既
是直覺，而直覺既是按照它的原義理解為『觀照』的認知，
藝術就不能是一種功利的活動；因為功利的活動總是傾向於
求得快感而避免痛感的，⋯⋯快感本身不就是藝術的，例如
飲水止渴的快感」。克羅采的這個否定是針對英國經驗派把

美感和快感等同起來的「享樂主義的美學」而引發的，它對於現當代藝術家的身心修養起了一定的淨化作用，也對後發的藝術批評工作定下了標準。

最後，克羅采大膽的提出：「藝術不能分類」。藝術分類通常有兩種，一種以媒介為標準，把藝術分為詩歌、音樂、圖畫、雕刻、建築、舞蹈、戲劇等部門；一種以體裁為標準，把每門藝術又分為若干類，例如文學分為抒情、敘事和戲劇，而戲劇又分為悲劇、喜劇、悲喜混雜劇、正劇，滑稽劇等等。過去文藝理論家一直重視這種分類工作，並且仿亞里斯多德和賀拉斯的先例，替每門和每種體裁藝術找出一些經驗性和規範性的規律。克羅采企圖把這種分類的工作一概推翻，他的理論根據是：「藝術在本質上只是直覺，而直覺是整體不可分的，這是藝術的普遍性；直覺都是每個人在一定情境的心境或情感的表現，這是藝術的特殊性；在普遍與特殊之間，從哲學觀點來說，不能插進什麼中間因素，沒有什麼門類或種屬的系列。無論是創造藝術的藝術家，還是欣賞藝術的觀眾都只需要普遍與特殊，或者說得更精確些，都只需要特殊化的普遍，即全歸結到和集中到一種獨特心境的表現上那種普遍的藝術活動。」

此外，他還指出一種經驗根據，那就是舊的門類和規律不斷地遭到破壞，新的門類和規律不斷地建立起來，如此輾

轉翻舊更新，沒有止境。因此他斷定：「如果把討論藝術分類與系統的書籍完全付之一炬，那也絕對不是什麼損失。」根據同一理由，他也否定了審美範疇（例如秀美、崇高、悲劇性、喜劇性等）的分類。在否定藝術門類和規範的一成不變性上，克羅采的觀點是正確的，它成為了現代藝術教育的範疇。

克羅采的直覺即表現，亦即藝術，亦即美的基本美學觀點，對現代藝術的影響是極其深刻的。從二十世紀以來文藝發展的趨勢來看克羅采的美學，它是消極浪漫主義在理論上的迴光返照。克羅采認為第一流作品「絕大部分是既不能稱為浪漫的，也不能稱為古典的，既不能說單是情感的，也不能說單是再現的，因為它們同時是古典的與浪漫的，再現的與情感的，古希臘的藝術作品特別如此」。這種美學觀點剝奪了藝術的一切理性內容和一切實踐活動和社會生活的連繫，把藝術貶低為單純的感性認知活動，亦即表現個人霎時特殊心境或情感的意象；這種意象的單純說明保證了藝術的獨立自主。由此可見，這種美學觀點是資本主義垂死時期藝術脫離社會生活和自禁於作者個人感受的小天地那種頹廢情況的反映和辯護，是「為藝術而藝術」的理論最極端的發展，也是唯心主義美學在德國達到頂峰以後的總結，他強調認知活動中形象思維的重要性，他促成了現代以及後現代派藝術家打破

傳統的藝術創作模式，在挖掘人們內心深處最隱蔽的情感的同時，去尋求新的表達方式，這種因素是積極的。但是，克羅采哲學體系對於現代藝術也產生了消極的影響，回到從 18 世紀以來唯心主義美學發展趨勢看克羅采的直覺說，我們可以說克羅采從康德和黑格爾所達到的地方倒退了一大步。克羅采拋棄了黑格爾的辯證法，對於他所討論的各種「心靈活動」的關係，只見到對立而見不到統一，他對於藝術進行了逐層剝奪的工作。首先他把認知活動和實踐活動的對立加以絕對化，把藝術放在認知活動這個鴿子籠裡，於是藝術就被剝奪了它與實踐生活（經濟的和道德的活動）的連繫而「獨立」起來。其次他又把感性認知活動和理性認知活動（直覺和概念，形象思維和抽象思維）的對立加以絕對化，把藝術和直覺等同起來，於是藝術就被剝奪了一切理性的內容，這樣逐層剝奪之後，美學就只剩下一個空洞的等式。

　　隨著資產階級自由化的一步步深入，西方現代派哲學對於現代派藝術的影響急遽加深，其影響開始滲透到藝術作品的主題、題材、情節、場面等內容規範當中，而且直接促成和改變了現代派的藝術形式和表現手段。

　　「以荒誕的形式代替現實邏輯」是 1950 年代初「荒誕派藝術」的創作形式。它的創始人是兩位僑居法國的戲劇家 —— 羅馬尼亞人歐仁·尤內斯庫和愛爾蘭人薩繆爾·貝

克特。

　「荒誕派戲劇藝術」這一名稱，準確無誤地規定了這個現代主義流派的本質，反映出這一風格劇作家們的基本創作手法和世界觀。他們利用藝術手段創造出的荒誕的世界，不對現實世界及其客觀規律作出如實反映。與此同時，荒誕藝術的世界，也不完全是幻想和臆造的世界：在許多細節方面，它是現實生活的自然主義模仿。這些細節不受本質規律的限制，被隨心所欲地串在一起，從而在舞臺上形成為一個實際可見的，非常可怕的混亂的世界，荒誕的世界。

　　荒誕派戲劇家在自己作品裡肢解完整的戲劇表演因素，破壞它們的現實相互連繫。戲劇家的破壞活動，不是從對形象的表面歪曲，甚至不是從變形開始，而是從破壞戲劇素材邏輯本身開始的。他們首先使自己的作品失去局部的具體性和歷史的具體性，甚至連劇中事件發生的大致時間也不確定。在貝克特的劇作《等待果陀》（西元 1952 年）裡，有一個主角氣憤地說：「什麼時候你們才能停止用關於時間的喋喋不休來打擾我？這有什麼意思！什麼時候！什麼時候！要等到哪一天 —— 你們不嫌煩嗎？」事件發生的地點，同樣模糊不清。劇中另一個人物這樣判定事件發生的地點，「這可不好說。它什麼也不像。這裡什麼也沒有。只有一棵樹。」荒誕派戲劇的情節，大多發生在同外界完全隔絕的不大的建

築物，房間或住宅裡。事件發生的時間順序遭到破壞。例如，在尤內斯庫的劇作《禿頭歌女》（西元 1949 年）裡，時鐘——按照作者的說法——「敲了十七下，它願意敲幾下就敲幾下」，死了四年以後，屍體還有熱氣，而它又是在死了半年之後才埋葬的。《等待果陀》一劇，兩幕之間雖僅相隔一個夜晚，但「可能就是五十年」。關於這一點，連劇中人物也說不清楚。

此外，除了缺少局部的具體性和時間上的混亂，荒誕派戲劇的對白邏輯亦十分混亂。《禿頭歌女》中的消防總隊長說的「實驗寓言」，就是一個典型例子：「有一天，公牛問狗，為什麼牠不吃掉自己的鼻子。」「對不起——狗回答說。——我想，我是大象！」劇名《禿頭歌女》本身就荒誕離奇在這部「反戲劇」裡，禿頭歌女非但沒有出場，甚至連提都沒有提到。《等待果陀》裡的主角，看著同樣一雙皮鞋，一會兒說它是灰色，一會說是黃色，一會兒又說是綠色。就是這類其中穿插有不少插科打諢的荒謬至極的玩意兒，構成了荒誕派戲劇流派早期（西元 1949 ～ 1958 年）作品的絕大部分內容。既無法解釋、又不能使人聯想起任何現實的東西——這就是荒誕主義形式藝術的可靠手法。而事實上把在邏輯上不能結合在一起的細節糅合在一塊，創作非邏輯作品，乃是超現實主義繪畫和雕塑的基礎，荒誕派藝術則

把這些手法全部搬用到戲劇舞臺上。

　　貝克特的劇作《等待果陀》描述的是兩個瘋三 —— 艾斯特拉貢和弗拉基米爾 —— 在鄉間土路上等待果陀。果陀是什麼人 —— 不清楚。好像是神或神化的人。為了「消磨時間」，兩個主角便聊起皮鞋和經書來，餓了，吃一根胡蘿蔔，想上吊，又怕樹枝吃不住。突然迎面走來一個叫波佐的人，帶著一名背著重負的僕人拉吉，拉吉的脖子上繞著繩子，他就用這根繩子牽著他走。波佐在地上坐下，開始吃起雞來。艾斯特拉貢向他要了幾根雞骨，狼吞虎嚥地啃嚼。波佐命令拉吉想一想。拉吉嘟嘟噥噥說了一大堆毫無意義的單詞。他們打他，要他住口。接著，波佐和拉吉就走了。一個小男孩前來報告說，果陀今天不來了。艾斯特拉貢和弗拉基米爾決定要走，卻坐在原地不動。

　　第二幕地點依舊。關於皮鞋的談話重複進行。波佐和拉吉走來，一個成了瞎子，一個成了啞巴。波佐依舊用繩子牽著拉吉。拉吉順從地背著沉重的箱子（裡面原來裝的是沙子）。他倆打鬧一通之後就走了。艾斯特拉貢和弗拉基米爾決定上吊，但繩子斷了。小男孩前來報告說，果陀今天不來了。艾斯特拉貢和弗拉基米爾決定要走，卻坐在原地不動……這便是《等待果陀》，一個劇情極其簡單而又頗具典型性的荒誕派戲劇作品，它在某種程度上暗示了長期以來人

們一直關注的荒誕派藝術的起源問題。

　　一段時間裡資產階級評論家頑固地企圖把荒誕派藝術的本源歸咎於俄國文學，這種觀點最早是由杜斯妥耶夫斯基的創作培育出的。哲學博士、加利福尼亞大學教授 F·霍夫曼在這方面表現出了最大的發明能力。為了擴大聲勢，除杜斯妥耶夫斯基外，他把列昂尼德·安德列耶夫、屠格涅夫和果戈里也列為荒誕派藝術的先驅。其實，荒誕派藝術的根並不在俄國文學。荒誕派藝術，就其實質和根源而言，是同資本主義社會形態的最後階段 —— 帝國主義及作為其特徵的存在主義哲學有著密切的連繫。

　　存在主義哲學是西方現代哲學家焦慮和絕望的反映，是個人的孤獨和文化的危機意識的有機結合體；西方近代社會裡的各種絕症、恐慌使得哲學家們不再迷信未來，他們開始探討人類本身，著手研究人以及人的存在是否有意義，這便是存在主義哲學的初衷。而《等待果陀》的結尾作者所一直強調的「坐在原地不動……」，恰恰是把人的生命權限在某一位置之上；生存的結果被視為命中的注定，這種觀點正是來源於當時盛行的存在主義哲學。

　　荒誕派戲劇作品裡的主角生活於一個游離的世界裡，他們經常以匿名的方式出現於故事情節之中，他們仇視整個周圍世界和所有人，失去了人的眷戀心和生活的目的，對未來

不抱任何希望。這點我們同樣能從存在主義哲學先驅者之
一「齊克果」的著名論著《非此即彼》裡找到原型:「在這
個無限的世界上,他是孤獨的,被遺忘的人,他沒有無憂的
現在,也沒有值得思念的過去,因為他的過去尚未來到,就
像沒有他可對之寄託希望的未來一樣,因為他的未來已經逝
去。」這便是齊克果處理手法的延續。

　　在對荒誕派戲劇臺詞與存在主義文學進行甄別和對比的
同時,不難看出荒誕派戲劇作品裡部或多或少的宣揚了存
在主義哲學的精神,其創作風格也大膽地延續了存在主義
文學的主要脈絡,是西方戲劇在排除了一切「理性的邏輯思
維」後的一種革新,是現代哲學和現代藝術相互影響的最好
見證。

　　有關哲學與藝術的相互關係的實例可謂是林林總總、汗
牛充棟。透過中國古典哲學與中國古代藝術以及西方現代哲
學與西方現代藝術之間這種歷時與共時的典型性連繫,我們
可以更清楚地看出:哲學對於藝術的影響,不僅滲透到藝術
家、藝術作品、藝術流派和思潮之中,而且還促成了藝術表
現形式和創作手法的變革;與此同時,藝術也透過不同的媒
介和渠道在擴大和深化特定哲學流派與思潮的影響。

藝術與宗教

　　藝術與宗教同為人類的精神生活提供服務，它們是意識王國裡的一對雙胞胎，這不僅展現在它們之間相互影響、錯綜複雜的關係上，以及眾多的共同特徵上；還展現於藝術規範與宗教教條之間的分界線上，由於歷史的變遷和相互的交融，形成了獨特的藝術範式。

藝術與宗教的關係

　　宗教產生於舊石器時代晚期，有著久遠的歷史。雖然今天原始人已然從地球表面上滅絕了。我們很難找到直接的證據來說明原始宗教產生和發展的歷程，「但在上部的地層中，仍舊保存被不斷的沉積掩蓋起來的原始人活動的物質遺存，如他們的工具、武器、住所、器皿、部分的衣物、造型藝術作品、崇拜物，以及在人類周圍的野生與馴養動物的遺骨等等。這樣，地球就成為原始時期的一種檔案儲藏所。」透過對這個寶庫的發掘，並從發生學的角度、藝術文化學的角度對這個寶庫的藏品進行研究，我們就可以對原始時期藝術與宗教之間的相互關係有所了解。

　　藝術的產生、發展跟宗教一樣，也經歷了一個非常漫長的時期。原始藝術與原始宗教最初是融合在一起的。馬克

斯‧德索曾說到，原始人的戲劇、舞蹈、音樂形成了一種綜合藝術。發現於西班牙阿爾塔米拉史前洞窟的岩畫，從審美的角度來看那些野牛毫無疑問它們被描繪得非常生動，然而它們處於「可怕的地下深處」，並且「有時是一個緊接著一個地繪製或刻畫，沒有明顯的順序」。這說明這些作品更可能是為了欣賞之外的宗教原因而畫的。人類早期藝術與宗教互相混融，各自為原始人類提供了一種觀照生活的模式。隨著社會的發展和生產力的提高，出現了社會分化，藝術和宗教才逐漸從混沌中分離出來。

宗教之所以從誕生之日起就和藝術有著如此密切的關係，其主要原因在於，宗教和藝術都是原始人為了「掌握」世界和「掌握」自己而進行的實踐活動，它們是同一事實的兩個方面。原始人的「藝術」同現代人的「藝術」，是完全不同的兩個概念，藝術的概念從原始社會到現代社會，它的內涵與外延都發生了很大的變化。如果把原始人「藝術活動」的實際訊息等同於現代概念，就無法正確解讀原始宗教與原始藝術的親和關係。

藝術與宗教都是一種社會現象、社會事物。它們不屬於物質的社會關係，而屬於思想的社會關係，屬於上層建築，而且是特殊的上層建築。各種社會意識形態的共性可以用恩格斯的話來總結：「政治、法律、哲學、宗教、文學、藝術等

的發展是以經濟發展為基礎的。但是它們又都相互影響並對經濟基礎發生影響。」而藝術與宗教的特殊性在於：它們與經濟基礎之間還有一個「中間環節」，即政治、法律及道德等。藝術與宗教透過「中間環節」與經濟基礎產生連繫。它們與「中間環節」的關係是同屬於上層建築內部的相互影響與相互作用的關係，但它們與「中間環節」並不是一種平行的關係，因為它們在上層建築裡的地位是不一樣的。另外，藝術與宗教之間也有相互影響、相互作用、相互滲透的關係。並且它們的關係不是一成不變的，隨著歷史條件的發展變化，它們的關係也會隨之而變。

（1）藝術對宗教的影響

藝術影響宗教，首先表現在它所賦予宗教活動以活力。人類借助藝術來觀察存在的事物，透過它創造自己的世界。藝術不僅提供宗教教義的簡單說明，還在更深層次上為其增添了華彩。原始歌舞、表演、繪畫、雕刻等在尚未從巫術活動中分化出來時，就以各自的面貌來反映和塑造人類的生活。遠古時期的圖騰歌舞就是藝術化了的一種狂熱的巫術禮儀活動。這種原始圖騰歌舞有如痴如狂的舞蹈，也有狂喊高呼的咒語，還有敲打奏鳴的器樂，更有類似繪畫的圖騰面具，以及帶有戲劇性的原始宗教祭祀儀式等。

藝術家更直接對宗教題材進行再創造，賦予它們以永

恆的生命力。文藝復興時期的奧爾蘭多‧第‧拉索的《安葬彌撒》、《懺悔詩篇》、序茲的《耶穌在十字架上說的七個字》、海頓的《創世紀》、巴赫的《馬太受難曲》等音樂作品；喬托的《哀悼基督》、達文西的《最後的晚餐》等繪畫作品；但丁的《神曲》、彌爾頓的《失樂園》、王爾德的《莎樂美》等文學作品，哪一件不是藝術史上的巨作。藝術就像鑲嵌在宗教故事上的華麗寶石一樣，提升了它們的審美價值，構成了人類文明史上壯美的文化景觀。

　　藝術對宗教的影響，還表現在宣揚宗教思想上。例如在唐代出現的「變文」，它就是一種宗教宣傳藝術化的結果。「所謂變文，就是以說唱的形式講述佛教故事，言傳佛教教義」。這種方式說唱結合，生動而又通俗，成為這個時期佛教教義宣揚的重要方式與途徑。「變文」將大量的佛經故事以通俗易懂的方式向民眾傳播，它在民間的廣泛流傳對佛教思想的宣揚取得了良好的收效。它甚至影響到後來的戲劇、曲藝、文學、歌舞等藝術形式，元代雜劇中目前尚保存有《唐三藏西天取經》、《二郎神鎖齊天大聖》、《二郎收豬八戒》等劇目。它的意義早已超出了宣揚宗教教義的範疇。在西方，基督教中反聖像派與拜聖像派之間的鬥爭持續了整整一百年，最後以拜聖像派的徹底勝利告終。事實說明，教堂需要繪畫、雕塑等等造型藝術，從感情上和思想上來加強對

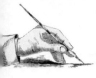

信徒的影響。

　　藝術與宗教的關係，更表現在強化宗教氛圍上。在拉文納一所巴西里卡式教堂裡，裡面到處裝飾著《麵包和魚的奇蹟》這樣的由顏色濃重的石塊和玻璃塊精心拼制而成的鑲嵌畫，它們營造了教堂內部輝煌肅穆的氣氛。古埃及高聳入雲的金字塔，以其巨大而富有宗教意味的體量感成為神性的象徵，喻意神祕的來世。最典型的還數哥德式教堂，內部狹長窄高的空間，一排排瘦長的柱子形成一種騰空而上的動感，使人產生超脫塵世向天國接近的幻覺，再加上教堂內牆壁或玻璃窗上的基督教故事繪畫，有力地增強了神祕的宗教情感和宗教色彩，以多種藝術的方式來強化了宗教的氛圍。若在其中舉行大禮彌撒：祭壇上高照著蠟燭，中殿裡彌漫著香氣，管風琴演奏著彌撒曲，這些都大大地加強這種情境，把人帶入另一個世界。

（2）宗教對藝術的影響

　　宗教對藝術的影響，有積極的影響和消極的影響兩個方面。這兩個方面的相互作用影響了藝術發展的整個歷程，直至今日的藝術活動。

　　宗教因素是史前藝術不可分割的成分。中國商周時期，各種各樣的動物或者是動物身體的某個部分，甚至許多來自於神話故事中的動物如饕餮、龍、鳳以及其他由各種動物身

上不同部位組合而成的形象，都有可能作為構成藝術裝飾的元素，形成了商周美術的一大特色。而這些裝飾都具有宗教和禮儀的意義。

不僅如此，宗教有時還可以促成一門藝術的形成。在伊斯蘭教誕生以前，遊牧的貝都因當時的社會並不接受書寫體，其原因可能是出於口述語言的歷史傳統和攜帶方便等實際考慮。隨著真主的神諭以最後的形式到來，便需要一種能長久保存的文書，因為真理的傳播依靠穩定可靠的資源。結果，真主透過穆罕默德傳遞的永恆真理不可避免地與書寫字體產生連繫，書寫字體真正成為真主禮物的邏輯延伸——因此有了成語「阿拉伯語的神奇禮物」。

宗教對藝術的積極影響，首先表現在為藝術創作提供了豐富的宗教題材和創作主題。從文學藝術的角度來看，各民族文學的最初源頭都可以追溯到那些在宗教文化背景中所產生的神話故事。基督教文學源於《聖經》。作為文學經典，《聖經》是一部內容宏富、意蘊深沉、形式多樣、風格獨特的文集，多方面展示了初期基督教文學的輝煌成就。作為歐洲文學開端的古希臘文學，希臘神話是它得以產生的土壤。對後世歐洲文化的發展起過巨大作用的「荷馬史詩」，正是在神話故事和關於特洛伊戰爭的英雄傳說的基礎上產生出來的。就當代而言也仍然可以找到這樣的範例，日本作家川端

康成的代表作《雪國》就深受禪宗審美的深刻影響。從建築藝術來看，歐洲教堂內裝飾得金碧輝煌，利用彩色玻璃鑲嵌的畫面都與「光」在基督中的象徵意義有關。在繪畫方面，道教為中國藝術注入了「自然」的理想美，這一終極的美學價值為中國藝術提供了一種超出日常審美的超越標準，把審美對象的領域無限地擴展為存在的一切。道家思想的意識形態更是中圖畫從唐代起青綠山水式微而水墨漸興的重要原因，宗教對藝術的巨大影響由此可見一斑。

　　宗教對藝術的影響，還展現在它具有促進（或阻礙）藝術發展的作用。一方面宗教常常利用藝術來形象地宣傳教義，在人力、物力和財力上的巨大投入促進了藝術的發展，為許多藝術家提供了藝術實踐的舞臺，在客觀上推動了藝術發展。另一方面，宗教在利用藝術為自己服務的同時，其教義必然對藝術產生約束，限制它發展的自由和獨立性，使它成為吹捧和鞏固自己的有效手段。一些教會會議透過相關的決議，認為聖像不是由於畫家的發明，而是根據教會的非法和傳說創造出來的，構圖不是畫家的事情，構成聖像的權力屬於教父，畫家只是執行命令，按照構思來繪製聖像。中世紀歐洲教會文學的命運也是一樣的，它的創作宗旨只是為了更好地宣傳基督教教義，宣揚「原罪」、禁慾主義和宿命論思想。在這個規範的約束下產生了許多藝術性不高的福音故

事、讚美詩，宗教劇等。這個時期的一些藝術甚至淪落為替宗教朋務的「神學婢女」，遭到了較為嚴重的破壞。

當然，宗教的教條在大多數時間裡對藝術的消極影響還是較微弱的。雖然許多中世紀歐洲教堂的神像和中國一些佛教或道寺觀中的神像造型粗糙，缺乏藝術活力。但是也有許多藝術家在宗教的束縛下「戴著鐐銬跳舞」，甚至在一定程度上掙脫宗教的束縛，反過來利用宗教實現了自己的理想。到義大利文藝復興時期更鮮明地提出了以人為中心的人文主義思想體系，出現了拉斐爾、達文西、米開朗基羅等大師，他們賦予宗教題材中的聖母、上帝、基督等形象以人性，來反對中世紀以神為中心的封建教會統治，從而反映了現實生活，傳達了人文思想。在文學領域，歐洲也出現了但丁這樣的文學巨匠，其代表作為《神曲》，他是歐洲由中世紀過渡到近代資本主義的關鍵人物，義大利文藝復興的先驅。文藝復興時期西班牙塞凡提斯的《唐吉訶德》，英國文學的莎士比亞的戲劇作品，這些世界文學吏上重要的文筆作品都深受宗教影響，它們為後來歐洲藝術的發展重新奠定了基礎，所以宗教對藝術的影響雖然有其消極的一面，但從歷史發展的角度來看，其積極方面的影響還是更為深遠的。

（3）藝術與宗教的共同點

宗教與藝術在今天世人的眼中是截然不同的兩個概念。

可要是回到原始時期，人們就不這麼認為了。因為在原始社
會裡藝術與宗教最初都產生自一個共同的混沌的母體中，脫
胎於原始巫術。即使是在當下語境中，藝術與宗教仍具有許
多共同的特點。貝爾認為，藝術與宗教部屬於幻想的領域、
情感的領域，與科學不一樣，科學屬於現實實證的領域、理
智的領域。因此，他強調，「藝術和宗教是人們擺脫現實環
境達到迷狂境界的兩個途徑。審美的狂喜和宗教的狂熱是聯
合在一起的兩個派別。藝術與宗教都是達到同一類心理狀態
的手段。」如果把宗教與藝術，放到整個人類發展歷史上公
正地看，就不難發現，宗教和藝術之間，具有許多內在的同
一性。以至於它們的相互結合竟形成了獨特的藝術類型——
宗教藝術。探討宗教和藝術的共性，可以正確了解宗教藝術
遺產和當今的宗教藝術連繫，對於發掘宗教和藝術這兩種同
屬於意識形態的文化資源具有一定的現實意義。以下從形象
性、虛擬性、神祕性、情感性四個方面來討論宗教與藝術二
者之間的共同特徵：

形象性

首先，應該明確的一點是形象性並非宗教與生俱來的特
徵，而是宗教在發展過程中逐漸呈現的。從宗教眼光看，神
靈具有無限性的特點，用物質手段無法描繪神靈形象，如果
用感性形象表現神靈的話，本身就意味著將精神降到了物

質，將無限變成了有限。若把神靈感性化、形象化，便是對神靈的褻瀆。所以，猶太教「十戒」中有「不可崇拜偶像」的戒律，伊斯蘭教禁止偶像崇拜，早期的佛教也禁忌直接表現佛陀，「十誦律」裡就有「佛身不可造」的記載。就宗教本質而言，它本應該擯棄感性形象，但理論在指導實踐的過程中也要受到實踐的檢驗，宗教在實際傳播過程中發現，具有直觀性、可感性、生動性等特徵的形象更易為各種受眾所接受，便於傳教義。因此，宗教聖像以及有關神靈故事的雕刻、壁畫、文學故事應運而生。這些形象化手段，對宗教的宣揚和傳播，起了重要的作用。拜占庭神學家大格列高利曾直言不諱地說：「文章對識字的人能起什麼作用，繪畫對文盲就能起什麼作用。」

　　黑格爾在《哲學史講演錄》中曾說到：「藝術和宗教是最高的理念出現在非哲學意識 —— 感覺的、直覺的、表象的意識中的方式。」在此黑格爾提出了一個十分重要的現象，即藝術與宗教同哲學不一樣，它們表達自身離不開具體的感性。文學藝術以形象來表現生活，並將藝術家的思想、感情、意志、願望寄寓在具體的形象描繪之中，這是文學藝術的根本特徵。許多宗教經典，如基督教的《聖經》、伊斯蘭教的《可蘭經》、佛教的《佛本生故事》等都借鑑和吸收了較多的文學藝術的表現手法，透過生動的故事將僵化的教

條形象化以利於傳教。宗教的形象性，把宗教教義、宗教人物、宗教故事融為一體，成為一種特有的宗教藝術。這種宗教藝術，對非宗教信仰的欣賞者也同樣提供了廣闊自由的想像空間，因而具有很高的審美價值。

　　宗教形象與藝術形象本質上是有區別的，二者只有在偉大的藝術家那裡才能得到完整的結合。宗教形象和藝術形象的主要差別在於：藝術形象來源於生活，並高於生活，它是現實生活的概括、抽象和提煉，其中融入了藝術家的個人體驗。如文學藝術中的人物形象，是根據人物自身的邏輯能動地發展著，具有自己獨特的性格和行為舉止，甚至思維模式。而宗教形象，原則上它應該遵循已經形成的固有範式，反對鮮明的個性特徵，通常對神靈形象的塑造，經典上都有十分具體的規定，如在民間就有「富道釋，窮判官，輝煌耀眼是神仙」等畫訣流傳，因此宗教形象實際上就是一種符號，是一種建構在想像基礎上的一種導向性和象徵性符號。這種缺少現實性格的抽象化的神靈形象與允許藝術家們發揮其創造個性的藝術形像是大相逕庭的。這在某種層面上來說也是一個客觀事實，即聖像可以是藝術大師獨具匠心的傑作，也可以是「職業畫家」的粗製濫造的下品，平淡無味的摹本。雖然審美效果在這兩種場合會截然不同，但其基本的膜拜職能並未改變。

虛擬性

　　從藝術和宗教掌握現實世界的方式上看，它們都需要借助於想像，甚至幻想，它們都是對現實世界想像的掌握。馬克思在談到希臘神話時說：「任何神話都是用想像和借助想像以征服自然力，支配自然力，把自然力加以形象化。」這個看法也可以用來解釋宗教。從某種意義上說宗教是想像的產物，它代表著一個民族（而不是個人）的想像力。同樣地，藝術也是憑藉人類想像能力的提高而逐漸發展起來的。按照盧卡契的看法，藝術和宗教本質上都是以擬人化的世界觀為基礎的，「擬人比正是藝術與巫術以及後來藝術與宗教之間共同的東西」。而所謂「擬人化」，即是一種基於想像的心理活動。

　　藝術思維的主要特點之一就是具有豐富的想像力和獨創性的構思。藝術創作的整個思維活動都有賴於想像和幻想，離開了藝術的想像活動就無從產生藝術形象。黑格爾在《美學》中說，如果談到本領，最傑出的藝術本領就是想像。宗教思維也同樣運用想像和幻想，馬克思指出，宗教把人的本質變成了幻想的現實性。這就是說明宗教的思維方式，甚至包括宗教對人的本質的認知也都借助於想像和幻想來達成。宗教教義則更不必說，是依靠豐富的想像和幻想來建構自己的形象系統，並在教義中加以生動的描繪和表現。所以，宗教思

第五章　藝術與社會

維和藝術思維都是在其領域內的一種虛擬的構築，無論其生動和豐富的程度如何，都是以想像和幻想為塑造形象的基石。

　　所不同的是，兩種思維對現實的理解具有一定的區別。藝術的想像和幻想目的在於創造藝術真實，審美地反映真實的人生，即使採用變形的藝術手法處理，或者採用荒誕的表現形式，仍然是主體精神的折射，其根源仍然是豐富多彩的現實世界。藝術家在某種意義上僅把自己經營出來的世界當作一種精神寄託，區別於現實。而宗教幻想卻刻意地把信徒導向虛幻世界，把作為藝術品的神像看作神本身，看作實在的活的實體，混淆真實與幻想的邊界。宗教思維中的這一現象正如馬克思所說的，它是用理想的、幻想的連繫來代替尚未知道的現實之間的連繫，用純粹的想像來填補事實的空白。但就運用想像和幻想掌握世界這一特點而言，宗教與藝術可以說有許多同一的性質，因此它們在了解世界和反映世界的過程中，產生了諸多相互滲透、相互融合的現象，使宗教中融入了藝術因素，藝術中蘊含著宗教因素。

神祕性

　　藝術審美上的愉悅來源於對不可言喻的形式的感知，這就意味著，模糊性和神祕性在藝術意義構架與審美知覺模式上是息息相關的。透過這樣的獨特的藝術語彙，藝術家和廣大藝術受眾就可能繞過藝術理論的約束，根據自己的經驗，

解讀藝術現象並捕獲其中近乎宗教意味的東西。成功的藝術作品都會提供一些隱祕的線索給受眾，比如在南宋畫家李迪所作的《小雞圖》中，毛茸茸的兩隻小雞的頭都不約而同地朝向了同一個方向，顯然是有什麼動靜吸引了它們，但這個結論僅是我們的猜測，是我們對畫面未知因素的覺察，畫家並沒有告訴我們。我們在畫面當中所能見到的僅限於小雞的頭的朝向。圖像提供給我們的資訊到此為止，我們的視線從那裡開始回落，重新關注小雞的頭、頸、身體的關係，由它們的扭曲來領悟某種外力的作用。

在這裡的力是一種吸引力，甚至乾脆就是超自然力。可見每一件作品都有這樣的一種力作用於它，從而構成一個由力的相互作用而形成的場：神祕性的作用場。在西方美術大師米羅作品的那些富有童趣的筆觸中，我們也可以體會到來自於超現實世界的深邃，曾幾何時我們對未知世界的冥想和神祕體驗在面對那些作品時會被悄然喚起。

羅丹曾說過：「神祕好像空氣一樣，卓越的藝術品好像沐浴在其中。」佛洛伊德也曾有過這樣的感嘆：「某些最雄偉壯觀、精彩驚人的藝術品，確切地說來仍然是我們所難以理解的不解之謎。我們仰慕、敬畏這些藝術珍品，卻總說不清它們表現了什麼。」歌德乾脆說：「優秀的藝術作品，無論你怎樣去探測它，都是探不到底的。」藝術家比任何人都更能夠體會到人作為宇宙生命結構中的組成部分，他承受著來自於

外在空間的重壓和內心世界的求知衝動。探索神祕世界，構造人類世界的經驗，從而解讀出世界與歷史的真意，以及它是怎樣透過神祕的世間萬象，隱晦地喻示人類命運，這些都成了藝術家神聖的使命、不懈追求的終極目標。

很顯然，宗教觀念的傳達也誘發了對生命現象以及與之相關的神祕性的沉思。宗教經驗之最高的境界，就是宗教信仰者自覺與神遭遇或與神合一的體驗，在一定程度上窺見神祕的喻旨。在此基礎上產生了古代中國儒家的「天人合一」思想、古印度教的「梵我同一」神祕主義理論。鑑於神人的交際與契合在各種宗教中的普遍性及其所占地位的至關重要性，威廉‧詹姆士在《宗教經驗之種種》一書裡對其進行了分析總結，他指出這種神祕經驗具有四個特徵：一是不可言傳的神祕狀態，二是為理性不可測而直觀洞察啟示的徹悟狀態，三是暫時性，即神契狀態的瞬間性或不持久性，四是被動性，即是主體意志喪失，為某種高級權威所掌握。他這裡所說的四個特徵，可以進一步概括為非理性的直觀和主體意識的喪失，或者說透過非理性的體悟，使主體回歸作為本體的某種超自然的神靈，並與神靈合一。

情感性

藝術作為人們對物質社會的一種精神反應，它展現在內容上的一個重要特徵就是情感性，即以情動人。中外文論

家、藝術家對此也多有論述。托爾斯泰說:「藝術就是從感情上去認知世界,就是透過作用於感情的形象來思維。」現實主義詩人白居易亦曾說過:「感人心者,莫先乎情。」西方現代文藝理論家們對藝術表現情感也有類似的論述,蘇珊‧朗格指出:「凡是語言難以完成的那些任務 —— 都可以由藝術來完成。藝術品本質上就是一種表現情感的形式,它們所表現的正是人類情感的本質。」藝術的情感屬性,已被越來越多的人所重視。

詩歌是文學藝術中最具情感性的代表體裁。詩言志,志是詩的思想內核,而情感卻是它的表達形式。古人所謂「五情發而為辭章」、「情者文之經」,《文心雕龍》的「為情造文」都是說「情」在吟詩著文時的作用。感情在詩中相當於它的靈魂,相對於其他因素而言,它對詩歌的影響幾乎是第一位的。中國第一部詩歌總集《詩經》收錄了三百零五首詩,幾乎都是抒情詩。西方詩歌的發生與發展與東方詩歌有些不同,它是先有史詩,後有戲劇詩,最後才有抒情詩。但無論它的形式呈什麼形態,有一點是與中國詩歌一樣,即具抒情特色,荷馬史詩《伊利亞德》、《奧德賽》,情感奔湧,雖有客觀唯心主義的浪漫特色,但實質還是濟救蒼生的思想。

至於音樂,絕大多數人也都認為它是具有情感性的。柴可夫斯基認為他寫的作品就是他的感受,是內心的直白,而交響樂則是最純粹的抒情形式。李斯特指山音樂既表達了情

感的內容又表達了情感的強度，情感在音樂中是獨立存在的。他說，藝術家把感情和熱情變成可感、可視、可聽，並且在某種意義上是可能的東西。他把情感看作是音樂的基本內容，在大多數情況下，這個觀點是可以被我們接受的。音樂不僅凝結了作曲家的情感，也飽含演奏者的情感參與，因而變得更加豐富。

如果說上古初民的宗教信仰源於對不可抗拒自然力的折服、恐懼、迷惑或崇拜的話，那麼生活在文明社會中的人，之所以痴迷於宗教，甘心拜倒在「神」的腳下，其中很重要的一個原因就是宗教情感的作用。

宗教信仰產生的條件之一，即為宗教情感。也就是說，宗教信仰是建立在感情基礎之上的。宗教不是簡單地要人們從觀念上承認超自然物的存在，而是透過情感，使信仰者從心理上體驗到自己同超自然實體的關係。只要使信仰者獲得精神上的滿足或安慰，超自然物就是真實存在的。因此，宗教情感是宗教信仰產生的動力，宗教信仰是人們對信仰的對象的情感依賴的結果。許多理論家在探討宗教本質時，都把宗教情感放在十分突出的地位。

恩格斯認為，宗教可以在人們還處在異己的自然和社會力量支配下的時候，作為人們對這種支配著他們的力量的關係的直接形式即有感情的形式而繼續存在。宗教的情感起源

及表現較為複雜，主要包括恐懼、空虛、自卑、罪惡感、逃避現實等。這些情緒和情感交互作用，成為宗教信仰的強有力的心理支柱。

首先是恐懼情緒，恐懼情緒是宗教信仰的基礎。人們如果沒有恐懼心理，天不怕地不怕，宗教便沒有了市場，沒有了信徒。有些宗教如佛教主要是建立在恐懼情緒之上的，古代圖騰禁忌也是如此。佛教把地獄描寫得很可怖，並且還做出模型來讓世人觀看。這實際上是用恐嚇來控制人的行為，與大人用「大灰狼來了」嚇唬小孩子一樣。然而，宗教如果不能解除這些恐懼，恐怕就不能叫它為宗教，決無力量吸引信徒。因此，各種宗教都十分重視闡釋它，比如用「靈魂不死」來開釋這個問題。

其次是心靈空虛。宗教可以激發人的想像，填補心靈的空虛，解除煩惱的心緒，撫平心靈的創傷，滿足、充實、平衡、協調情緒需要。

第三是自卑感和罪惡感。人或多或少都有自卑情緒或自卑心理，這種心理產生於挫折和失敗，因而人們在成功者面前，在比自己強大的人面前，心理感覺自我渺小、軟弱、無能，繼而產生崇拜、依附等情緒。另一方面宗教被看成洗刷罪惡的聖水。基督教的原罪說認為，人生來都是有罪的，只有虔誠的禱告和懺悔，才能洗清罪惡；佛教也告誡人們「苦

海無邊，回頭是岸」，要「放下屠刀，立地成佛」等等。人
活在世上，不免要做出一些錯事，甚至做些壞事，因此內心
感動不安，而禱告、懺悔、頌經可以緩解這種罪惡感。

此外，博愛也是宗教的情緒特徵之一，宗教在教義上部
是宣揚博愛的，它為具有「菩薩心腸」的人提供了奉獻愛心
的機會。因此，那些慈善的人們很容易成為宗教信徒。他們
透過提倡人道主義、舉辦慈善事業等活動來關愛眾生。當
然，信徒中也不乏滿口仁義道德而胡作非為的虛偽分子，這
種打著博愛、慈善名義沽名釣譽的「宗教信徒」，就不能與
博愛相提並論了。

情感是宗教與藝術探討的共同主題之一。黑格爾認為：
「宗教所涉及的與其說是行動本身，毋寧說是人的心情，是
心的天國。」從此論述中，我們可以看到，宗教情感是宗教
信仰者信教的主要動力。由於宗教情感和藝術情感所注重的
都是人的情感，因而人類的生與死、善與惡等問題，成為宗
教和藝術共同探討和表現的主題。宗教有勸說世人棄惡揚善
的作用，藝術也具有軟化功能。在中國傳統文化中，「善」
始終是「真、善、美」三大美學標準的一個重要組成部分，
藝術與宗教的這種勸人向善的功能就基於它們所具有的情感
性，當然藝術與宗教還有許多其他的共同之處，諸如象徵性
等，在此不一一贅述。

（4）藝術與宗教的區別

　　儘管藝術與宗教有著密切的連繫，宗教對藝術的產生與發展都產生過直接的影響，但是，二者畢竟有著本質的區別。馬克思指出：「宗教裡的苦難既是現實的苦難的表現，又是對這種現實的苦難的抗議。宗教是被壓迫生靈的嘆息，是無情世界的感情。正像它是沒有精神的制度的精神一樣。宗教是人民的鴉片。」馬克思這段經典式的論述，從宗教產生的社會歷史根源、階級根源和知識論根源深刻揭示了它是人的自我意識喪失的產物，而藝術卻是對人的自由創造本質的確證，宗教勸人到天國去尋求精神安慰，藝術卻鼓勵人們熱愛並珍惜現實生活，宗教作為鴉片麻痺人的神經，藝術卻是培養全面和諧發展個性的必要手段。因此，雖然宗教由於利用藝術而且在一定程度上推動了藝術的發展，但從本質上講，宗教也阻礙、束縛和限制著藝術的發展。藝術與宗教的根本區別是它們所展現的精神差異。藝術追求的是人在自覺之上的「自由」，而宗教宣揚的是盲從的精神。

　　人自誕生伊始，他就要受到自然（如生存環境、自然規律等）、社會（政治、法律、道德、倫理等）和自身（體能、智商等）的約束，只要他活著，他就會受到這種限制。從這一點來說人是不自由的。但是，我們不能因此就從消極的意義上去理解人的受動性，馬克思告訴我們，由於人在自

然和社會裡受到這種制約和限制，才發展了人的能動性。制約和限制既阻礙了人的慾望實現，又發展了人的能動性，人們按照自己的願望不斷地突破重重險隘和難關，取得相對的自由。藝術、宗教實際上都是在人反抗自然制約的過程中產生的，它們對於人的本質力量的實現具有積極的作用。

藝術在進入文明社會後擺脫了純粹的幻想，更加積極的去展現人的本質力量，藝術精神具有了改良社會、教化民眾等可間接實踐的性質。藝術成了溝通現實與理想之間的橋梁。然而，宗教在文明時期的發展過程中卻失去了積極進取的姿態，它由對人的本質力量的確證，一變而成對這種力量的否定。「人們既然對於物質上的解放感到絕望，就去追求精神的解放來代替。」所謂追求「精神的解放」，其實質就是把全部的希望寄託在萬能的「救世主」身上，把希望寄託在來世。這是宗教精神主導方面，它是以對人本質的否定來確認神的權威。

藝術展現的精神是人力求擺脫束縛而成為大自然的主人，力求超越社會、自然的制約而追求自覺自由的精神。它主要表現在以下幾個方面：

第一，藝術精神充分地展現了人的主體性。所謂主體性是作為主體的人的自我意識的一種覺醒。人的自覺意識的覺醒在遠古時代的口承文化就有了很好的展現，由於不甘心被

自然奴役而改變自己的受動地位，他們世世代代為此而不懈抗爭。而藝術作品通常總是當時社會情形間接或直接的「現實」反映。

第二，藝術具有緩解壓力的作用。人們在現實生活中受到的壓抑，以及在社會生活中無法實現的意志和慾望，都可以在藝術世界裡得到宣洩，這是一種變相的「補償」。佛洛伊德就將藝術家看作是「白日夢者」。他認為人們運用藝術手段將由本能慾望主宰的潛意識表現出來，這些慾望在藝術世界裡得以實現緩解了「本我」衝動的壓力，而不致造成精神上的問題。它還認為在這個過程中得到補償的不僅是藝術家，還有廣大的受眾。藝術創作依據「快感原則」行事。藝術作品中無論懲惡揚善，亦或是大團圓的結局都能給人以快感，也都具有變相的「補償」的性質。

第三，藝術對自由的追求，最終喪現為對藝術美的追求。藝術源於生活，而又高於生活，創造出比現實更理想的生活。為此，藝術家調動了一切手段，對現實世界加以改造並重構，以符合人的追求目標。浪漫主義文學對「理想國」和「桃花源」的嚮往，現實主義作家「雜取種種」，合成一個「典型形象」，都具有「高於生活」的特點。在感性世界裡，凡是人感到制約和限制的地方，藝術家就要想法超越它。人類突破時空和物質條件的局限，為自己表達思想感

情、反映社會生活找到了一種具有極大的自由度的方法。

宗教的創立原本是人的主體性的展現。因為不是神創造了人，而是人創造了神。神起初是人根據自己的形象創造出來的，可一旦它被塑造出來了，它就具有自己獨立的生命，形成自己的行為系統，反過來箝制和奴役創造它的人。那些對自我本質力量沒有正確認知的人在它面前就像一隻迷途的羔羊，須靠它的指點，才能踽踽前行。宗教對人的精神控制雖然在特定的時代也會採取一些強制手段，但主要的方法還是弘揚教義，培養善男信女的宗教感情，使教徒建立對主虔誠的信仰。

儘管宗教思維和藝術思維所營造出來的世界都具有虛擬的性質，但宗教世界一經定型，就具有神聖性而不可更改。更重要的是，它使得虔誠的人們把彼岸世界的控制權也交了出來。宗教世界因此獲得了高於現世的地位，神靈成了三界的總管。然而在宗教世界裡「人」也同樣是沒有自由的，一樣要受到種種的限制。正像普羅米修斯所說，天國「除了宙斯以外，任何人都不自由！」

宗教對人的精神控制力主要源於它的教義。天主教、伊斯蘭教、佛教無認不為人的自然慾望是萬惡之首。信教者要贖罪，不論是到教堂、修道院還是剃度出家，或過苦行僧白虐式生活，外加積德行善，他才有可能洗脫罪惡，得到上蒼

的寬恕。在一切宗教教義中，對人的精神最具威懾力的說法當數靈魂的歸宿問題，即人死後是升天堂還是下地獄。正是由於對地獄的恐懼、對天堂的嚮往以及對未來的無能為力造成了上帝對人的主宰地位。儘管藝術與宗教有某種同一性，但由於它們的追求目標不同，在精神層面上就表現出嚴重的對立；人對自由的追求無疑是對神的專制的否定，人的自由領域越大，神的地盤就越小；相反，神的無上地位的確立，就意味人的自由的喪失，神的威力越大，人的自由度就越小。正因為文藝鼓動了人的世俗慾望和人文思想，新興的資產階級才打著「文藝復興」的旗幟向中世紀的神權進行挑戰。莫里哀的《偽君子》，由於尖銳地揭露了宗教的偽善所以當年巴黎大主教曾下令嚴禁教民閱讀和觀賞這出喜劇。藝術與宗教精神層面的這種對立，即是藝術與宗教的分野之所在。

宗教藝術

從世界範圍來看宗教對藝術的影響無疑是巨大的，東西方藝術史上很大一部分都歸屬於宗教藝術的範疇。所謂宗教藝術，根據其職能特徵，「我們不妨把納入宗教膜拜體系並在其中履行一定職能的那些藝術作品稱為宗教藝術。」宗教作為一種獨特的文化形式，它不僅形成了一種相對獨立的文化機制，成為世界文化發展鏈條上的一個環節。而且在這種

第五章　藝術與社會

文化體系內部也進行了更精細的分化，其中很重要的一個部分就是宗教藝術。

宗教藝術幾乎遍及世界各個國家、地區和民族，幾乎囊括建築、雕塑、繪畫、音樂、文學、戲劇在內的所有藝術門類，成為世界藝術史的重要組成部分。宗教藝術不僅門類齊全，而且同樣也具何時代特徵，以宗教美術為例，在奴隸社會它是奴隸主用來神化自身、威懾奴隸的。中國商周時期青銅藝術獰厲的動物形象、古埃及嚴格遵循程式化的建築與雕刻，都展現了統治階級對於維護自身威嚴的需要。而在封建社會的宗教則是統治階級用以麻痺人民、鞏固其統治的。歐洲中世紀的基督教美術、中國北朝時期的佛教壁畫都是很好的例證。

宗教藝術具有雙重職能，宗教美術是審美職能和宗教職能的矛盾統一體。藝術的審美價值是不言而喻的，藝術的本質在於審美，沒有美就沒有藝術。宗教藝術，首先是宗教思想的藝術表現，是宗教教義的外化形式。但在宗教藝術中，宗教性與藝術性是一對矛盾，它們既對立又統一。教會總是希望藝術作品的審美感受加深信仰超自然物的宗教感受，可是有時優秀的作品以其強烈的審美感、審美享受獨占了信徒的心靈，在不信教或者信仰不堅定的人們那裡，宗教職能往往被審美職能所排擠，審美職能居於首位並且獲得了至高無上的意義。

宗教藝術的這種雙重職能，使宗教藝術的審美價值具有不穩定性。盧那察爾斯基曾提到過，如果藝術為宗教服務，那麼宗教就庇護它；如果藝術號召塵世間的歡樂，那麼宗教對此不能容忍，它把這種藝術宣布為罪惡，特別是當藝術同宗教開始爭執的時候，當藝術開始嘲笑宗教的神職人員——神甫，揭露他們的虛偽、貪婪的時候。宗教藝術的存在和發展是以盡可能不逾宗教規矩為前提的。當宗教職能占主導地位時，藝術便失去自己獨立的內容，成為表達宗教觀念的手段，作品中的人物形象缺少個性特徵，表情呆滯。這類宗教藝術，是宣揚宗教思想的概念化、圖解式的作品，幾乎沒有什麼審美價值。只有當藝術職能起主導作用時，宗教藝術的審美價值才得以充分展現。如達文西、拉斐爾和米開朗基羅等大師將世俗精神注入宗政藝術中，在宗教藝術裡歌頌人性的崇高和偉大，表達了藝術家崇高的人道主義思想以及對現實生活真實性理解和對人生價值的肯定，具有極高的審美價值。從藝術本身看，因宗教藝術以形象來表達自身，這就決定了宗教藝術形象具有朦朧性和多義性，而這種朦朧性和多義性，使宗教藝術形像往往高於抽象教義，成為審美對象。人們能夠從莊嚴肅穆的本尊大佛身上，看到胸懷寬廣、博大精深的智者形象；能夠從慈祥的觀音菩薩身上，看到賢惠婉麗的女性形象。隨著宗教藝術職能矛盾的變化與發展，近現代社會宗教藝術中的審美因素日益高於其宗教因素，越來

第五章 藝術與社會

多的人用審美的眼光來看待宗教藝術品，一些精美的宗教藝術作品成為人類文化寶藏中的珍貴財富。值得一提的是，宗教藝術和以宗教為題材的藝術是兩個不同的概念。一般而言，宗教藝術，是指在思想內容上為宗教服務的藝術品。而以宗教為題材的藝術，並不一定為宗教服務，有的甚至具有反宗教的內容。但丁的《神曲》、彌爾頓的《失樂園》、《復樂園》、拉辛的《以斯帖記》、《亞他雅記》等作品，都只是借用了《聖經》裡的宗教題材來反映藝術家對現實的思考和情感。倫勃朗曾把聖母瑪利亞的像畫成尼德蘭的農婦，他也是借用了宗教故事反映現實生活矛盾，表達他對勞動人民的同情。類似於這類作品大多借用宗教題材表達世俗生活。而文藝復興三杰達文西、米開朗基羅、拉斐爾都是虔誠的基督教信徒，他們的作品很好地表現了基督教教義，十分強調基督的人性思想。他們反對教會的腐朽、黑暗，目的在於反對封建主義的統治，並不主張廢除宗教或取消教會，而是希望教會能進行「自我純潔」，成為理想的教會。

（1）建築藝術

宗教藝術中，建築占有相當大的比重。幾千年前，古埃及人為了使生命得以永恆，建造了用來安置法老屍體的金字塔。金字塔是人類具有宗教意味的最古老的建築作品之一，它矗立在沙漠上達五千年之久。從西方建築史來看，著名的

宗教建築有：古希臘時期就有帕提農砷廟、厄瑞克特翁神廟，羅馬人征服了天下後建造的萬神廟。西元311年，君士坦丁大帝確立基督教會在國家中的權力，於是有了巴西里卡式教堂的誕生，之後基督教教堂不斷地改進，形成了不同的風格，以哥將式風格為例：法國的夏特爾教堂、巴黎聖母院、義大利米蘭教堂、德國的瑙姆堡教堂都是其代表作。

　　在中國歷史上曾出現過多種宗教，包括佛教、道教和伊斯蘭教等。其中佛教留下建築和藝術遺產最為豐富，如殿閣、佛塔、經幢、石窟、雕刻、塑像、壁畫等。最早見於中國史籍的佛教建築是東漢明帝時的洛陽白馬寺。佛教在兩晉、南北朝時曾得到很大發展，建造了大量的寺院、石窟和佛塔。被稱為中國佛教四大名山的四川峨眉山、浙江普陀山、安徽九華山、山西五臺山，每座山都擁有數十所乃至上百所寺廟，其中有不少堪稱古代建築技術與建築藝術上的傑作。此外較有代表性的還有西藏拉薩布達拉宮，它是一組最大的藏式喇嘛教寺院建築群，也是達賴喇嘛行政和居住的宮殿，可容納僧眾兩萬餘人；山西芮城永樂宮是一組保存得較完整的元代道教建築；始建於南宋的福建泉州清淨寺，該寺的平面布局和門、牆式樣都保存了較多的外來文化影響。

　　中國的佛塔，早期受印度和犍陀羅的影響較大，後來在長期的實踐中發展了自己的形式，在類型上大致可分為大乘

佛教的樓閣式塔、密檐塔、單層塔、喇嘛塔和金剛寶座塔，以及小乘佛教的佛塔幾種。樓閣式塔是仿中國傳統的多層木構架建築，它出現最早，數量最多，是中國塔中的主流。代表性的樓閣式塔有山西應縣應州塔，約建於西元 1506 年，是中國現存唯一的木塔。福建泉州開元寺雙石塔，它們原是木構，創建於唐末五代之際，南宋時全部改為石建。平面八角形，高五層，塔身全部用大石條砌成，精確地模仿了木構構件，比例較為粗壯，顯得十分壯觀。

（2）繪畫藝術

繪畫並不是隨宗教一起誕生的，在偶像與反偶像的鬥爭過程中，宗教繪畫一直處於緩慢的發展狀態中。在基督教世界掀起的「破壞聖像運動」（始於西元 1566 年）的一百多年中，古典時期傳留下來的表現人物的藝術遺產還受到了嚴重的摧殘。義大利文藝復興時期「教會的精神獨裁被擊破了」，古典文化的復興掃除了中世紀的黑暗，宗教繪畫中的聖者形象開始具備更多的「人性」和希臘式的理想美，同時也保持著宗教的莊嚴的宗教氣氛。藝術大師達文西創作了《岩間聖母》、《聖安娜與聖母子》、《最後的晚餐》等富有人文主義精神的作品。《最後的晚餐》是應米蘭大公斯福查的委託而制的，在畫中，他在基督身上集中表現了美與善，而將猶大的臉隱藏在暗處，有益於增強其形象的陰險和

卑劣。米開朗基羅的傑出代表作、西斯廷教堂的天頂畫《創世紀》是應教皇朱諾二世的委託而創作的，他花了四年時間創作了九個場面：《神分光暗》、《創造日、月》、《授福大地》、《亞當的創造》、《夏娃的創造》、《逐出樂園》、《諾亞祝祭》、《洪水》、《諾亞醉酒》，在八百平方公尺的巨大面積上分著三百多個很大的男女形象，宏偉的場面和完美的造型，展現出畫家非凡的創造力。大型壁畫《最後的審判》也是米開朗基羅的重要作品之一，壁畫中每一個人物形象都具有鮮明的個性，呼之欲出，成為後世畫家學習的楷模，在西方藝術史上稱這幅壁畫為「人體的百科全書」。西斯廷教堂中另一幅祭壇畫《西斯廷聖母》，則是義大利文藝復興時期著名畫家拉斐爾的傑作。十五六世紀宗教活動仍是歐洲人生活中的重要內容，不過人們需要的是一種更近於人性的基督和聖母，而這恰是拉斐爾的專長所在，他善於把基督的神與古典的美綜合統一，創造出最合乎當時人們的口味的聖母形象。在拉斐爾所作的大量聖母圖中，被公認的傑作是一幅《西斯廷聖母》。這幅作品從構思到完工均顯出畫家嚴肅的深思，反映了拉斐爾的人道精神、文化素養和完美的技巧。十九世紀俄國革命民主主義畫家克拉姆斯科依這樣評價這幅作品所具有的持久美感，他說，這幅聖母像「即使到人類停止信仰的時候，仍不失去價值」。唐代畫聖吳道子的創作成就也首先表現在宗教繪畫上。吳道子一生為寺廟創作並繪製

了三百餘幅壁畫，涉及到各類經變、文殊、普賢、佛陀等，以其獨特的「吳帶當風」技巧表現了富有運動感和節奏感的眾多人物鬼神形象，在中國繪畫史上具有深遠的影響。道教繪畫以元代為最高峰，如元代山西永樂宮壁畫就是其代表作品之一，宮中繪製的三百六十位值日神等壁畫，線條生動流暢，為中國古代藝術中的瑰寶。

(3) 雕塑藝術

雕塑在宗教藝術中也占有舉足輕重的地位。「上帝是一種精神存在，他是無限的和絕對的，人們只能領悟其大致。但他的無限性，和他有不可簡約的意義，卻可以用有限的物質形態表現出來。這正是宗教雕塑家所要做的工作。」無論基督教、伊斯蘭教，還是佛教、道教，都需要透過雕塑把神的形象運用藝術的形式表現出來。這些雕塑往往以巨大的形體來展現神的崇高和人的渺小，在這種強烈的對比中，加深人的恐懼感和敬畏感。宗教雕塑作品最早的可以上溯到維倫道大的維納斯，它反應了先民的生殖崇拜心理。在古埃及，出現了嚴格遵守「正面律」的程式化雕塑作品，著名的庫福法老王的一件石雕坐像就是一個很好的例子。希臘盛期最煊赫的藝術家菲狄亞斯曾製作過宏偉的奧林匹亞的宙斯大神像，和巴底農神殿裡高達十二米的雅典娜神像。文藝復興時期，米開朗基羅汲取了古典藝術和哥特藝術雙方的長處，創作

了《哀悼基督》、《摩西》等許多雕塑史上的傑作。在中國也有許多著名的佛教雕塑，如四川的樂山大佛，是世界上最大的石刻佛像之一，它位於樂山市南岷江東岸的凌雲山上，故又名凌雲大佛，關於它民間有「山是一尊佛，佛是一座山」的說法。北京雍和宮內著名的檀香木彌勒佛像，高二十六公尺，體態雄偉，比例勻稱，是中國最大的木刻佛像之一。

在宗教藝術中，尤其值得注意的是宗教文化特有的石窟藝術，它集建築、繪畫、雕塑於一身，保存了大量古代的藝術珍品。石窟約在南北朝時期傳入中國，由於統治階級提倡佛教，各地興建了許多石窟。中國現存的石窟遺蹟約有一百二十多處，其中最負盛名的有龜茲石窟、敦煌莫高窟、雲岡石窟、洛陽龍門石窟、天水麥積山石窟等。它們大半集中在黃河中游及中國的西北一帶。中原地區大規模的石窟造像，以山西大同的雲岡石窟為最早。在甘肅敦煌鳴沙山東面的莫高窟，是中國現存規模最大、內容最豐富的石窟藝術寶庫。這裡保存著從十六國到元代九百多年間佛教石窟藝術珍品。在長達一千六百一十八的崖壁上，分著四百九十二個洞窟，有壁畫四萬五千多平方公尺，塑像兩千四百一十五軀，貼於壁間的模製「影塑」更是數以萬計。敦煌莫高窟以彩塑為洞窟的主題。彩塑又可分為浮雕（影塑）、高浮雕、圓雕三種。盛唐彩塑是莫高窟藝術的頂點。敦煌壁畫以內容論，可分七類：一、佛或菩薩的尊像畫；二、佛本生故事及佛本

行故事；三、傳統神話題材；四、各種經變畫；五、中國佛教史蹟畫；六、裝飾圖案；七、供養人畫像。莫高窟壁畫中的《鹿王本生圖》、《張議潮夫婦出行圖》、《維摩詰像》等，以及雲岡石窟的大佛、龍門石窟的盧舍那大佛像等，均堪稱中國繪畫、雕塑的精品，具有很高的歷史價值和藝術價值，成為舉世聞名的藝術瑰寶。

（4）音樂藝術

音樂作為對神的情感宣泄，一直以來都受到教會的重視。基督教音樂也常常被稱為福音，並往往也是西方社會生活中的通俗音樂。西方人對基督教音樂的內容通常相當熟悉，不僅教徒，一般的人們也多從小熟悉唱詩班裡聽到的彌撒曲曲調。西方音樂史上，基督教音樂家們主要關注的是音樂本身的功能，如以多聲部的交錯起伏和渾厚的和聲來組成音聲效果，烘托教堂氣氛。中國的傳統音樂以單音音樂為主，歐洲音樂則多為復調音樂，復調音樂是在基督教音樂的基礎上發展起來的。西方音樂主要是在中世紀音樂的基礎上發展起來的，而中世紀音樂又以基督教音樂為代表，其中就有格里果聖歌，歐洲音樂史上有名的無伴奏齊唱樂。基督教音樂在近代西方音樂界的地位和影響仍然非常大。重要的音樂家巴赫、海頓、莫扎特、貝多芬部創作過為數不少的基督教音樂。如海頓就創作過《納爾遜彌撒曲》等十四首彌撒曲。

在東方，音樂在佛教中也是一種重要的宗教藝術形式。佛經法典《法華經》說：「歌唄頌佛德，乃至於一間，皆成佛道。」佛教音樂有供養、頌佛等作用，多用於宗教儀式中。佛樂大體可以分為聲樂和器樂兩種，其中常見的佛教聲樂有四種：獨唱、齊唱、獨唱和齊唱結合、輪唱。

佛教聲樂格式也分為四種，即：贊、偈、咒、白。佛樂在唐代達到了發展的高峰，近人對敦煌卷子中的五百首曲名進行考證研究，發現其佛曲就有：《婆羅門》、《悉曇頌》、《佛說楞伽經禪門悉曇章》、《好住娘》、《散花樂》、《歸去來》、《太子五更轉》、《十二時》、《百歲篇》等兩百八十一首。在歷史上，佛樂對宮廷音樂和民間音樂部發生過重要影響。佛樂往往直接用於宣講佛法，佛樂從一開始，便存在著一種由唱導師在夾唱夾敘中，宣講佛教內容的說唱形式。基督教音樂與此有所不同，一般不直接用於講道，主要用宋烘托和創造教堂恢弘莊嚴的天國氣氛。

（5）文學藝術

宗教文學在世界文學史上的地位和影響也是不能低估的。基督教文學伴隨著基督教而誕生。共代表性著作為《聖經》。《聖經》由《舊約》和《新約》連綴而成，唯有《新約》是基督教的正宗文獻。《舊約》原是猶太教的經典，對它的承繼反映了基督教的信仰根基。聖經文學具有優美的情

致、崇高的風格和濃郁的抒情色彩。它在基督教文學史和世界文學史上皆有十分重要的地位。它是督教文學的泉源和寶庫，後世教會作家無不從中獲取信仰、教義，題材和技巧的營養，創作出感染人心的作品。《聖經》對歐洲文學藝術產生了深遠的影響。在英國，詩人喬叟的代表作品《坎特伯雷故事》、戲劇家莎士比亞的《威尼斯商人》、詩人彌爾頓的傑作《失樂園》等許多文學作品，都取材於《聖經》。

　　佛教文學的代表性著作自然就是佛經。佛經是宣揚佛教教義的，基本上是哲學著作，但含有濃厚的文學成分，分為說理、敘事和故事等類型。佛經故事中也包含有許多民間故事和傳說，這些故事和傳說早在釋迦牟尼傳教時就被用來宣傳佛教教義，廣為流傳。佛經中這些故事和傳說，對中國文學的發展有深刻的影響。中國佛教史上重要而且有影響力的佛經有《四十二章經》、《安般守意經》、《陰持入經》、《大小十二門經》、《道地經》、《人本欲生經》等。這些經書對指導後人修行方面有很大的貢獻，而對於中國的正統文學的影響更是廣泛、深遠而持久，甚至許多表面看來與佛教無關的作品，其實是長期在佛教思想影響下的中國文化的產物，中國的變文、小說、傳奇和戲曲都曾從中吸取素材。佛教文學對中國傳統文化如文學、建築、塑鑄、雕刻、圖畫、音樂、印刷、戲劇都有很深影響。

　　伊斯蘭教文學的成就主要表現在詩歌、散文和故事方面。伊斯蘭阿拉伯的散文最初是用於向公眾講道的一種文體，帶有濃厚的宗教色彩。阿拉伯早期詩歌也融會進濃郁的伊斯蘭教宗教意識，如詩人莫拉維‧哲拉魯丁‧魯米的名著《瑪斯納維》是一部敘事詩集，這本詩集包括大量童話、故事和軼事，但它又深刻反映了伊斯蘭教教義，因此，這本著作在伊斯蘭教中的地位僅次於《可蘭經》和《聖訓》。

　　可見，多種多樣的宗教藝術，不但構成了世界藝術史的重要組成部分，而且對各個地區、各個民族、各個種類的藝術都產生了深遠的影響，從中可以看出藝術與宗教之間的密切關係。隨著人類社會的發展與進步，宗教的影響已經大大減弱，宗教藝術在當代社會中主要是作為歷史文化遺產而存在了。

藝術與科學

　　探討藝術與科學的關係問題，特別是當代科技發展對藝術的影響問題，已成為藝術學面臨的重要課題之一，日益引起人們的廣泛關注。藝術與科學作為兩種不同的文化現象，兩者之間存在根本的區別，然而人類自出現文明以來，兩者就牽扯著千絲萬縷的連繫，特別是現代新技術革命使科技給人類帶來了前所未有的深刻影響，極大地改變著人們的文化生活，對現代藝術也產生了更為複雜的影響。

近年來，藝術與科學的關係討論，作為學術界的一個熱點，已有不同的學術機構舉辦研討會，許多知名的美學家、藝術家甚至科學家，也都在思索藝術與科學的相互關係和相互影響，從而產生了大量關於兩者的具有精闢見解的觀點和著作。比如日本當代最有影響的三位美學家：今道友信、竹內敏雄和川也洋，都曾經著書立說，探討藝術與現代科學技術的關係；諾貝爾物理學獎獲得者，著名的美籍華人物理學家李政道先生也曾說：「科學與藝術是不可分的，沒有情感的因素和促進，我們的智慧能夠開創新的道路嗎？沒有智慧的情感，能夠達到完美的意境嗎？」「藝術和科學的共同基礎都是人類的創造力，它們追求的目標都是真理的普遍性。」

古典文化中的藝術與科學

討論藝術與科學的關係，首先得清楚兩者的概念。一般的，我們所認為的科學，是指自然科學，如天文、物理、化學、生物等，它研究自然，並試圖尋找自然發展的各種規律。而藝術，主要包括文學、音樂、繪畫、雕塑等門類，屬意識形態範疇，以努力發掘人類主觀審美活動為目的。值得注意的是我們今天所理解的「科學」和「藝術」，與歷史上的概念大相逕庭。現代意義上的「科學」產生於十九世紀後半葉歐洲各學科開始分化獨立的時候，在此之前，科學研

究常常以自然哲學的名義出現。而回顧西方在十八世紀關於「藝術」的解釋，當時的知識分子眼裡的藝術，遠遠比現代概念豐富，他們認為藝術是一個包羅萬象的世界，包括了「生產力」、機械、「煙火製造術」，以及關於民族工業產品等等方面。如果再往歷史深處索源，希臘、拉丁語中的藝術這個名詞：arts，指諸如木工、鐵工、外科手術之類的技能或類似技藝。總之，古典文化中，藝術與實用技術，與美，與道德都有一定的關係，藝術與科學處在和諧發展、並行不悖狀態當中，兩者密切連繫，相互融合，並且達到了非常完美的程度。

這裡有大量的實例為證：早在西元前六世紀，古希臘的畢達哥拉斯學派就提出了「美是和諧」的思想，畢達哥拉斯（Pythagoras）在數學研究中發現了弦的長度與音調有一定的關係：在相同張力的作用下振動的弦，當它們的長度成簡單的整數比例時，擊弦之聲是和諧的。畢達哥拉斯對自然的科學觀察卻得到了一個審美的結果，難怪 G·W· 萊布尼茲說：「音樂是人類靈魂從計數中感受到，而沒有意識到這是計數的那種快樂。」而另一位學者 J·J· 西爾威斯更直接地說：「難道不可以把音樂描繪為感覺的數學，把數學描述為理智的音樂嗎？」畢達哥拉斯學派把音樂裡出現的這種數與和諧的原則，當作宇宙中萬事萬物的根源，並提出了「黃金分割」的

理論，同時將這一原理運用到建築、雕刻等其他藝術門類中，以確定美的標準。

科學與藝術之間的這種密切關係，在文藝復興時期更是達到完備的狀態。比如繪畫方面的藝術成就，朱光潛先生就曾經說：「義大利繪畫在文藝復興時代之所以能達到歐洲第一次高峰，在很大程度上是科學技術進展的結果。當時一些重要的藝術家都同時是科學家……文藝復興時代對形式技巧的追求，儘管有它的形式主義的一面……它畢竟是藝術發展史上的一個進步運動，因為它使藝術技巧結合到自然科學，實際上起了推動西方藝術向前邁進的作用。」達文西就是這個時代最出色、最典型的集藝術與科學於一身的巨人，研究他留下的大批手稿，我們可以發現這些遺產既可以當作藝術品來欣賞，同時又能處處發現他隱藏的科學斷想。其中有關花卉的習作，不但精確地描寫了植物的生命，還展現了植物向日性與向地性的科學含義。在他的手稿中，還有一個住宅小區的模型，是他設計的心目中的理想小城：把小區同河流巧妙的結合在一起，創造了一個清潔舒適的生活環境，小區的用光、用色，以及環境、生態等等設計，即便是在五百年後的今天看來，其科學性也可與現代住宅小區媲美。達文西還有諸多研究人體解剖和比例的速寫與分析草圖，在大量數據分析中，我們不得不與他同樣驚嘆人體是造物主賦予的最精

美、最奇妙的傑作。達文西的藝術表現了機械、軍事、植物學、解剖學、地質學、地理學、水力學、空氣動力學、光學等方面的天才想像和創造力，他將自然科學成果運用到藝術領域，同時又以科學的思維方法促進藝術審美心理的建構，他始終堅信：無論藝術還是科學，最首要的本領是以眼睛去觀察。達文西的這種信念也正是文藝復興時期特有的文化情境，大量的藝術家極力客觀地觀察自然、反映生活，了解到藝術是模仿自然、再造第二自然（達文西用過「第二自然」這一術語），應該把藝術擺在自然科學的基礎上。德國文藝復興藝術家阿爾布雷希特‧杜勒（Albrecht Durer）的藝術成就也反映了這樣一種社會風氣，恩格斯（F Engels，西元 1820-1895）就曾高度評價過他，認為他是「在思維能力、熱情和性格方面，在多才多藝和學識淵博方面的巨人」，並且將他與達文西並稱。杜勒熱愛數學，他仔細研究過比例問題，並用於對透視法、對光線和陰影等技法問題的創新研究，他說：「美究竟是什麼我不知道，」但他認為這個問題可以用數學來解決：「如果透過數學方式，我們就可以把原已存在的美找出來，從而更接近完美這個目的。」丟勒的藝術創作有一個重要特點，就是精細、講究科學和數學。

　　直到十九世紀，歐洲人開始對藝術與科學的聯姻提出諸多質疑，問題來自於自然科學飛速發展對傳統觀念帶來的挑

戰，社會進步帶來學科的細化和分工，然而細化和分工又使科學與藝術背道而行，藝術在追求審美中逐漸捨棄對自然客觀規律的探究，科學在追求客觀規律時，又在捨棄事物的豐富性，忽視孕育其中的審美情趣。不過即便是這個時候，也有大量的文藝家大力疾呼藝術與科學的和諧關係，浪漫主義詩人華茲華斯就認為：「詩是一切知識的生命和精華；它是整個科學臉面上熱烈的表情。」英國著名風景畫家康斯特勃（John・Constable）也宣稱要使風景畫成為一門精確的科學，畫畫就是實驗！

　　整體而言，在古典文化當中，藝術與科學的分界線並不明顯，兩者甚至長期處於混沌的狀態，它們開始分家則是晚近的事情。

近代文化中的藝術與科學

　　近代人類社會對科學技術傾注了巨大的熱情，科學技術也使人類擺脫愚昧貧困，改變著人們的生活方式和思維方式。正如恩格斯說的，「在馬克思看來，科學是一種在歷史上起推動作用的、革命的力量。」但馬克思也看到了「隨著人類愈益控制自然，個人卻似乎愈益成為別人的奴隸，或自身的卑劣行為的奴隸。甚至科學的純潔光輝彷彿也只能在愚昧無知的黑暗背景上閃爍。我們的一切發現和進步，似乎結

果是使物質力量具有理智生命，而人的生命則化為愚鈍的物質力量。」儘管科學給人類帶來巨大的利益，但不一定會給人類帶來幸福與美，科學發展的結果，使人擺脫自然控制而獲得解放，同時也使人失去了自然環境與自然本性，與自然界相分離，依附於機器，造成人與人及人與社會的分離，造成人的精神世界貧乏，喪失精神家園，我們看到的結果就是：藝術開始被逐漸剝離宗教的、權力的、實用的功能，而開始純粹成為具有內在創造與審美價值的特殊的人類精神產品，而科學研究則成為一種機械的知識產出活動，受僱於預測和控制的要求。社會生產力快速進步的同時，帶來的卻是如席勒等人所說的「感性衝動」與「理性衝動」的分裂。

藝術與科學之間的對立面日益明顯，有如彭吉象先生在他的著作《藝術概論》中所總結的：兩者的對立表現在實質上、目的上、思維上、具體操作中、成果上等等方面：「從實質上講，科學是人類對客觀世界的知識總和；藝術是人類進行審美創造的最高形式，從目的上講，科學求真，它的任務是揭示事物發展的客觀規律；藝術求美，它的任務是滿足人們精神文化生活方面的需要。從思維方式上講，科學主要運用抽象思維，強調理性因素；藝術主要運用形象思維，強調情感因素。從具體操作來講，科學應當客觀冷靜地對待事物，準確地揭示事物的本來面目；藝術則是一種主觀色彩很

濃的創造活動，它除了反映生活外還評價生活與表現情感。從成果上講，科學理論應當具有普遍性，放之四海而皆準；藝術作品必須具有獨創性，真可謂前無古人後無來者。」藝術與科學的這些本質區別，應當說自人類產生這兩種文化現象以來就一直存在，只是在古典文化當中，兩者在文化心理上是相一致的，更多的人相信科學研究工作就像藝術家的創作活動，其中都充滿了激情，突現了真理和意義。而近現代以來，在科學的名義下，工業社會造就了一大批喪失個性的，沒有審美情趣的，標準化的人，越來越細密的科學探究卻往往使人迷失心靈的方向，驗證了一些哲學家預見的「無意義」感和「荒謬」感。科學的單方面發展造成了非人性化的弊端，如與植物打交道的生物學家，植物在他們眼裡常常只是一種認知意義上的關係，無所謂形態上的美與醜，特別是分子生物學家關心的是植物基因或植物碎片，卻可能忽視了宏觀層次上的自然美。而藝術的單方面發展也付出了代價，突出表現是現代藝術與後現代藝術過度宣洩和濫用情感。

　　藝術與科學，曾經那樣志同道合，卻因為人類文明的進步在文化心理上背道而馳了，特別是在一些敏感的學者眼裡，兩者的關係發展顯得更為悲觀。席勒（Friedrich Schiller）在十九世紀快要來臨時痛苦的預警：「如今是需要支配一切，沉淪的人類都降服於它那強暴的輪下。有用是這個時代崇拜

的大偶像，一切力量都要侍奉它，一切才智都尊崇它。在這架粗糙的天平上，藝術的精神功績沒有份量，失卻了任何鼓舞的力量，在這個時代的喧囂市場上，藝術正在消失。甚至哲學的研究精神也一點一點地被奪去想像力，科學的界線越擴張，藝術的界線就越狹窄。」的確，科技革命帶來極大豐富的物質世界同時，是以精神食糧為代價，人類生活似乎顯得得不償失。然而，這種終極意義的困頓，很快就因文明的又一次迅速進步而消解。

藝術與科學分裂的結果，只會給社會、給人類帶來更多弊端，分裂的關係需要修正，隨著各學科的進一步完善要求相互之間交叉整合，大量哲學家、思想家、科學家、藝術家開始重新倡導藝術與科學的統一，意識到藝術與科學在深層內核上，在終極目的上仍然保持著一致性，正如愛因斯坦所說：這個世界可以由樂譜組成，也可以由數學公式組成。

以國際上的科學教育為例，幾十年來的改革方向一直向著力圖更多的溝通人文與科學而努力，科學教育改革的內容，也越來越多的增加人文理解的因素。越來越多的人清晰地意識到，科學單向度純粹中性的求「真」是不可能的，文化因素、宗教因素、社會因素的「求美」的參與，才可能使科學達到完善，藝術與科學在深層內核上保持著一致性，科學家和藝術家的創造，無論是用理性方式掌握世界，還是用

第五章　藝術與社會

審美方式掌握世界，總會自覺或不自覺地實現著感性與理性的統一，創造主體都有強烈的求知和審美的慾望，科學借助藝術的想像力可以突破固有的思維框架，實現概念的跳躍；藝術借助科學的幻想和理性思考可以突破感性的直覺，實現情感的跳躍。

　　藝術與科學的重新整合，使現代文化受益匪淺，比如現代科學技術對藝術的創作和研究產生了深刻的影響，表現在新技術的應用上，新藝術視野的拓展上，新審美心理的形成上等方面。

現代科技與藝術

　　十九世紀末尤其是 1950 年代以來，現代科技的迅猛發展，對藝術創新產生了深遠的影響。藝術家們大都相信，受惠於現代科技的飛速發展，新色彩、新材質、新工具、新方法、新觀念等將會使創作面臨更豐富的選擇，藝術創造力和想像力也將獲得更為廣闊的發展空間、更多的形式表現空間，以展示人類文化生活的浪漫和風采。這裡將現代科技對藝術的影響歸納為三個方面：

　　首先，現代科技對藝術的影響，表現在為藝術提供了新的技術手段，促成新藝術形成的出現。現代藝術較之古典藝術形式內容的增加，主要得益於藝術創作中技術手段的不斷

更新，電影、電視、網路藝術等等，都是新興的藝術門類，它們的出現和完善並不是偶然的，而是建立在現代科技在聲學、光學、電子學等方面取得的重大成果基礎之上。

比如電影藝術，它的誕生，容納了太多科學家、機械師等人的不懈研究和發明創造。從西元 1825 年英國人費東和派裡斯博士發明「幻盤」，西元 1832 年比利時的約瑟夫和奧地利的斯丹普弗爾同時發明「詭盤」，西元 1834 年英國人霍爾納發明「走馬盤」，到西元 1839 年攝影技術發明，西元 1840 年縮短曝光的技術發現，再到西元 1877 年，法國人雷諾製造了「活動視鏡」，進而在西元 1888 年創造了他的「光學影戲機」以及西元 1882 年法國生理學家馬萊發明了「攝影槍」，幾乎在同一時期愛迪生發明的「電影硯鏡」，終於由法國盧米埃爾兄弟在西元 1894 年底研制成第一臺比較完美的電影放映機，成功地把圖像投射到了銀幕上。經過那麼複雜艱難的發明過程，得到的影像較之我們今天所獲得的欣賞效果還相距甚遠，自電影誕生以來的一百多年時間裡，電影技術又從無聲到有聲、從黑白到彩色，乃至寬銀幕、立體聲、數字特技等等的不斷改良，一次次的科技完善，才成就了電影這門二十世紀最富有魅力的藝術。除了電影藝術，科技發展派生出的新藝術門類還有動態藝術、電子藝術、光影藝術、視幻藝術等等形式，這些新的藝術門類，其形貌己脫離傳統的繪

畫、雕塑範疇，其動態、形象、光色、音響等效果都給人以嶄新的感受。

現代科學與藝術緊密融合，使藝術門類大大增加。藝術緊跟時代，更貼近生活，表現形式多姿多彩，前景不可限量。

其次，現代科學技術對藝術影響，還表現在促進藝術創作方式的更新。現代藝術不但在門類上花樣翻新，運用的高科技手段前所未聞，即使是傳統藝術形式的創作，也被科技賦予新的方式。

目前一種名為 Techno 的音樂風格正成為新的音樂創作潮流，推進這一風格的音樂人主張取消使用傳統的樂器，而是將以前所有的音樂和聲音都作為採樣對象，把這些聲音放在電腦裡進行拼貼，從而賦予這些聲音新的內在邏輯關係，達到審美的目的。這種拼貼的手法在美術中也應用廣泛，如今報刊雜誌上常見的「舒同體」字樣，就是製作者利用電腦採集書法家李叔同的字體特點，加以拼貼組合成的。當然，電腦在藝術家手中不僅僅是拼貼組合工具，藝術家還利用二維、三維電腦動畫系統和數字編輯系統所提供的功能進行創作，從事影視設計的藝術家們，只需要坐在電腦桌前使用關於文字、圖形、聲音和動畫等的電腦軟體，就可以進行創作，如分形藝術，透過電腦繪畫，與一般手工繪畫不同之處

在於，它充分利用數學公式，透過數學計算求得每一個像素的「數值」（不用掃描儀），把眾多像素組合起來構成奇妙的數理圖形，展現數學世界的瑰麗圖景，從而在建築裝飾、紡織印染、廣告設計等方面都獲得了許多潛在的應用價值。除電腦已經並且將會更有效地為藝術創作服務之外，其他科技領域的革新給藝術帶來的新方法同樣不能小覷。藝術家從古到今一直在力求發掘自然美，而電子顯微鏡及原子顯微鏡使他們驚喜地發現原來不被肉眼所察覺的微觀世界也是如此的神奇美妙，那些細胞分子、原子所呈現出的色彩和結構竟如此完美。而現代攝影技術，可以捕捉瞬間即逝的景象，所以才有著名的「牛奶花冠」，清晰展現牛奶滴下時濺起的形狀：圖案化的圓形奶花，猶如莊重典雅的皇冠。關於藝術創作方式的更新，還有一點值得注意的是，在電腦網路終端，每個人都可以進行交互式的藝術創作，從而超越以往以藝術的審美價值單方面依靠藝術家提供的局限。電腦網路提供了大量藝術素材，在一定的程式下，參與者對這些素材按照自己的方式重組，在這種重組過程中展現和完成藝術價值，從而實現互動創作的目的。

再者，現代科學技術對藝術的影響，還表現在開拓了新的藝術傳播手段。以影片技術和電子傳播技術為基礎的電視網路，是藝術得以廣泛傳播的有效手段。影片技術和電子傳

播技術可以將圖像和聲音以模擬或數字方式轉換成電子波，接收裝置透過解碼器，將電子波還原成圖像，這套技術消除了人們對獲得藝術審美的區域和場地的限制，人們坐在家裡透過電視轉播就可以欣賞到音樂會、歌舞表演、戲劇、藝術展覽、電視劇、電影等影像。除了電視網路、電腦網路時代的到來，為藝術帶來了更為快捷的傳播方式，電腦網路將傳播客體處理為 0 和 1 的編碼進行表達和傳輸，隨著微電子芯片的快速提高，作為編碼處理終端的電腦容量和處理速度也在不斷提高，借助於光纖通訊技術，這一網路正向世界性範圍擴展。電腦網路較之電視網路更先進的是，電腦不但是接收處理資訊的終端，同時還是發訊息的源頭，藝術不但可以透過它得到廣泛傳播，而且可以達到互動式藝術創作的目的。現代高科技為藝術提供了新的傳播手段，更重要的是為藝術提供了前所未有的文化環境，有了高科技網路，不僅使得藝術可以達到世界任何一個角落，為藝術贏得前所未有的審美人群，而且便捷的傳媒，有利於各地藝術家們互相切磋和學習，促進整個人類藝術的發展，實現藝術生活化、普及化的趨勢。

除了以上提到的三點，現代科學技術對藝術的影響還表現在新的審美心理的形成、新的美學觀念的形成等方面，電影的誕生就同現代科技引發新的審美觀念息息相關。電影誕

生之前，相對論和量子力學構成的現代物理學，使人們產生對時空、空間和物質、運動相互作用的新觀念，電影史前期的科學家、發明家們才逐漸發現符合這一新的科學觀的審美語言 —— 電影，從而實現「運動的光學幻覺」，實現了藝術與現實幻象真實的追求。又如機械化的大生產萌發了立體派和未來派的審美意識；強化的商品意識孕育了達達主義；動物遺傳工程研究的進展促使超現實主義的產生等等。現代科學領域的資訊論、系統論、控制論、模糊數學等觀點和方法，已經被大量應用到了藝術創作和研究的當中，成了藝術創新和藝術審美的重要手段。藝術與現代科技還相互融合和滲透，科學藝術化，藝術科學化，兩者的獨立性在人們的日常生活中被取消，如新興的現代工藝美術 —— Design，旨在實現實用功能與審美功能的生活化、普及化，對人類生活產生了深刻影響，現代工藝美術與傳統的實用工藝不同，建立在科學技術的基礎之上，使家具、服裝、食品、交通工具、裝潢、廣告等等日常消費實現藝術與科技的雙重享受。

　　現代科學技術對藝術的影響是全面的，現代藝術獲得前所未有的翻新速度，然而，這種影響也不全都是積極的，現代藝術批評家面對藝術現狀往往憂心忡忡，比如商品化傾向的通俗藝術，往往導致大眾的審美水準下降；而數字影視作品運用了太多高科技術，使觀眾的感官都被刺激得麻木了，

第五章　藝術與社會

並且此類藝術往往只強調技術，忽視了從生活中汲取營養，使創作失去重心，喪失主體審美意識。現代科學技術這柄雙刃劍怎樣更好更有效地為藝術服務，正是現代藝術界時刻警覺的新問題。

民俗藝術

　　從廣義上講，民俗藝術是與傳統文化緊密相連的。它是發生在人類社會各個時期各種生活的集中展現，作為一種對生活現象的考察與檢視，實際上這種研究本身就是一門關於傳統文化的學問。

　　儘管人們並不一定意識到他們自己的生活對整個社會構成多大的意義，民俗藝術在不同種族、不同社會所扮演的角色有多麼重要，民俗藝術在人類日常交流中的「表演」對文化的傳播和保存又是一種什麼樣的意義和作用。但我們知道，產生於生活的民俗習性、營造裝飾、節慶禮儀、言談舉止等等都可以作為一種民俗事象的研究對象，而且其中還包含和傳達著重要的文化資訊。

　　那麼，在進行民俗藝術研究時，不能忽視。既要掌握其內在的核心問題 —— 民俗藝術與本民族文化傳統之間的深刻關係，討論由傳統文化滋養與浸潤著民俗藝術的內在精神實質；又要對其進行詳盡入微的勘察和調研，以解釋民俗藝術的起源、發展、功能、特點以及一些相關的基本含義。

文化傳統與民俗藝術

　　在前文中「人與文化」已就文化的語詞進行過梳理，從中不難發現文化概念寬泛且意涵深厚，但可以肯定的是，幾

第六章
藝術大觀園

乎所有的人文科學都定義過文化。只是作為藝術文化學的方法要求我們應該把一切藝術實踐，無論是產生於何時、何地、哪個民族，都將視其為一種文化現象。

正如人文科學都是把文化現象作為自己的研究對象，如文學研究的是文化中的文學現象；語言學研究的是文化中的語言現象；社會學研究的是文化中的家庭、社會組織結構及其形態等現象。研究文化現象的角度各有不同，方法也不一樣。同樣，藝術文化學也是將文化現象作為自己的研究對象的。

但是，從藝術文化學的角度來說，文化現象是作為社會的文化表現形態而存在的，與之相伴隨的文化是先輩傳承累積下來，並不斷發展著的。因此，文化是一種動態的過程，是人們的生活方式和表達方式的總和。

依照這種觀點，當人們談到中華文化時，首先想到的是展現華人身上的那些之所以被稱為華人的生活方式。這裡所謂的生活方式包括能展現出某種文化特點的物質層面和精神層面的所有內容，如華人的飲食、節日、服飾、建築、藝術，華人的生活習慣、宗教信仰、思維方式、價值觀念和世界觀等，正是這種種的因素把我們造就成了一個文化意義上的華人。其次，中華文化還表現在華人獨特的表達方式。例如怎樣借助於其特有的語言、文字、行為、藝術和物質形式而展現出自己的文化特點的。

第六章　藝術大觀園

　　其次，文化一直處於發展的變化之中，這種變化的動力來自其內部結構調整與發展外部條件改變產生的影響，一方面是科技的進步以及由此帶來的生產和生活方式的改變，觀念的更新和意識形態的變化等；另一方面還來自於外來文化的衝擊和干擾，如宗教思想的滲透和種族信仰的不同而引發的爭端，甚至是戰爭的動盪造成的影響。文化永遠都不是靜態的，而是活動的，是不斷發展著的。

　　從根本上說，文化既是持續不斷的發展的，同時，文化亦是相對保守的。因為，在相當長的一段時間內，文化會處於一種相對持續的穩定狀態，正所謂萬變不離其宗，中國文化的發展就是一個自我進步同時又對外來文化兼收並蓄的過程，綿延數千年的中國傳統文化正是因其歷經漫長的歷史發展又不斷地吸收外來文化的精華而發出燦爛的光芒。

　　按照藝術文化學對文化的解釋，文化是一種動態的過程，是人們生活方式和表達方式的總和。那麼「傳統」也應該被看作是一種過程，同時傳統具有歷史性、地域性和持續性的特點，主要指的是文化現象的傳播方式和途徑。既然文化是人的生活方式和表達方式的總和，它歷經累積和傳承得以留存，由此可見，文化與傳統是不可分離的，於是，傳統與文化常常被稱為「文化傳統」或「傳統文化」。

　　文化傳播的方式是多種多樣的，無論是官方的或是非官

方的，正式的或非正式的，口頭的或是書面的等等，都可視為文化傳播的方法。

通常來說，傳統必須是一種約定俗成的帶有普遍意義和典型意義的事物，而不是僅僅局限於個人的體驗和行動。中國傳統文化必須植根於中國文化的歷史長河之中，並在中國文化漫長的發展過程中逐漸形成，為大多數的中國人所擁有，展現著中國文化的精神和特點。例如：「作為口頭文學的主要類型，諺語是中國人幾千年來生產生活經驗的總結，所以諺語雖然沒有具體作者，但卻在人們的成長過程中造成重要的作用。」又如中國地域遼闊，民間戲曲種類繁多，內容亦豐富多彩，唱腔也是各有不同。這些琅琅上口、韻味十足的唱腔吸取了當地的民謠、山歌、號子的養分，題材大多源自口頭文學，表達的是人生悲歡離合、生死愛恨等，深受百姓的喜愛。

文化的傳播方式可能是書面的、文字的、口頭的、實物的等多種多樣。因此，民俗文化的傳統性強調的也是以「口頭」或「行為」或「風俗」或「物質」的形式為媒介的傳播方式，如民間神話、故事和傳說，就是以口頭形式將其傳出去，而非作家的創作或其他書面文字形式流傳的文學作品。

人類獲取知識和觀念的途徑有很多種：有從學校教育當中獲得的，被稱之為正式途徑的一種；也有透過非正式途徑

獲得的，比如透過耳濡目染的方式，在與人交往的過程中不經意地獲得的習慣性的知識能力。從這個意義上講，具有傳統性的文化現象更多的是以非正式的途徑傳播獲得的，如孩子透過「模仿」和「重複」從父母那裡獲得的行為習慣等。並沒有人刻意地向我們傳授如何過春節，但我們都知道該怎樣過春節。因為我們生活在一種社會環境，在我們的成長過程中，我們會不由自主地模仿和重複父母或周圍所有的人的過節方式。「模仿」和「重複」是我們成為文化人的一個必經途徑，它是如此的普遍和自然，以至於我們根本意識不到正在接受和傳播一種文化的東西。這就是文化傳統性所展現出的文化觀象傳播途徑的非正式性的特徵之所在。

　　值得關注的是 —— 傳統文化具有頑強的生命力。它具有持續性和連貫性的特點。從這個角度出發，傳統與時尚相對立，時尚往往是短暫的、瞬間即逝的，但傳統卻是經久不衰的，可以超越時空的限制，呈現其永恆的生命力。例如，隨著改革開放的不斷深入，西方文化對中國的滲透日益普遍，當今許多年輕人開始喜歡和接受西方的節日，因而很多人擔憂有朝一日中國的傳統節日將會被西方的節日所替代。其實這種擔心是多餘的。年輕人過西方的傳統節日，多為滿足好奇心和追求時尚所驅使。而中國的傳統節日裡儲滿了幾千年的文化資訊，承裁著厚重的民族情感。傳統習俗不是人們想

丟就能丟掉的，想忘記就能忘記的。一旦人們的獵奇心理得到滿足，追求時尚的新鮮感消失後。西方節日將被忘記或是被另一種時尚所替代，而後者卻不定是西方的，有可能是一種源自中國古代的民俗形式。也就是說，外來文化要取代本土文化的先決條件是：它要能夠滿足和補充本民族的某種需要，並逐漸被消化，但這需要一個相當長的歷史過程。

從某種意義上說，民俗藝術是傳統文化的組成部分，作為一種文化現象，它存在於一個民族和人群中的共同生活方式體系，其中，包括與之相匹配的思想觀念、語言表達、風俗習慣、行為規範和倫理道德等體系的規約和支配。民俗藝術產生於民間，它是人們生活方式和表達方式的匯聚，因此，民俗藝術往往具備了強烈的文化意涵。

當人類祖先開始意識到交流的必要性並嘗試發明各種交流工具時，文化也就開始產生了。人類最早是借助於語言、動作和表情來進行面對面的交流的，因此，語言成為人類最重要的一種交流符號。後來，隨著社會發展和交流需求的增加，人們又發現了用於交流的其他符號系統，如文字、繪畫、雕刻、舞蹈、儀式、服飾、音樂、戲曲等，同語言一樣，任何一種交流方式都是應運而生，都是必要的，都有其特定的意義。

交流方式的不同，或者說由於人們在交流過程中選擇使

用的不同符號系統，造成文化的傳播方式也是多種多樣的，有的是以文字的形式傳播的，有的是以繪畫的形式傳播的，有的是以音樂的形式傳播的，有的是以舞蹈的形式傳播的，所以說，文字、繪畫、雕刻、音樂、舞蹈、服飾等等就都成為了文化的載體。隨著歷史的發展，人類又產生了研究文化的願望，但因為文化的傳播方式不同，或者說文化的載體不同，人們研究文化時選擇的對象和角度也就不一樣：有的著重研究文化中的語言、文字和書面文學創作，有的研究文化中的各種民間藝術形式，有的研究宗教信仰與群體生活的不等，使整體文化研究領域呈現出百花爭豔的景象。

正因為民俗藝術是作為傳統文化的組成，在了解民俗藝術與傳統文化之間的相互關係時，不能忽視對文化做全面的、整體的了解，必須要深入地理解一個社會中不同層次的文化。

即使是在同一文化傳統的內部，彼此之間的差異也是十分明顯的。就中國文化而言，由於其表現形式和傳播方式的不同，許多人文學者將其劃分為三個不同層面：民間文化、通俗或大眾文化、菁英文化。這三大部分構成了中國文化的總和。從這個觀點出發，可以這樣認為，菁英文化處於最上層，中間部分是通俗文化，最下面的是民間文化。民間文化是傳統文化的基礎，通俗文化與菁英是建築在民間文化基礎之上的。

正如人類學家泰勒所說的：「人作為社會成員而獲得的種種能力和習慣，例如知識、信仰、藝術、道德、法律、習俗以及其他等等所形成的一個複雜的整體。」但是，作為社會的成員，人們在接受和獲得各種能力和習慣的方式上都是不盡相同的。比如說，菁英文化的傳播往往需要特殊的教育和傳播方式，需要專家、學者的指點和個人的潛心研究，從而才得以將文化上升到理論的高度；而通俗文化則只需要普通的或大眾的教育傳播形式，對文化只限於趨同與接納並付諸於實踐；民間文化則是人們透過日常生活中的耳濡目染的方式自然而然地接受的，或透過口頭，如透過諺語獲得為人處世之道，或是透過風俗和物質的傳播形式，接受某種約定的傳統習俗、生活方式等。這些人們往往不需要刻意地去學，只是自始至終地生活在其中，便會成為這種文化背景下的一個成員，並不自覺地成為這種文化傳播者。

如此看來，菁英文化和通俗文化中包含著人們對文化的理解與提煉，而民間文化則更多地表現為傳統文化的自然形態。菁英文化與通俗文化是建立在民間文化的基礎之上，民間文化卻有其自身發展的內在邏輯和結構，三者之間並行發展，同時又互相影響、互相滲透、互相依存，共同構成傳統文化的主體。

民俗藝術儘管只是傳統文化的一部分而不是全部，但因

它具有強烈的地域性、傳承性和意向性的特點，既是文化物化形態的表現，又是文化意識形態領域的集中展現。由此可見，民俗藝術成為科學地研究文化傳統的重要組成，透過對民俗藝術系統的研究，可以全面地、多層次地掌握整個人類文化的結構系統，詳實而確證地對文化問題做出客觀公允的解釋。

民俗藝術與民俗生活

如上所說民俗藝術作為傳統文化的重要組成部分，是人類生活的累積，作為文化的承載，它凸顯出與民間文化的緊密相連，與飲食、禮儀、起居、勞作、成長、婚嫁、喪葬等一套完整的系統相關。民俗藝術產生於人類生產勞動和生活習性之中。

民俗藝術產生於民俗生活之中，民俗藝術與民俗生活共同構成了民俗這一概念的共同點，鐘敬文教授曾說到：「首先是社會的集體它不是個人有意無意的創作。即使有的原來是個人或少數人創立或發起的，但是也必須經過集體的同意和反覆履行，才能成為民俗。其次，跟集體性緊密相關，這種現象的存在，不是個性的，大多是類型的模式的。再次，它在時間上傳承的，在空間上傳的。即使是少數的新生的民俗，也都具有這種特點，總之，這種社會文化現象一般來說

是集體的類型的繼承的和傳的。在這種特點上，它與那些一般文化史上的個人的特定的一時的（或短時的）文化產物和現象有顯著的不同。」此外，烏丙安教授認為，民俗是「各民族最廣泛的人民傳承事實」，具體的說，（一）「是世代傳襲而來的，同時繼承了現實生活中有影響的事實」；（二）「是形成了許多類型的事實」；（三）「是有比較穩定形式的事象」；（四）「表現在人的行為上口頭上心理上的事象」；（五）「是反覆出現的深層文化事象」。作為民俗功能屬性的概括性陳述，他們的相同見解是很有見地的，是我們進一步了解民俗內涵的基礎。

根據民俗的根本屬性和它的根本概念，可以給「民俗」這樣下定義：民俗是具有普遍模式的生活文化。生活文化豐富多彩多樣，其中只有那些展現著普遍模式的事象才是民俗。首先，這些事像是模式化的，也就是說它的形成，它的結構，作為一個相當穩定的統一體，被人們完整地在生活中重複。其次，它們在社會生活中，在特定社區生活中，在特定的群體中是普遍的，也就是說它在群體中是共知共識，共同遵循模式的必然不是個別的，是一定範圍內共同的。

民俗是生活的基本構成。民俗是生活文化的結晶，是社會教化的基本內容。民俗是生活的內存，是生命活力循序奔流的既定程式。換言之，民俗藝術亦是生活文化的載體，是

生活文化的構成部分，民俗藝術折射著普遍模式的生活文化內涵。還因民俗生活是民俗主體把自己的生命投入民俗模式的構成活動過程。是人生的基本內容：婚喪、起居、休養、生息，民俗生活構成了人類生活的基礎。

　　民俗藝術反映的是民俗生活的外化形式，是民俗生活的集中展現，並與其他民俗生活內容共同組構生活文化的現實圖景，它是社會成員按既定方式對文化的參與。如果說生活文化是集體累積的精神財富，民俗生活是個人的現實存在。那麼，民俗藝術既反映了群體的普遍模式的生活文化。觀念趨同與審美的同一性，又明顯地銘刻了個體的現實存在的印跡，由於加入了人的因素，事象成其為藝術。例如：中國傳統的四大傳說，孟姜女、梁山伯與祝英台、白蛇傳、牛郎織女，千百年來在民眾中廣為流傳，除了這些題材無一例外的透過對人生愛情堅貞的頌揚，寄託對美好生活的嚮往，並反映了女性的力量。這些傳說對於於民眾來說耳熟能詳，並透過說書戲曲繪畫雕刻音樂等形式廣為傳播。事實上，此類故事或傳說，由於地緣的關係和人的參與使之各地出現的同一類型的民俗藝術表現出情景和形象都有所不同，細分到曲調、唱腔、動作、妝扮等結合了地域文化的特點，還因為人的參與使民俗藝術顯現出屬於人的本能性，源自於本體性的力度，它具有強烈的個性色彩和性格品質。

民俗藝術的表現形態與特徵

從藝術文化的三個角度來說，民俗藝術猶如民俗生活形態顯現出風格變化多樣，形式內容異彩紛呈的特點，大致可分為兩大部類：口頭民俗藝術、禮儀民俗藝術。

（1）口頭民俗藝術

所謂口頭民俗學就是指口頭形式流傳和保存的民俗事象，主要包括敘事民俗學（神話、故事、傳說）、語言民俗學（諺語、謎語、俗語詞、歇後語）和音韻民俗學（民歌、民謠、故事歌、史詩等）。

神話

神話，簡單地說就是一種「神聖的敘述」。是關於神的故事，是對世界起源、創造、文化以及所有的一切被依順序地創造出來。神話的目的在於表達和強化一個社會的宗教價值和規範，同時也提出了可以借鑑的行為模式。神話還具有確立儀式的有效性和神聖性的功能，神話通常是被放置在宗教儀式當中的。人們在儀式中暗示和傳達神話，目的在於維護世界秩序，防止世界復歸於混沌當中。神話和儀式的意義還在於重現神在創造世界時的情景，彷彿把創世的瞬間搬回到眼前，人們可以再一次接受神的惠顧，如治癒病人等。透過這種方式，使得保存在神話中的有關神在史前時代所創造

223

出來的秩序模式得以重新演示，並成為人們效仿的範本。

中國著名神話學家茅盾認為，神話是「一種流行於上古民間的故事，所敘述者，是超乎人類能力以上的神們的行事，雖然荒唐無稽，但是古代人民互相轉述，卻信以為真」。美國的民俗學家布魯範德認為：「神話是一種傳統的敘事散文。在其流傳的社會中，神話被認為是在遙遠的過去曾經發生過的真實事件。」雖然關於神話的定義說法眾多，但歸納起來，人們對神話的認知在很多方面是相似的，神話被看作是「真實事件」，敘述的是發生在遙遠的古代的事件，主要人物都為「人格化」的神或動植物等等。例如，盤古神話講述了天地是如何被開闢，世界是怎樣形成的。女媧造人的神話則講述了女媧造人的過程。這些神話描述詳細，敘述起來生動可信。

傳說

傳說是一種常見的民俗學類型，其內容非常廣泛。傳說屬於散文敘事體，像神話一樣，無論是講述者還是聽眾都認為傳說是曾經發生過的事實，儘管傳說的構架通常是基於傳統的母題或觀念，因而具有程式化的傾向。但是傳說產生的年代比神話要晚得多。傳說的世俗的成分要多一些，神聖的成分要少一些，傳說中的主要人物是人類。為此西方人類學家巴斯科姆認為：「傳說的內容從性質上有一部分是具有神聖

性的，如關於某一個民族的遷移、戰爭、勝利以及民族或部落英雄、首領和帝國將相的英雄業績的傳說。」有一部分傳說是純粹世俗的，如當代城市傳說關注的是城市生活中的兇殺、暴力、恐怖活動和其他與之相關的危險社會現象。

由於傳說產生的年代比較接近人們的生活時代，傳說中的人物又多為有名有姓的歷史人物，發生的地點也是人們所熟悉的，因此，人們對傳說的真實性的接受程度遠遠大於人們對神話的真實性的接受程度。這實際上是一種誤解。因為，傳說並非歷史，亦不完全是事實，無論是從結構方式還是從情節發展上，傳說都具有一種程式化的傾向。

有時候，傳說又被稱為「信仰故事」，因其在某種程度上為迷信或傳統信仰存在的合理性和可信度提供了有力的印證。與神話和故事相比，傳說的地方色彩濃厚，也就是說，傳說是一種極易被地方化的民俗事象。神話和故事重在強調事件的發生、發展過程，忽視事件發生的地點，而且最大限度地使事件發生的場所與現實生活之間「陌生化」、「距離化」，從而突出了事件的非現實性。而傳說非常強調事件發生的地點的「真實性」，儘量使事件發生的場所與人們的生活環境相一致，而且環境越一致，傳說的可信度也越高，也就越能吸引入，令人產生共鳴，從而促進傳說的傳播。因此說來，傳說具有強烈的歷史性、社會性和現實性的特徵。

在我們生活當中，常能聽到此類的傳說——講述發生於過去的與此地有關的事，通常故事中的事件有前因後果，如主角因善良和勇敢得到神仙的幫助，最後是好人有好報的結局。傳說與許多「神蹟」相關聯，如關於「仙人」、「聖人」、神或宗教人物的傳說，講述著神仙是如何顯勝的、顯靈的，他們或者扶弱濟貧，或懲惡揚善，或醫術高超起死回生，挽救生命，或充滿著對不公正的嬉笑怒罵，與孩童的逗趣玩鬧等，如八仙的傳說、狐狸精顯靈等。

民間故事

民間故事也是散文敘事體的一種，是一種以傳統的口頭形式流傳和保留的虛構故事。有時候民間故事又稱為幻想故事。與神話和傳說不同，無論是講述者還是聽眾，都認為故事是虛構的，從來沒有發生過，也不可能發生過。

民間故事的虛構化和幻想性的特徵表現為：故事中的人物和事件都非常不具體，例如故事的主角或以數字代稱，或以職業為名，如張三、李四、王五或如張打鵪鶉、李釣魚等。故事的開頭總是「從前」、「在很久很久以前」、「在一個很遠的地方」或「在一個小村子裡」等等；故事的結構、情節發展是程式化的：除了具有程式化的開頭，三段式的敘事結構也是民間故事的顯著特徵，如《小紅帽》、《三隻小豬》中，大灰狼先後三次嘗試，最後得逞的結構；民間

故事一般都有一個大團圓的結尾；因其宗旨總的來說是懲惡揚善，因此，善良、弱小的一方總能戰勝邪惡、強大的另一方，無論遭遇什麼樣的艱難困苦，主角都能憑藉自己的正氣和毅力取得最終的勝利。

諺語，謎語，繞口令

同樣產生於豐富的民俗生活，通常說來，諺語、謎語、繞口令等口頭形式可以被定義在俗語民俗學的名下。但詳細考量又能發覺它們之間既有連繫又有區別。

諺語，就是用一句結構完整的話來概括的真理或哲理，有時以字與詞的組合、對仗的方式出現。諺語是一種常見的俗語民俗學的形式，在日常生活中隨處可聞。人們往往會在各種場合中使用諺語，並以此用來作為裁定一件事情的標準，如「金無足赤，人無完人」、「船穩不怕風大，有理走遍天下」、「上梁不正下梁歪」、「江山易改，本性難移」；或者作為勸諫某人的箴言妙語，例如「吃一塹，長一智」、「世上無難事，只要肯登攀」；或為自己的過失辯解，如「智者千慮，必有一失」、「賢臣擇主而仕，良禽擇木而棲」等等。

謎語，就是民間口頭流傳的「傳統」問題或者說難題。這裡所說的「傳統」是指以口頭形式在民間廣為流傳，並且屬民間世代傳承的謎語，而不包括文人墨客的文字遊戲。謎

語意在考驗人的智力水準和反應能力。一般謎語分為謎面和謎底：謎面常常透過一句或幾句話、一種或幾種物體、圖畫或姿勢來表達或表現事物的特徵，其手法是故意設置很多障礙來迷惑猜謎者以掩蓋謎底，謎底一般提示謎面所暗指的事物。例如，一面鏡子亮晶晶，走遍天下照古今（月亮）；有臉無口，有腿沒手，又吃肉又喝酒（桌子）；大哥把燈照，二哥把鼓敲，三哥撼大樹，四哥用水澆（閃電、雷鳴、颱風、下雨）等等。

　　謎語通常把一些不可能發生的、相互對立的事情組合在一起，實際上反映了人類的一種思維結構方式。正因為我們的世界充滿了矛盾和對立，但在人類的思維活動中，人們往往傾向於尋求一種仲介物來緩和或者化解這種矛盾，謎語正是這種思維活動的結果。

　　繞口令，是一種傳統的口頭語言遊戲，主要是把讀音相近或相似的文字組合在一起，使對方能在不出現錯誤的情況下準確地、迅速地讀出一些拗口的語句。繞口令的主要對象是兒童，內容多誇張、荒謬，無一定有邏輯性。例如：「班幹部管班幹部」、「吃葡萄不吐葡萄皮，不吃葡萄倒吐葡萄皮」。但也有一些繞口令文字排列巧妙，不僅拗口，具有一定的發音難度，而且又很具體，具有一定的故事性。例如：和尚偷羊，娘追和尚。和尚背著羊，娘追著和尚。這裡有趣

的是，上述這段繞口令設置的陷阱是「羊」、「娘」兩字，讀錯後就會引起鬨堂大笑。這種期盼別人出錯的心理又被一種很機智的方式來消解了倫理道德的關係。錯誤的表述帶給人們一種愉悅的心情。這種產生於民間生活的休閒娛樂方式，使得人們在極度放鬆，沒有任何心理障礙和約束的情況下，享受著先人的智慧和創造及自身價值的實現。

民間歌謠

歌謠的定義有多種。最早，古人對歌謠的解釋是將「歌」與「謠」區分開的，如「曲合樂曰歌，徒歌曰謠」（《毛詩：故訓傳》）和「有章曲曰歌，無章曲曰謠」（《韓詩章句》）。

那什麼是徒歌，什麼是合樂呢？

一種觀點認為：所謂合樂，指的是有樂曲、有伴奏，當然就是指民歌了；徒歌，因為是無樂曲、無伴奏，當然指的是民謠。

另一種觀點認為：古人所謂的合樂，指的是須有音樂伴奏的演唱形式，因此應該不單指民歌，其中可能還包含有俗曲、戲曲的意見：而徒歌指的是無音樂伴奏的演唱形式，其中可能包括民歌和民謠兩種類型。民謠當然不需要有音樂伴奏。民歌是「隨口而唱的淺近之歌，通俗簡易」，也不一定需要有音樂伴奏。「普通所說的歌謠，就是民間所口唱的

很自然很真摯的一類徒歌，並不曾合樂，其合樂者，則為彈詞，為小曲這些東西。所以，現在所說的歌謠應該是古人所說的謠，也就是徒歌。」

還有一種觀點認為，歌謠的意思就是民歌。周作人認為：「歌謠這個名稱，照字義上來說口唱及合樂的歌，但平常用在學術上與『民歌』是同一的意義。」

鐘敬文先生的定義是：「（歌謠）屬於民間文學中可以歌唱和吟誦的韻文部分。」因此，歌謠所研究的內容必須具備三個特點：一是韻文體，另一點是可以歌唱或吟誦，第三必須是以口頭形式流傳和保留。民間歌謠是以口頭歌唱或吟誦形式流傳和保存的傳統韻文。民間歌謠歸屬於音韻民俗學的範疇。

儘管對歌謠的起源有多種說法，概括起來，它大致產生於勞動生產過程，被用於減輕勞動的辛苦，在歷盡艱難情形下，恐有疲乏與倦怠，歌謠相伴，一路走好；古人在繁重單調生活中以歌謠方式用於自娛自樂，解悶解乏；歌謠參與了巫術、宗教儀式活動使三祭祀神明的活動顯得莊嚴而隆重；歌謠從古至今還常被用以言志、感懷之用。歌謠主要包括的類型：民歌、民謠故事歌和抒情歌等。

總之，歌謠是民族思想的結晶，人民心理的表現，所以其中包含的古代制度、禮式遺蹟、人民特性、地方風俗。各

時代之政教之多，故欲研究某地之民俗者，不可不以歌謠為依據。歌謠是民眾生活的百科全書，是了解民眾生活的鏡子。《宋書·謝靈運結論》中談到：「歌詠所興，自生民始。」這就是說，歌謠的歷史就是人類的歷史，是我們考察人類生活史、社會史、思想史的重要材料。

史詩

　　史詩就是以口頭形式流傳和保存的長篇「復合」故事歌。與傳統的故事歌不同的是，史詩的篇幅很長而且語言華麗、場面恢弘、風格綺麗、人物眾多、情節複雜。民間故事和故事歌的情節往往都是單線發展的，而史詩講述的往往是發生在一個英雄身上的幾個、十幾個甚至幾十個故事。如果說與故事歌相對應的是民間故事和傳說，那麼，與史詩相對應的應該是神話。史詩與神話的差別在於神話是散文敘事體，而史詩是歌體。另外，史詩歌手的身世和經歷帶有濃郁的神祕色彩。史詩的藝術性很強，娛樂性也很強，也需要一定的演唱技巧，而神話的宗教性很強，講述者往往具有很高的地位和權力，講述環境莊重而嚴肅。史詩作為民俗文化古老的藝術形式，具有傳統性、保守性、互動性、音樂性、神聖性、延續性等特點。

　　這裡所說的「傳統性」包括如下幾個特點，如「變異性」、「多樣性」。在史詩歌手的頭腦裡沒有任何一部完整的

史詩，他們所擁有的只是一些程式、典型場景和故事模式。每一次的表演就是一次創作的過程，所以，沒有任何兩次的表演是一模一樣的。因此我們說，史詩是「活」的，具有「變異性」和「多樣性」。這種變異性和多樣性可以說是史詩的生命，而文本一旦被以書面文字的形式固定下來，「這些遵循程式、主題、故事模型來創作口頭史詩的傳統方式將逐漸失去其存在的根由。」

史詩的演唱是廣種即興的口頭創作，而幫助歌手們自然流暢地完成即興創作過程的祕訣在於史詩高度程式化的表現形式。這種高度程式化的表現形式可以說是一種高超的技巧，一種行業技能，所以具有強烈的保守性，一般會持續幾代至幾十代不變化。

雖然史詩歌手的每一次演唱都是一種即興創作的過程，但是每一次創作都不是歌手一個人單獨完成的，而是歌手和聽眾及其演唱語境共同作用的結果。因為藝人與聽眾，共同生活在特定的傳統之中，共享著特定的知識，以使傳播能夠順利地完成，特定的演唱傳統，賦予了演唱以特定的意義。

史詩中的人物和事件往往都帶有程式化的特點。以英雄的誕生和成長為例，幾乎所有的英雄的誕生都具有神祕的色彩。一般來講，英雄人物大都是神之子，肩負著救民於水火之中的重任。神子的誕生大都採用投胎人間的方式，而且因

為是神之子，所以他們在人間都沒有父親，只有母親。降生之後，又要歷盡磨難，嘗盡人間酸苦，這似乎是每一位英雄人物的必經之路。

史詩一般都是以歌唱的形式來表演的，音樂占有極其重要的地位。

史詩都是關於某一個民族的英雄、祖先和宗教領袖們的故事和事跡，因此，史詩是神聖的，表現在：史詩歌手一般都被看作是史詩中一些英雄人物的「靈魂」轉世，目的是為了宣揚英雄的業績。

史詩是永遠也唱不完，也永遠不可能被全部記錄下來，因為歌手演唱史詩時，並不依賴於一個定型的唱本，歌手的每一次演唱都是一種再創作，而這種創作的基礎是歌手在長期的演唱實踐活動中學習和累積起來的史詩演唱的技巧，以及對史詩語言、史詩人物、故事情節和場面的基本模式的掌握。只要有需要，或者說有觀眾，史詩歌手就可能永遠唱下去。

史詩在類型上可分為：英雄史詩、神話史詩、巫術（或宗教史詩）等。

英雄史詩指的是圍繞著一個或幾個英雄人物的英雄業績而展開的系列復合故事歌，比較典型的有中國著名的三大史詩，藏族的《格薩爾》、蒙古族的《江格爾》和柯爾克孜族

的《瑪納斯》。

　　神話史詩指的是以歌唱的形式演唱的長篇復合神話。例如，流傳於雲南納西族的長篇神話史詩《創世紀》，集中了納西族原始神話的豐富的內容包括《開天闢地》、《洪水翻天》、《天上烽火》和《遷徙人間》四大部分。

　　巫術史詩主要是以歌唱的形式講述的以巫術（或宗教）人物或巫術、鬥法行為的中篇復合故事。北歐和俄羅斯有許多巫術或稱「薩滿」（shamanistic epics）史詩。如史詩的主角一般為巫師，巫師之間互相鬥法，包括變形，如變身為魚、獵鷹和狼等，念咒語施法於對方等。

（1）禮儀民俗藝術

　　風俗民俗學指的是在某種文化傳統中，以風俗的形式流傳和保存的民俗事項，主要包括迷信和宗教信仰、民間遊戲、民間節日、民間儀式。

迷信

　　所謂迷信是對在某種條件、徵兆、原因下所產生的一系列的結果或後果的傳統表示法。但是，這裡所謂的條件、徵兆、原因和結果之間並沒有必然的連繫。例如：「烏鴉當頭過，無災必有禍。」在這條迷信裡，烏鴉是一種條件或者徵兆，如果看見烏鴉從頭頂飛過的話（條件），那麼人們一定

會遇到災難,或者會大禍臨頭(結果)。在一般情況下,儘管上述的條件與結果之間並沒有必然的連繫,純粹是一種假想,但人們卻堅信它們之間具有某種因果關係。迷信的結構方式可以這樣表示:(如果)A的話,那麼就會B,(除非C)。

迷信是文化的產物,與特定文化中的價值觀、宇宙觀、哲學和信仰等因素有著密切的關係。在中國傳統文化中,黑色為凶色,一般情況下只有在家裡死人以後,人們才使用黑色。所以,烏鴉的顏色令人厭惡,形成了視烏鴉為不祥之兆的觀念。在「左眼跳財,右眼跳災」這則迷信中,究其原因,是人們對「左」和「右」的理解建立在中國傳統的宗教信仰基礎之上的。中國傳統的宇宙觀把世界萬物分為陰陽兩類:天為陽,地為陰;男為陽,女為陰;南為陽,北為陰;左為陽,右為陰;生為陽,死為陰;日為陽,月為陰;等等。陽雖然與陰共同構成了這個世界,但從總體來,陽往往與光明和生命連繫在一起,陰則往往與黑暗和死亡連繫在一起。由此便形成了「左為上,右為下」的觀念,左眼跳理所當然地就成為吉兆,右眼也就虛為凶兆。因此,迷信觀念和行為的產生與宗教信仰也密切相關。

民間遊戲

民間遊戲總的說來是一種以口頭形式傳授,以直接參與為目的的競技和演示活動,分為成人遊戲和兒童遊戲。遊戲

不僅僅是一種娛樂方式，還是鍛鍊身體和磨煉意志的有效手段，而且對兒童道德觀念、思維方式的形成具有重要的意義，為兒童進入成年人的社會提供了必要的準備。

例如，兒童常玩的搶椅子的遊戲，就著重培養了兒童的競爭意識。在遊戲中，他們往往把許多椅子擺成一個圓圈，椅子的數量要比參與遊戲的孩子的數量少一個。開始的時候，兒童們一起，站在圓圈的中央，隨著命令的發，孩子們會突然散開，每個人都要想辦法搶占一個椅子。速度快、拼搶能力強的孩子就會首先搶到椅子，速度慢、競爭力差的孩子機會就要少一些。最後總會有一個孩子搶不到椅子。

西方一些學者提出了一種被稱為「社會地位、財富有限論」的理論。這就是說，社會上的財富和權力機構的位置是有限的，只有少數人才能獲得理想的地位和無限的財富。搶椅子的遊戲在無意識當中向兒童們灌輸了這一思想，並使兒童們親自體驗了競爭對他們的意義。

民間遊戲有其自己的空間、時間和對角色的要求。遊戲自己設定的時間和空間不受自然時間和空間的限制和約束，遊戲者一旦進入遊戲的時間和空間，便必須受遊戲時空的約束，遊戲中的角色也是事先安排好的。例如，在「老鷹捉小雞」的遊戲中，每個人都有自己的角色，或者是老鷹，或者是小雞，或者是母雞。人們必須接受遊戲的角色分派，否

則，遊戲便無法進行。遊戲為人們提供了另外一種生活體驗，人們必須完全服從遊戲的規則和時空的限制。民間遊戲具有強烈的保守性。遊戲的規則可以幾十年、幾百年甚至上千年保持不變，或變化甚少。民間遊戲是一種自願參與的群體競技活動，是建立在公平和平等的基礎上的，也是以所有參與的人一致認同為先決條件的。民間遊戲是一種不能夠帶來和創造任何財富利益的活動。人們從共同參與遊戲活動中獲得快樂，獲得一種心理上、身體上和參與社會活動能力上的鍛鍊和經驗。因而，遊戲參與者往往十分投入，自願接受限制與束縛。

民間遊戲的類型可分為：巫術遊戲、占卜遊戲、社會遊戲等。

民間節日

節日，又被稱為「時空以外的時空」主要指的是民間傳統的週期性的集體參與的事件或活動，例如中國的春節、端午節和中秋節等。這裡所謂的「傳統」，指的是民間節日一定要具有很長的歷史傳承性，屬於民間自發的遵循和繼承的一種儀式和活動。節日必須是週期性的舉行。節日往往與民間傳統信仰密切相關，所以節日期間人們要舉行各種祭祀活動。

節日是時空以外的時空。節日期間，人們的生活方式和行為模式往往有悖於日常行為規範和生活規律。例如，節

第六章　藝術大觀園

日期間的人們可以暫時遠離勞作之苦，而專心於享樂、遊戲、探親和訪友。孩子們也不必擔心玩得太瘋而招致長輩的責罵。

節日反映了一個民族對自然及其變化規律的了解。反映出一個民族對年輪、季節和時間的計算情況。標準的事件就是傳統節日，因為幾乎所有的民族都會在季節、年輪或曆法紀年的關鍵時期舉行慶祝活動，而這種慶祝活動就是節日。

節日期間的人們無論是飲食還是服飾都帶有非常濃郁的傳統色彩。節日還是人們集中表現傳統的宗教習俗的重要場所。節日的結構可分為：起始儀式、淨化儀式、競技儀式、服飾和飲食的展示、祭祀儀式、表演儀式、結束儀式等。

一般來講，節日都會由一個際志性的事件或儀式來作為節日的開始。例如中國的春節就是由「祭灶」開始的。臘月二十三為「灶神節」，又稱「小年」。在中國傳統信仰中，灶王爺是一家之主，要在臘月二十三這一天回天宮向玉皇大帝匯報這家一年來的情況。這一天，人們部要在灶王爺的畫像前擺上各種供品，舉行送灶上天的儀式。人們相信，隨著灶王爺，凡間的其他諸神也會一起上天，沒有了諸神的看管，人們也就可以隨心所欲了。

淨化儀式是民間節日的一個重要組成部分。主要功能在於「淨化」人們的活動空間和生活環境。我們這裡所謂

的「淨化」是從宗教或巫術的意義上而言，目的在於驅除邪惡、疾病、瘟疫、厄運和一切不吉利的因素。春節期間的淨化活動主要包括放鞭炮、點燈貼春聯、貼門神、掛桃符等。人們希望在節日這個特殊的日子裡，借助於各種淨化儀式，除去各種不吉利的因素，從而能有一個良好的開端，乾乾淨淨地地進入下一個階段。

　　節日期間，競技活動是必不可少的。例如，端午節中的龍舟競渡、元宵節中的猜燈謎，春節期間的鑼鼓比賽、舞獅子比賽，少數民族節日中的跑馬、鬥牛、叼羊、賽歌等都屬於競技活動。比賽的勝者一般都會獲得各種獎勵，成為萬眾矚目的對象。

　　節日期間，人們往往要穿上最漂亮的、全新的衣服，最大限度地裝飾自己。穿新衣的意思是希望以一個全新的形象進入新的一年，從而把舊的衣服與所有的不如意都留給過去的階段。

　　祭神、祭祖也是節日中不可缺少的。一般來講，節日是一種開始，也是一種結束，在這個關鍵時刻，謝神、謝祖自然是非常重要的一件事。春節中的上墳、祭祖、拜廟，中秋節中的拜月等都屬於祭祀儀式。

　　節日期間的表演活動包括民間舞蹈如扭秧歌、跑旱船，民間戲劇如傀儡戲、皮影戲和各種地方戲等。表演活動或者

是為了娛樂，或者是為了酬神，或者是為了還願，或者是為了表現自己的權勢、地位和財富，總之，表演是節日裡不可缺少的節目。

節日有一個起始儀式，也有一個結束儀式，標誌著節日的結束，時空又回歸正常。例如，春節的結束是元宵節，又稱燈節。元宵節使春節的節日氣氛到達高潮，同時也標誌著春節的結束。

人生禮儀

人生禮儀，又稱「透過禮儀」，主要指圍繞著人的生命歷程中的關鍵時刻或時段而形成的一些特定的儀式活動。儀式的主要目的是標記或幫助人們成功或順利地度過這些，關鍵時刻，完成人生角色的轉換。人生中的重大禮儀包括出生、成年、成婚、入會和死亡等。除此之外，還有很多禮儀活動，如滿月、百日、週歲、生日、職位升遷、畢業典禮等也都屬於人生禮儀的範疇。

新媒體藝術

自二十世紀下半葉開始，歐美各國藝術家廣泛地運用新的媒體進行藝術創作和表現，於是，一種以攝影、錄影、聲音和互動藝術為特徵的藝術形式誕生了。時至今日，新媒體

藝術以其特殊的運動電子形象，在此基礎上應用電腦進行自由的處理，以敏銳的視角和迅捷的反應及時效功能，並以其特有的虛擬性、互動性和網路化的優勢，逐漸成為這個時代西方藝術表達的主流藝術形態之一。

新媒體藝術自 1990 年代初期開始出現，許多年輕的前衛藝術家為此投入了大量的精力進行實驗性的探索和表達。其中，少數幾位有洞見的青年學者更是將西方新媒體藝術理論進行有選擇的翻譯和介紹，使之新媒體藝術在中國的起步即被賦予了更多的文化含量。近年來，美術院校紛紛增設新媒體藝術專業，聘請具有實踐經驗和取得相當成就的海內外藝術家到校任教，招收、培養新媒體藝術方向的學生。建立新媒體藝術教學與實踐的平臺。可以說，新媒體藝術在雖然時間短暫，但發展快速，且有朝著更為寬廣與縱深方向發展的趨勢和可能。

新媒體藝術的粉墨登場，預示著一個新時代的到來，而它的發生、發展就意味著這一藝術形式有其自身發展的規律和內部結構 —— 新媒體藝術的內在邏輯性。

新媒體藝術的文化邏輯

新媒體藝術在今天已被談論得夠多，也被製作和展示得夠多，但對新媒體藝術的認知絕對不能僅僅停留在由現代主

義的先鋒傳統培養起來的對新生事物的預期尊重以及媒體自身的時新特質的盲目肯定上。維根斯坦說過：「如果一個人僅僅是超越了他的時代，那麼時代遲早要追上他。」應該說，每個時代的藝術生產者和消費者都會不同程度地面對媒體更新問題，也就是說，每個時代的藝術都會有其新媒體。媒體更新的原因可能來自外在的技術條件，如攝影的發明，也可能來自內在的精神發展。

　　二十世紀下半葉以來的新媒體藝術，主要表徵為各種具有時間性的媒體，如攝影、錄影，聲音和互動藝術，所以它們又經常被歸於「時基藝術」的名義下。這個時代的新媒體藝術的另一個特徵是它們是一些運動的電子形象，並在此基礎上提供了極大的再處理自由，以及它的虛擬性、互動性和網路化的可能。因此，對新媒體藝術的了解，不但要具體地掌握這些新媒體的技術特徵，更要深入到它所蘊含的文化邏輯之中，從而才可能跳出簡單的媒體決定論與媒體進化論，站在人性的高度和現時文化情境的角度來消化新的媒體，和它相互構成新的藝術經驗。

　　如果從以錄影藝術為個案看新媒體的發生語境和演進規律來看，新媒體藝術產生於現代主義的技術關懷傳統。因為它對技術歷來抱以兩難的態度：一方面，現代主義自身就是產生自對十九世紀末大量的科學發現和激烈的技術進步的感

性反應，對於新技術新世界的烏托邦的熱情，在這種興奮下產生了未來主義、構成主義和立體派的技術崇拜美術；另一方面則是對於機器的恐懼，寧願跟隨高更的步伐回到未被機器汙染的原始樂園，這種怨恨之下產生了「達達」和超現實主義的夢魘，直至 1950 年代，最新的機器 —— 電視機進入了家庭。電視機作為日常家庭用品被普及使用，傳統的居家陳設與電視機和平共處，相安無事。

　　針對現代主義運動對電視機這一記卡革命的產品而引起的心態變化和反應，並參照整個現代主義運動，藝術批評家邱志傑在其《盤點現代主義》一文中將現代主義運動整理為四條思路的平行與交叉的實踐：烏托邦與反烏托邦，塵世發現，語言反思與時間性的體驗。進而，他還指出：「新媒體藝術無疑應處於時間經驗之發掘與正反烏托邦思想這兩條思路的交匯點上。它一方面秉承了早期現代主義熱烈擁抱技術，與技術進步保持對話的樂觀精神，另一方面也保持了對技術進步持續質疑的批判精神。在這種質疑中，麥克魯漢所描述的全面媒體化了的地球村並不是一個美麗的新世界，而是一座現代化的『電子監獄』。」電影本身早已是一個騙局，騙人在幽暗的影院裡失去自我，情節和角色的情緒奪去觀眾的自我意識，他們被催眠，身體變得僵硬麻木。電視則比電影更無孔不入地滲入了家庭，電視真正結束了舊時代而開始了

活動電子形象的廣播時代。

第一代錄影藝術家正是在這種新時代的感覺中發現他們必須對電視表態，或者大聲喝彩，或者痛心疾首。於是白南準熱衷於為電視時代製造圖騰崇拜，手法簡單粗俗。這位韓國藝術家最初到西方是學戲劇的，正趕上電子形象時代，發現舞臺表演遠不如行為和裝置藝術形式來得有力量。於是，他將電視機堆成十字架和金字塔，用電視裡的佛祖形象代替了佛祖雕像，為他贏得了錄影藝術開山鼻祖的榮譽。最終他又由宗教隱喻導入了世俗生活：電視構成的美國地圖、電視胸罩、電視屋、電視思想者。另一位先驅弗斯特爾則狂熱地把電視機用水泥封死，用水泥砌在牆裡的一半，用火車頭撞個粉碎，好像真有刻苦仇恨似的。值得關注的是白南準和弗斯特爾的電視螢幕裡經常只是一些抽象條紋，對他們來說重要的不是去提供藝術性的電子錄影，而是對電視機動手腳。電視螢幕內的圖像已經不太重要，不是那些畫面內容，而是電視機本身成為一種年代的符號。

在錄影藝術的另一個源頭上，激進的街頭錄影小組們歡天喜地地迎來了便攜式攝影機，隨即怒氣衝衝地走街串巷。歡天喜地是因為技術進步使個人可以廉價地完成電子圖像的製作、加工和發過程。而怒氣衝衝是衝著傳播媒介的一統天下去的：電子新聞的即時、真實已經成了意識形態灌輸的最

佳工具，因為他其實並不真實，在採集、剪輯、廣播時，解說的複雜程式後，看不見的極權之手更容易操縱一切。激進政治分子對錄影這一新的表達渠道寄予烏托邦的革命激情，早期錄影帶的顆粒粗糙的畫面水準是為了反電視工業的精緻製作，單調枯燥和冗長的畫面是為了反電視工業的習慣敘述模式，就像搖滾歌手把自己打扮成兇殘的暴走族，錄影藝術家自命游擊隊員，他們要用攝影機這挺機關槍向傳媒制度背後的「老大哥」開火。這樣，他們的激進錄影活動與搖滾樂、女權、黑人民權和反越戰一起，匯入了 1960 年代末的聲勢浩大的反體制反主流文化運動。這些街頭錄影內容不一，雜亂不堪卻又敏銳鮮活，提供了那個激越年代的電視文獻，也是錄影藝術的媒體烏托邦階段。

進入 1970 年代，各種基金會對電視機構中的實驗電視工作室的資助轉而為在美術館設立新媒體藝術部門，或直接資助各種媒體藝術中心。新的資金來源和工作模式使藝術家們的工作內容也隨之發生了變化。專業的媒體中心比電視臺實驗電視工作室更為寬鬆、民主，設備也更先進，錄影藝術得以超越早期一味強調捕捉事件本身的戲劇性而忽略畫面面的褊狹。錄影不再被當作僅僅是社會學工具，而是更多地進入其文化和美學功能的研究。人們開始更具體地探討錄影在各種場域中的可能性。比如從心理學的角度，維多・阿孔西

和瓊納斯這樣的藝術家以拉康的鏡像理論為基礎，深入探討了錄影與表演中的身體的關係，錄影在這裡被當作一面「電子鏡」，成為身分確認的具體仲介。透過被凝固在錄影中，運動著的身體經驗被整合起來，錄影幫助表演者重建了整體感。而對錄影的觀看取代了充滿焦慮和不確定的直接經驗，透過螢幕這樣一種有向度的「畫面」整合成一個敘事。丹·格拉海姆致力於探索錄影與建築的美學，透過監視系統，他使分離的建築空間互相滲透和包容。如在市中心播放郊區的實時影像，他又透過將延時的錄影加入空間使建築具備了時間的因素。錄影被他定義為「城市習俗的規定者和破壞者」，是一種將恆定的物理時空幻化為不確定的詩意空間的拓撲學手段。而布魯斯·瑙曼開始探討錄影和微小的日常經驗的關係，錄影成為一種逼迫人細察局部的放大鏡。這一階段藝術家們把錄影這一媒體的特性進行了巨細無遺的考察，與前一段的烏托邦色彩相比，可以將之稱為「錄影語法」的時期。

由於大基金會的介入和美術館空間的獲得，錄影藝術已由單頻錄影帶向占據空間的錄影裝置進化。錄影裝置的一系列語法也被發現：多顯示器的畫面組合，實物作為投影平面，現場閉路監視系統對觀者身體的糾纏，裝置中除了電視畫面外各種附加物的意義結構等等，都在這個時候形成了一

些常規，藝術家們熟練地運用並將媒體內在的可能性淋漓盡致地發揮出來。

1980 年代以後，在美國，錄影因其高科技色彩成為反擊歐洲的新古典主義繪畫思潮，繼續維持文化領導權的一塊陣地。大量的資金投入帶來了錄影藝術極大發展和廣泛接受。各大重要的美術館都先後開設了新媒體部門，各種國際藝術大展也紛紛接納錄影藝術作品或舉辦專題展。錄影在藝術界已經驗明正身，在某種程度上甚至成了時尚。新媒體藝術在歐美已經形成一個從生產到收藏，從理論研究到設備配套的一個良性循環的運作機制，由於參與者的眾多而構成一場規模巨大的運動。這樣，經過前述對語言可能性的精深研究並且在如此一個成熟的機制的呵護下，一種「錄影詩學」終於瓜熟蒂落。

錄影詩學的表徵為：不滿足於早期元素分析的概念與單調，轉而追求綜合的體驗、可感性的現場，從而與傳統美學握手言和，同時又在人工智慧的介入下強調了互動性。如比爾·維奧拉對時間本質和人類精神狀態的神祕性持續探尋；伽裡·希爾對圖像與語言的關係的反覆追問。這一代的錄影藝術家不再是半路出家的前畫家，他們大都接受過良好的專業技術教育並從廣泛的資料土壤中吸收營養，他們一改前輩以資訊社會的傳播學等文化理論為依據的「唯理」色彩，轉

而追求現場的戲劇性並進入到個人體驗和心理的隱祕處，構造出一種新的超現實主義空間。

在接近世紀末之時，錄影藝術的美學可能性已被充分發掘，加之早期錄影藝術家的激情正在消失，當錄影藝術的使命基本完成以後，新媒體藝術日趨大眾化之後，那些真正有聲於使用運動電子形象來從事藝術創作的人們被迫向這一媒體的邊緣運動。錄影出現了明顯的邊緣化傾向，其典型特徵是與其他媒體的交互應用；錄影被越來越多地使用在行為藝術、戲劇、舞蹈、音樂等表演藝術現場中，從而也使錄影藝術更多地帶上所有這些混雜的要素，錄影藝術進入它的「末法時代」—— 一個被稱為媒體的邊緣化階段，這也是為了孕育更新的媒體和方式而作準備的一個實驗階段。

縱觀錄影藝術的文化史，從烏托邦到語法階段，再從詩學階段到它的邊緣化時期，這樣一種不斷演進與進化的過程，作為一種文化現象，這並不是錄影藝術的獨特案例，它可能喻示著一種更為普遍的藝術發展宿命。從發現之初的興奮感到失落感，這時它的概念上的革命象徵性構成了它的基本價值：一旦冷靜下來，新玩具的興奮與震驚過去，人們就會開始將它當作客體仔細地研究其內部結構，了解其功能，這時往往是個別嚴謹的分解研究，等到對其性能爛熟於心之後，就會進入得心應手的自由抒懷境地，這時，往往傳統的

藝術母題如生死、愛恨、物我和情感等都會復歸在新的媒體中，因而各地的地方文明就會重新展現出它的力量，隨後是一個登峰造極的大師湧現的時代；然後，無路可走的後繼者只好窮則思變，試圖從各條道路中尋找走出困境之途。

新媒體藝術中的時空邏輯

新媒體藝術的典型特徵是它們都是一種以時間為基礎的藝術，這在某種程度上使之與音樂、戲劇的時間媒體更靠近而離開了繪畫、雕塑和建築這樣一些追求永恆的藝術。

但事實上在現代主義的一些技術特徵不那麼明顯的門類，時間性也是一個重大問題，可以說，時間性的引入是現代主義的一條重要線索。從印象派愛德加、羅特列克快照式的繪畫與雕塑和對攝影捕捉的瞬間形態的肯定，到未來主義對速度感的讚美 —— 也是透過模仿低速攝影來實現的 —— 這一時間的造型藝術力求在瞬間形態中容納時間性經驗。這時候，攝影的處理可能是人們的主要興趣。

新聞攝影，尤其是戰地記者們注重捕捉瞬間的意識，雖然具有工作性質所決定的因素，但就其具體的技術手法的邏輯顯然受古典主義的影響。例如：布勒松的「決定性的瞬間」，即對均勻的時間分割進行價值判斷，將一些瞬間視為應該被照亮的高潮時刻而將另一些視為庸常時刻讓它淪入黑

第六章　藝術大觀園

暗中。只有「馬拉之死」這樣的時間才是值得珍視並被藝術所銘記的，努力想要證明自己是藝術的，攝影牢牢記住了這樣的古典教誨並為我們生產了「丘吉爾生氣」之類的經典形象。攝影在學習古典主義和浪漫主義繪畫的戲劇性，同時繪畫卻努力地去理解攝影術所象徵的時間哲學。與古典主義者相反，印象主義者悟出了一種鐘錶式的機械時間感覺：不但每一個品格都是長鏈中不可或缺的一環，而且它們都是美的，都具有同等的戲劇性強度和意義。為此，「最簡單的是在曝光時控制快門速度來決定物體呈現的狀態，1/1000 秒的快門已足以使子彈像芝諾的箭一樣凝固在空中，而極慢的快門可以讓爬行的蝸牛拖上彗星尾巴。時間變成每秒二十四幀的膠片之後就變得可以剪裁、倒轉或延長。比爾‧維奧拉的慢鏡頭就像放大鏡一樣，把時間中微小的細節都變成了莊重的儀式。而重複的鏡頭則使輪迴的觀念復活，使線性的時間感崩潰。時基媒體教會我們體驗虛擬的過程，教會我們把時間因素當做黏土，德加的夢想已經實現了，而塞尚的努力變得多餘。永恆將以電磁的方式，並且最終還將以數位的方式貯存，所有的關係都不會丟失，唯一可能掌握不住的其實是我們自己。」在了解到攝影技術的重要性的同時，不能忽視作為使用技術的人的存在 —— 人的觀念和意識是決定性的。

　　照片貯存如同將私密性的內容得以掩藏，而錄影是讓一

段生活重新展開，被攝客體的活動性與主體的活動性在某種程度上成反比。到 1960 年代它的表現形態自身徹底過程化，而在持續的真實時間中可做的工作已經非常少了。產生於四十多年前的身體藝術、偶發藝術、大地藝術甚至某些活動雕塑都可以在廣義上看作是過程藝術。而以偏執的時間經驗作為立足點的激浪派運動，其大將白南準和弗斯特爾則是錄影藝術的開山鼻祖，因此早期錄影的時間觀念與之是共享的。它們經常是設法放慢或加快時間變化，使行人更極端地體驗「過程」，這種美學是樂觀主義的，它把每一個瞬間的價值提到了神性的高度來加以凝視。另一方面它又是悲觀主義與偏執狂的，誇張地體驗任何細小的過程並稱之為美。意味著神性從時間中遁去，而人心正在變得像鐘錶一樣無情和單調。因此不難想像這樣一種時間感覺是難以長期維持的。主動地去處理時間，賦予其主觀色彩，這無論如何是一種更具誘惑力的選擇。於是從電影剪輯手法發展而來的時間理解和處理最終還足進入了錄影藝術，並在其後互動的、超文本的各種新媒體形態中越來越偏離鐘錶時間觀念。

剪輯的邏輯基礎其實就是將主觀時間體驗物理化。如前所述，改變時間的速度，使均勻時間變為富有彈性的心理時間，由鐘錶時間過渡到主觀的時間感。各種經典的電影時間處理手段適用於錄影，如「閃回」作為逆轉時間、激活記憶

第六章　藝術大觀園

庫存的倒敘手法，慢鏡頭延緩時間以凸顯微妙細節的戲劇性，切換中時間拼接以改變敘事流程，取消因果關係甚至能夠提示同時性的手法，快鏡頭密集地壓縮時間縮減事件過程以強化其符號意義等。這些剪輯手法使「度日如年」、「光陰似箭」、「白駒過隙」等主觀體驗獲得了表達。而閃回、重複等打破物理時間順序的手法，使回憶、預感、輪迴感、舊事常新症、似曾相識症等心理狀態獲得了視覺形式。各種蒙太奇的拼貼則使聯想沿著時間軸展開，而畫中畫與多層疊畫這類特技使時空的重疊交叉成為可能，它們是一種同時性拼貼，與順時間鋪陳展開拼貼的蒙太奇手法一起，成為構造富於暗示意義的聯想的有效形式。

由電腦影片處理提供的非線性編輯只是更完美地實現了傳統線性編輯中所有的主觀處理時間的夢想，使之更為方便和靈活。真正的非線性理解，在錄影裝置的形態中已見端倪。

隨著多重顯示器或多幕投影並置方式被廣泛運用以後，這種裝置方式所提供的是接近於畫中畫的拼貼手法的立體形式，強調了諸多進程的同時性及其意義關係。在形象之間構成一種立體的戲劇性結構。它的時間邏輯是一種全場式的同時性意識。

由螢幕圖像、投影與外圍的實物共同構成的錄影裝置，

則提供了過去與現在時態的拼貼。錄影形象經常暗示了過去的時間，而周圍的實物或作為投影承載物的實物則是此時此刻的，這樣兩種時間的疊合經常必須訴諸觀眾的聯想來構造意義結構。此時，敘事性的錄影最具有典型的過去時態，而抽象的「電子糊牆紙」畫畫則不具有過去性，這可作為一種特例。敘述性的過去時態的螢幕形象鑲嵌在實物環境中，註解了「這裡曾經發生某事」的回憶，或作為實物的心理意義及象徵性的補充性敘述，整體情境的時間狀態已由錄影自身的過去時外移到實物的現場性。在環境中起似真性的語義作用的錄影形象更只是現時物態的一種影像替代品，它的時間感更是當下性的。

在閉路式的監視系統構成的錄影裝置中，同時性是由現場攝錄的手段在二維錄影畫面和三維空間形體之間建立起來的，但是對此存在著多種重構的方式。葛拉海姆在《當下沿宕的過去》中就把實時攝錄的影像延遲一段時間之後再輸送到顯示器，這樣觀眾在螢幕上看到了數秒前、數分鐘前自己的行為，當與鏡子和另一組延擱式攝錄系統合作時構造出了對無窮遠的過去的當下展現。

因為裝置中的投影錄影需占據一段時間，這就在它的時間性和與之並置的實物的現場即時性之間產生一種對比。尤其當這個環境自身也處於運動中效果便更強烈。這種對比也

把來訪者納入其中，這是時間感的現場化、即時化和主體化。每一種效果和體驗都是多種運動狀態在一個時間點上的遇合，而來訪者是這一偶然因而是不可重複的情境中的一項可變的參數。從而，在來訪者的知覺中，每個具體的時空都是不可替代的「此時此刻」，這種當下的現象學體驗是錄影裝置最典型的特徵。

在互動裝置中，錄影形象本身吸納觀者的身體形象，或是對當下的身體運動狀態作出即時或延時反應，它既把觀者的注意力拉向隨時變化著、反應著情境刺激的運動圖像，同時也反向地將注意力拉回觀者自身，讓他對此時此刻的肢體狀態發生知覺。可以說，錄影裝置是典型的在相當程度上繼承了互動裝置的當下性，只將身體運動體驗轉化為心理性的判斷和選擇，並表現為滑鼠與鍵盤動作。由於多媒體作品塑造的是一個虛擬空間，時間與空間的互相滲透就成了一個不能分割地加以討論的問題。當然在真實的三度空間的裝置中，也存在著空間邊界的不穩定性、空間的互相套接、空間的互相滲透與疊加等可能性，多媒體作品進一步提供了拓撲空間的真實體驗，而此前我們只能在智力色彩甚濃的埃舍爾版畫中隔岸觀火地驚嘆拓撲空間的奇異性。在多媒體作品中，經常透過把根系狀的路徑結構的層次打亂，由某一路徑中的底層單元反過來容納其他路徑中的上層單元來構造一種

迷宮式的網路結構。空間結構的不穩定性使過程的體驗進一步變得不可挽回，在互動性最強的網路文本中，你甚至不可能重複地回到某個頁面，因為你的上次點擊已經改變了它的內容 —— 就像「人不能兩次踏進同一條河流一樣」的激浪派信條所宣稱的那樣。

時空的不可分割性與互相滲透性意味著既可以不斷地從多個空間角度來體驗同一時間下的狀態：你可以在這裡同時處於過去與現在。這種東方玄學式的時間是一種「場」的意識，由它出發甚至產生了線性編輯手法的某種全新的語言。

例如在美國電影《駭客任務》中有一個打鬥場面，一個人跳起在空中踢出腳後落地的動作，在傳統剪輯中並非把速度放慢，或從幾個角度同時拍攝後重複地剪接在一起，強調的仍是同時性。在這部電影中，當人跳起在空中時忽然定格停住（時間凝固），然後人體和房間都旋轉了 360° —— 相當於攝影機繞著演員轉了一圈，這段時間流逝了數秒 —— 然後恢復正常運動速度，演員飛腳踢出、落地。在這一鏡頭中，場的時間理解介入並中止了正常的時間流程。這樣一種時間邏輯已經不止是一種由主觀心理體驗改造的時間感，而是不斷綜合進空間理解的時間意識。

電子書購買

國家圖書館出版品預行編目資料

不同視域下的藝術文化：科學 × 宗教 × 符碼
× 共時性 × 社會價值，闡釋藝術置於文化流
變中的意義與作用 / 覃子安，林之滿，蕭楓主
編 . — 第一版 . — 臺北市：崧燁文化事業有限
公司 , 2023.03
面；　公分
POD 版
ISBN 978-626-357-163-1(平裝)
1.CST: 藝術 2.CST: 文化
900　　　　112001397

不同視域下的藝術文化：科學 × 宗教 × 符碼 × 共時性 × 社會價值，闡釋藝術置於文化流變中的意義與作用

臉書

主　　　編：覃子安，林之滿，蕭楓
發 行 人：黃振庭
出 版 者：崧燁文化事業有限公司
發 行 者：崧燁文化事業有限公司
E - m a i l：sonbookservice@gmail.com
粉 絲 頁：https://www.facebook.com/sonbookss/
網　　　址：https://sonbook.net/
地　　　址：台北市中正區重慶南路一段六十一號八樓 815 室
Rm. 815, 8F., No.61, Sec. 1, Chongqing S. Rd., Zhongzheng Dist., Taipei City 100, Taiwan
電　　　話：(02) 2370-3310　　傳　　真：(02) 2388-1990
印　　　刷：京峯彩色印刷有限公司（京峰數位）
律師顧問：廣華律師事務所 張珮琦律師

定　　　價：399 元
發行日期：2023 年 03 月第一版
◎本書以 POD 印製